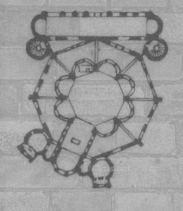

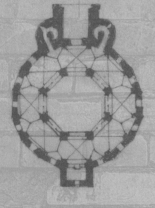

古堡的祕密

歐洲中世紀城堡建築巡禮

盧履彥——著

目　錄

作者序

第一章、城堡的意義、起源與發展　　　　　010

新天鵝堡和迪士尼城堡的騙局　012

探究古堡的真實樣貌　015

結合軍事堡壘與生活住所的建築　015

神聖羅馬帝國大量興建城堡　017

政治動亂頻仍，城堡保存不易　018

城堡中的生活　022

專欄　城堡悲歌：普法茲公爵爵位繼承戰　020

騎士與文學：中世紀城堡文化的浪漫起源　024

第二章、中世紀城堡建築發展三部曲　　　　026

西元十至十一世紀──城堡世紀的開始　028

西元十二至十三世紀──城堡世紀的全盛　036

西元十四至十六世紀中葉──城堡世紀的結束　042

終曲──十九世紀城堡的再生及迷思　048

專欄　城堡的興建　034

中世紀騎士團：城堡的散布者　040

城堡與宮殿：令人混淆的難兄難弟　046

城堡的現代新用途　052

第三章、中世紀城堡的位置選擇　　054

平地型城堡　056

山坡型城堡　061

頂峰型城堡　064

專欄　　城市型城堡：中世紀城市發展及市民階級興起的見證 058

第四章、城堡的外型分類　　070

幾何形城堡　072

不規則形城堡　080

第五章、中世紀城堡的功能　　082

居住功能的城堡　084

宗教功能的城堡　093

經濟及商道控制功能的城堡　100

財產管理及防護功能的城堡　101

軍事防衛功能的城堡　105

專欄　　朕不是在行宮，就是在前往行宮的路上：遷徙式君主政體 086

隱性城堡：修道院城堡 094

帝王城堡：中世紀君主領土政策的棋子 103

第六章、城堡的建築元素：主城堡（之一）　　108

城門　110

城牆　122

宮殿　132

禮拜堂　141

專欄　城堡城門的斷尾求生之道：殼架式城塔城門 114
　　　模仿遊戲：難以區分的城堡城牆與都市城牆 124
　　　隱密機關：城牆上的小型防衛設計 130
　　　城堡：中世紀貴族的保險庫 137
　　　城堡：基督教信仰及寓意的象徵 142

第七章、城堡的建築元素：主城堡（之二）　　154

城塔 156
凸窗／角窗 172
主城堡內經濟用途房舍 176
城堡中庭 180
花園 182

專欄　城塔：迫害與酷刑的舞台 158
　　　城堡生活命脈：水資源的收集與使用 178

第八章、城堡的建築元素：前置城堡　　184

前置城堡及其所屬經濟用途房舍 186
壕溝 188
困牆區 190
圓形砲塔 192
外部防衛系統 194

第九章、結論　　196

第十章、三十座重點城堡參訪推薦　　200

全書注釋 212
附錄一、城堡建築詞彙中德英三語對照表 216
附錄二、延伸閱讀 220
附錄三、圖片來源 222

序

　　在所有人類建築文明中，中世紀城堡向來是最引人注意又能激發奇幻想像的建築類型，雖然多數人對於城堡概念仍停留在童話、電影中塑造出的浪漫氛圍而忽略其真實面貌；但由實際歐洲中世紀建築歷史發展角度窺看，其類型多元的外觀、功能、座落位置及聳立、突出於所在地點自然環境的樣貌的確值得專業建築史學者、業餘歷史文物愛好者乃至一般自助觀光旅人深入理解、探索。

　　2002 至 2007 年於德國美茵茲古騰堡大學（Johannes Gutenberg-Universität Mainz）攻讀西洋美術史期間，個人有幸在溫特菲爾德（Dethard von Winterfeld）及慕勒（Matthias Müller）等建築史權威門下就讀，啟發對中世紀建築研究之興趣。尤其溫氏以其古蹟保存實務背景，長年參與史拜爾主教堂（Dom zu Speyer）維護工程，重視實地勘查、歷史考據並以簡明方式論述的基礎研究態度，更激發個人這段期間親自探訪諸多城堡地點、捕捉建築外觀及細節等圖像素材，建構出本書諸多內容。尤其美茵茲及其鄰近之萊茵河中游河谷、陶努斯（Taunus）山區在中世紀正處當時神聖羅馬帝國版圖中政治破碎地帶，諸多選帝侯、主教、區域性公爵在此均具有所屬領土或飛地，無不設置各類城堡統治該地。因此當地所見類型甚為豐富多元，自此遂懷有心願，期望藉由蒐集之資料及觀察，加以補充他處經典建築範例，以簡明、生動方式，彙集中世紀城堡建築發展及其多元外觀風貌。

　　在建築藝術史的發展歷程中，城堡類型建築向來並非學術研究的焦點所在，甚至較西元十六世紀後，由中世紀城堡演進出的宮殿建築還少獲得學者研究青睞。直到 1890 年代後，隨著歐陸第一代城堡建築研究者不斷著述研究、蒐集案例，進行建築類型歸類，並由德國學者皮博（Otto Piper, 1841-1921）及艾普哈特（Bodo Ebhardt, 1865-1945）等人分別於 1895 年出版《城堡誌》（*Burgenkunde*）一書及 1898 年起發表的《德國城堡》（*Deutsche Burgen*）十冊書系後，才逐漸將中世紀城堡視為建築藝術研究

範疇，進行人文、歷史及科學性的研究探討。尤其藝術史學者侯茲（Walter Hotz, 1912-96）於 1966 年出版的《德國城堡簡明藝術史》（*Die kleine Kunstgeschichte der deutschen Burg*）一書，更成為第一代城堡建築研究經典總結，奠定隨後二十世紀後半葉，以田野調查、考古及歷史文獻考證為主之科學性研究基礎。綜觀前述研究，主要以觀察、歸納、比較等方式，就中世紀城堡由其位置、功能、風格及歷史等觀點，進行建築類型分類（architektonische Typologie）；唯可惜之處在於這種基礎性城堡建築研究至今尚未以概觀、系統性歸納之方式介紹至華文世界中。在建築與人文歷史環境研究漸受重視的今日，期待藉由本書淺顯、系統性並不失趣味的方式，為西方歷史建築研究在中文世界中補上遺缺已久的一塊拼圖。

　　中世紀城堡建築本體就如同一部巨大史冊，反映出歐洲中世紀時期的政治、社會、歷史及藝術等方面發展。綜觀本書架構，除了由城堡發展史、類型、建築機能元素等角度闡析中世紀城堡多元風貌外，更藉由主題專欄方式補充與城堡建築發展相關之時代背景、歷史、宗教、社會、文學及藝術等內容，以生動方式提升閱讀興趣，並激發對城堡建築真實樣貌的深度認知、理解，甚至延伸閱讀興趣，以冀望成為提供建築史研究及文化深度旅遊愛好者的基礎指南。早在十年前旅德之際，心中即懷有構築此書的念頭，歷經不斷修正、蒐集，終能呈現於此。在此感激聯經出版社林載爵發行人、胡金倫總編輯等對本書題材、內容之賞識及指正。另外，也感謝 Roy Gerstner、林倩如、張嘉斌、朱惠梅、廖勻楓、林易典、賴雯瑄、賴錦慧等提供之精彩圖片及撰稿、修正期間的協助。最終並感謝家人長久支持及鼓勵，謹此獻之。

<div align="right">

盧履彥 謹誌

民國一〇五年盛夏 於台北市

</div>

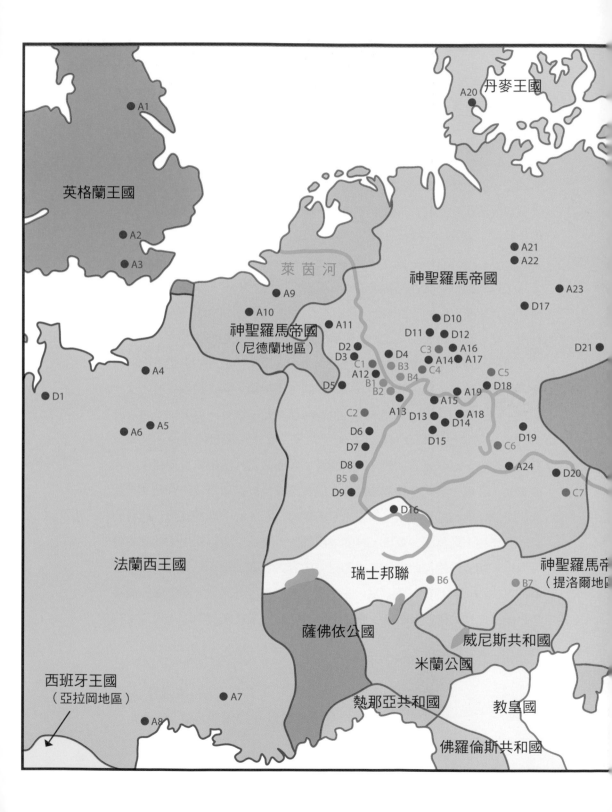

歐洲中世紀城堡位置圖
（西元 1500 年初）

平地型城堡

A1 約克城堡
A2 倫敦塔
A3 坡第安城堡
A4 吉梭城堡
A5 香波堡宮殿
A6 布洛瓦宮殿
A7 亞維儂宮殿
A8 卡卡頌城堡
A9 磐岩城堡
A10 伯爵岩城堡
A11 阿亨行宮
A12 普法茲伯爵岩城堡
A13 英格海姆行宮
A14 薩爾堡
A15 三橡丘城堡
A16 布丁根城堡
A17 根豪森行宮
A18 富爾斯特瑙城堡
A19 約翰尼斯堡宮殿
A20 幸運堡
A21 當克華德羅德城堡
A22 哥斯拉行宮
A23 梅爾瑟堡主教城堡
A24 新宮殿城堡
A25 瑪利亞宮殿城堡
A26 瑪莉安維爾德城堡

山坡型城堡

B1 史塔列克城堡
B2 富石城堡
B3 新卡岑嫩伯根城堡
B4 榮譽岩城堡
B5 帝王堡
B6 烏鴉石城堡
B7 穆爾巴赫隘口城堡

山岬型城堡

C1 旬恩堡
C2 哈登堡城堡
C3 寧靜山城堡
C4 伊德斯坦城堡
C5 特瑞姆城堡
C6 威力巴茲城堡
C7 布格豪森城堡

頂峰型城堡

D1 聖米歇爾山修道院城堡
D2 艾爾茲城堡
D3 科本城堡群
D4 馬克斯堡
D5 柏森斯坦城堡
D6 三巖帝國城堡
D7 古騰堡城堡
D8 奧騰伯格城堡
D9 艾吉斯海姆城堡群
D10 馬堡宮殿城堡
D11 卡斯蒙特帝王城堡
D12 敏岑堡城堡
D13 海德堡宮殿城堡
D14 石山城堡
D15 溫普芬行宮
D16 慕諾特堡壘
D17 魯德斯城堡
D18 瑪莉安城堡要塞
D19 紐倫堡城堡
D20 陶斯尼茲城堡
D21 亞伯列希特堡
D22 拉波騰斯坦城堡

第 一 章

城堡的
意義、起源及發展

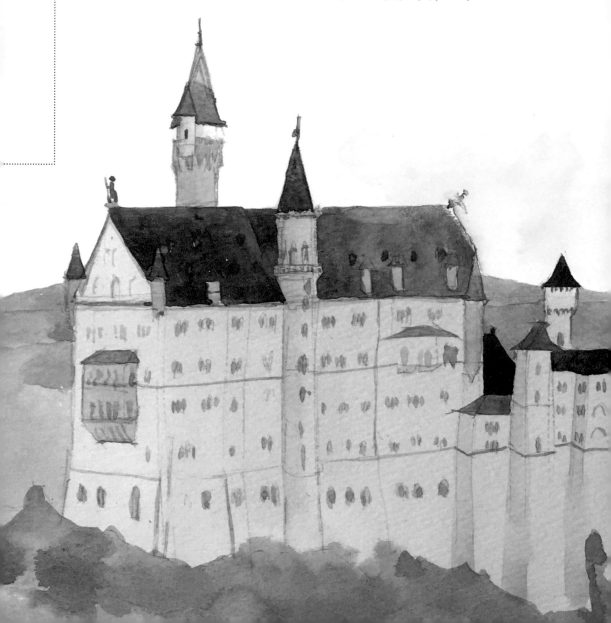

中世紀城堡，不僅最能代表歐洲自西元六世紀至十六世紀間，將近一千年內文明發展的建築藝術之一，也是兼具居住及防禦雙重功能的封建貴族住所。雖然這種建築類型也出現在歐洲基督教文化國家以外的其他文明地區，但隨著十九世紀浪漫主義盛行，對中世紀城堡生活及其文化所激發的醉心崇尚及追思，以及二十世紀西方電影、小說、卡通等大眾媒體對歐陸古堡的浪漫塑造及全球化強力傾銷，使歐洲中世紀時期的城堡成為城堡這類型建築的唯一式樣或類型同義詞。

　　西元 2002 年，眾多台灣新聞媒體均紛紛報導當時首富郭台銘先生以三千萬美元代價買下位於捷克波西米亞中部地區一座「古堡」——羅茲泰茲堡（Zámek Roztž），作為鴻海集團在歐洲的招待所。但實際上由西洋建築史發展角度而言，這座所謂「古堡」的外觀形式、結構及細部裝飾並不是一座真正兼具居住及防衛功能、且經歷數百年以上歷史歲月所遺留下的中世紀城堡，而只是擁有 200 年以上歷史、甚至西元 1909 至 1911 年間，又為來自當時奧匈帝國建築師包爾（Leopold Bauer, 1872-1938）重新整建的一棟新巴洛克式貴族鄉間宮殿宅邸。如果郭董事長是以購買一座歐洲私人城堡為主要置產標的物，那麼就明顯買錯東西了！因為郭董所買到的並不是一座歷史悠久的真正歐洲中世紀古堡，而僅是一棟歐洲十七、十八世紀間，貴族時興在郊區興建的氣派宮殿建築。

　　購買城堡等地產如同投資股票、工廠般總是深藏潛在風險，我們不能苛究郭董眼光不佳而買錯標的，而是城堡這種歐洲歷史建築之原始功能、定義、意涵隨著西方建築風格的更迭發展，已逐漸轉化、再利用、甚至錯誤的扭曲成為為近代人們對這類型建築應有如宮殿般華麗外觀的認知及印象。原有歐洲城堡建築的興起時空和背景框架已重新改變。就是在這種混淆認知下，讓眾多富豪競標者產生美麗的錯誤，將「宮殿」、「鄉間宅邸」當作「城堡」或「古堡」買賣。殊不知西方宮殿建築或更晚出現的巴洛克式鄉間宅邸、別墅，均為歐洲於西元十五世紀初邁入文藝復興時期後，因應生活方式及型態的改變，由城堡逐步發展、衍生出的建築類型。

新天鵝堡和迪士尼城堡的騙局

　　造成這種城堡建築認知上「誤把馮京當馬涼」的最大原因，莫過於近代文明的強力錯誤塑造。不論歐洲旅遊指南中時常提到壯麗的新天鵝堡、長久以來吸引兒童嚮往的迪士尼樂園城堡、近年新開幕的哈利波特城堡，還是電影魔戒或納尼亞傳奇中為配合劇情需要而創造出的虛幻電腦動畫城堡，這些城堡建築在二十世紀大眾媒介強力曝光、放送下，長期強烈扭曲、形塑出一般人對歐洲中世紀城堡的印象及觀

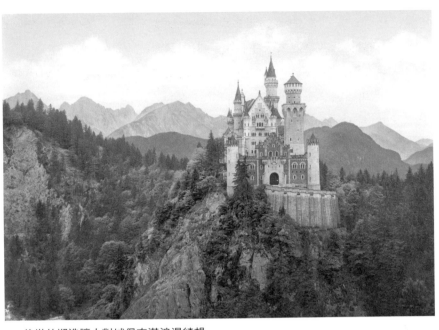

1-1 後世的塑造讓人對城堡充滿浪漫綺想。

感，認為城堡是個王子和公主從此一生過著幸福快樂日子的浪漫所在，或是擁有各式魔法的正義使者、甚至邪惡軸心勢力的根據地。基本上我們都被這些印象中的城堡騙了！這些真實或虛擬的建物，套句現在流行術語，其實全是「山寨版」城堡建築。它們只徒有歐洲中世紀城堡建築外殼，而非實際由當時遺留下的原始建築，無法完整反映當時多數城堡中的設施、生活其實是一切貧乏、從簡的樣貌，更不像電影情節中所烘托出華麗且浪漫、富童話般的氣氛。

除近代電影、奇幻小說外，嚴格說來，大眾媒體對中世紀城堡的錯誤浪漫想像及荒誕營造其實可追溯自十九世紀初期，童話等歐陸民族俗文學盛行的時代。在浪漫主義思潮影響下，蒐集本土、在地民族鄉野軼聞、傳說故事，進而彰顯國族傳統歷史價值成為歐陸各國文人雅士追求目標之際，足以表徵各國過往輝煌傳統的中世紀時期社會制度、藝術及建築典型代表，就成為這類民間文學偏愛的焦點，尤其1812 至 1858 年間由德國文學家雅可布・格林（Jakob Grimm, 1785-

1863）及威廉‧格林（Wilhelm Grimm, 1786-1859）兩兄弟出版的《格林童話》更成為形塑城堡怪誕印象的祖師爺。

在多達 210 則的童話中，諸如〈灰姑娘〉、〈睡美人〉、〈白雪公主〉、〈長髮公主〉、〈青蛙王子〉、〈勇敢的小裁縫〉等童話場景或主角，都和王子公主等生活在城堡中的統治階級有關。綜觀童話中的勾勒，雖然對實際中世紀城堡的外型、規模幾乎少有細節描述，而只是以平鋪直敘的文字方式帶出故事地點

或其中的貴族階級等人物。但藉其廣為流傳的影響力及原始作為幼童識字、啟蒙功能的易讀性寫作設定——德文原名為《兒童與家庭童話》（Kinder-und Hausmärchen）——卻足以編織後世對城堡虛幻的想像。

格林童話中的內容，主要多為兩兄弟採集自幼成長、居住地區附近流傳的民間故事集結而成。由於兄弟兩人出生於哈瑙，成長於史坦瑙，又分別在卡賽爾及馬堡等地完成其學業，並於哥亭根大學任教，幾乎前半生都只在現今德國中部黑森邦

1-2 威利巴茲城堡。

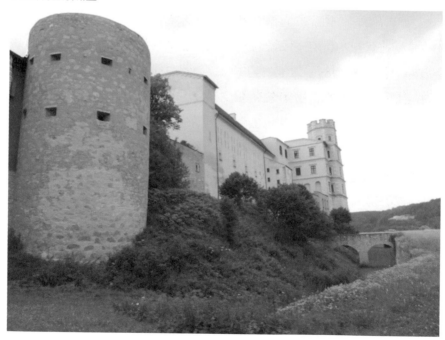

（Hessen）境內度過，因此蒐集到的童話幾乎都與這個區域，或流經其間的威悉河中下游地區民間故事有關。加上這塊區域正位處中世紀城堡發展的核心，境內大小諸侯、伯爵、帝王，甚至主教等封建統治者所屬領土破碎、交雜散布。各類型土地領主為保護其領土財產，無不大肆興間城堡，故區域中城堡建築能見度較為密集，並逐漸融入為當地文化地景一部分，轉化成足以釀生、勾勒民間浪漫故事的環境場景。

探究古堡的真實樣貌

究竟城堡——尤其是歐洲中世紀城堡——建築的真實功能與樣貌，及當時居住其中城堡貴族的實際生活環境為何？這些都是遊客造訪各地迪士尼城堡樂園、自助或跟團參加二至三週德國新天鵝堡、城堡大道，甚至奧匈捷城堡之旅時，無法真正體察的面向。不論是以歐洲行腳為樂的自助旅人、中世紀建築研究狂，還是一般對浪漫城堡生活嚮往的白日夢家，或許應回歸原始中世紀城堡建築現存實際本體，由歷史、功能、類型及其結構觀點，才

能逐步認識、理解這種西方建築史上最為多元豐富、造型特異的人文建築類型，而非持續停留在二十世紀後各種「山寨型城堡」或甚至近年梨山、清境農場上特產之「城堡民宿」的謬誤印象，進而影響對這種可絕佳反映歐洲中世紀時期特有政治、歷史、經濟和社會文化環境類型建築的理解。

結合軍事堡壘與生活住所的建築

中世紀城堡，不僅是最能代表歐洲自西元六世紀至十六世紀間，將近一千年內文明發展的建築藝術之一，也是兼具居住及防禦雙重功能的封建貴族住所。雖然這種建築類型也出現在歐洲基督教文化國家以外的其他文明地區，但無疑地，隨著十九世紀浪漫主義盛行，對中世紀城堡生活及其文化所激發的醉心崇尚及追思，以及二十世紀西方電影、小說、卡通等大眾媒體對歐陸古堡的浪漫塑造及全球化強力傾銷，使歐洲中世紀時期城堡幾乎成為人類面對建築文明發展認知中，就城堡這類型建築在腦中留下的唯一式樣或類型同義詞。

現代西方語言中所指稱的城堡一字，主要源自拉丁文中 castra、castellum 及 burgus 等三個詞彙，但這三字本義卻又和所現代人認知的中世紀城堡有些許差異。castra 和 castellum 二字實際上可同指羅馬帝國時期，由羅馬軍隊擎建、駐守的統治性軍事堡壘或營區；burgus 一字則專指具防衛、瞭望等抵禦功能的高塔。實際上，歐洲中世紀城堡之外型及機能可說結合前述二種詞彙的意涵，但又同時具備提供城堡統治者長期居住、生活其中的建築空間概念及實體。

不論這幾個拉丁文的原始字彙意義為何，今日歐洲拉丁語系及日爾曼語系中的城堡一詞（如英文 castle、法文 château、義大利文 castello、西班牙文 castillo、荷蘭文 kaastel、德文 burg、丹麥文及瑞典文 borg 等；其中法文 bourg 則又是由日耳曼語系中 burg、borg 等字衍生而成）的確是由這幾個拉丁字彙演變出來，並隨著中世紀城堡發展而轉化到各國當地語言系統中，而歐陸中世紀城堡主要分布區域，絕大多數正適巧囊括在這兩個語系所通行的地理區域中。

歐洲中世紀城堡並沒有一個或少數幾個可概括歸納出的標準建築模式，每座城堡基本上都是件獨一無二的建築藝術創作，並隨著其所座落的地勢位置、興建設定功能、城堡主人本身社會地位、經濟財力，甚至各地區固有建築藝術風格、營造傳統的差異而有所不同。但不論其外型差異為何，城門、城塔、城堡宮殿、防衛主塔、城堡禮拜堂及城堡中庭，都是每座城堡必備基本建築元素，由這些元素再陸續發展出不同設計類型或風格子題。至於中世紀時期，特別是西元十至十六世紀中葉的城堡世紀中，歐洲各地興建的城堡總數量為何，實難以仔細統計出。尤其是許多只見於文獻記載，大約在十至十一世紀時期興建的城堡，陸續因後續戰亂摧毀或城堡家族滅絕等因素而遭到遺棄，進而完全消失在荒山蔓草中，難以確定其存在的真實性。

根據二十世紀以來城堡建築史研究學者瓦特・侯茲（Walter Holz）及烏瑞希・葛洛斯曼（G. Ulrich Großmann）等人的調查估計，在當時統治中歐地區的神聖羅馬帝國境內（800-1806，即現在德國、瑞士、

奧地利、法國亞爾薩斯及義大利南提洛爾等德語系地區）約有 13,100 座可確實考證的城堡存在、法國境內約有 1,000 座，而英格蘭及蘇格蘭則各約有 600 座。

神聖羅馬帝國大量興建城堡

而歐洲中世紀城堡特別集中興建在當時神聖羅馬帝國境內的實況，也突顯出當時歐洲政治、歷史發展之實際背景。與當時英、法等封建國家相比，整個龐大帝國建立在一個更為鬆散、由層層地方諸侯、伯爵統治體系組成的封建君主政體上。加上原本專屬君王興建城堡的權利，也隨之釋放到中下階層的封

建貴族手中，使得此時城堡林立設置於帝國各境內，不像英、法等國，城堡興建權利尚能大致緊控在王室手中。而在整個範圍遼闊的帝國境內，則又以現在德國境內科隆至福萊堡間的萊茵河中上游沿岸及其摩賽爾河、朗河、納爾河、美茵河、內卡河、薩爾河等支流流域，及當時屬於帝國一部分的法國亞爾薩斯、佛日等山區為最為密集（1-3）。另外則有少部分集中在現今德國威悉河上游、易北河中游及其薩勒河、默德河等支流、橫跨現德國圖林根及薩克森間之區域。而帝國境內中世紀城堡特別集中在前述萊茵河中、上游區域的主因，係基於這塊區域在當時正是整個神聖羅馬帝國歷史上最早開發之地，為政治發展的核心區域。整個神聖羅馬帝國在中世紀初期及中期最致力於城堡設置的奧圖（Ottonen, 919-1024）、薩利爾（Salier, 1025-1124）及史陶芬（Staufer, 1138-1254）等三個王朝中，就有薩利爾及史陶芬王朝家族均源起於這個地理區域中。另外，

1-3 十三世紀中，興建於上亞爾薩斯地區之魏克蒙德城堡遺址及其防衛主塔。

當時有權推選神聖羅馬帝國國王的七位「選帝侯」中，科隆、美茵茲（Mainz）及特里爾（Trier）三位大主教和萊茵普法茲伯爵（Pfalzgrafen bei Rhein）等四位選帝侯所屬領土就位於這塊區域間。這四位選帝侯不僅在帝國境內比一般普通地方侯爵享有更多特權及崇高地位外，彼此領土破碎又緊密相鄰，在激烈的競爭關係下，自然無不到處大肆興建城堡，促使這塊區域成為歐洲中世紀城堡密集地區。基於這些歷史事實發展及現況，筆者在討論歐洲中世紀城堡歷史、形式及各部分建築元素時，盡可能以著重位處這塊區域中的城堡為例舉對象，必要之處則以其他歐洲地區城堡為輔佐及例證。

政治動亂頻仍，城堡保存不易

值得一提的是，當時偌大帝國境內雖設置為數眾多的中世紀城堡。但就保存完整度而言，相較其他諸多位於英、法或南義大利等地城堡，多數卻未能完整保存迄今。而這其間之差異，亦反映出當時歐洲政治地理及歷史因素的影響。因為這個以日耳曼語系民族為主幹建

立的神聖羅馬帝國剛好位處中歐，是歷史上東、西歐雙邊封建勢力及西亞民族貿易、文化及政治版圖擴張必經之處。帝國版圖雖大，但實質上在中世紀之際，除帝國直屬領地外，多數是由各地眾多大小強弱不一、擁有自主統治權力的地方侯爵、大主教或帝國直屬自由城邦等政治實體及區域所共同組成。對內自主，對外則名義上臣服在一個由帝國境內七位選帝侯共同推舉的國王下，是個中央王權較不鮮明的邦聯式帝國。帝國強盛與否，多數取決於帝國內各勢力的團結，以及各地區政治、社會及宗教制度的穩定性。

尤其在十五世紀後隨著社會及宗教之動盪，勢力積弱的帝國及其領土逐漸成為鄰近中央集權的法國皇室、鄂圖曼帝國，乃至十八世紀後興起的俄羅斯帝國的覬覦對象，成為歐洲戰爭頻繁地區之一。例如西元 1618 年，因宗教改革（1517）而引發歐洲各國為維護其勢力及宗教代表權而醸生的「三十年戰爭」（1618-1648），就以此為主戰場，當時以瑞典國王古斯塔夫二世（Gustav II Adolf, 1594-1632）及帝

國北部、東部信奉新教等公國為首的新教徒聯軍，就與由帝國境內南部諸邦及哈布斯堡王朝（Habsburg）所組成的天主教聯軍彼此廝殺，致使諸多中世紀城堡遭摧殘。至此，也致使帝國陷入近兩百年近似分崩離析的衰弱期。

不過，在歐洲歷史上對帝國境內中世紀城堡建築最為致命的人為破壞，莫過於法國國王路易十四（Louis XIV, 1638-1715）為發展其天然疆域，積極東拓疆土至萊茵河政策下，借故於西元 1688 年發動的普法茲公爵爵位繼承戰。在這場政治事件中，幾乎致使所有當時位於萊茵河中游及其中、上游支流等中世紀城堡核心區域內完整保存的古堡——甚至十六世紀後半葉開始興起的文藝復興式宮殿城堡建築——遭破壞殆盡，僅能以殘破廢墟的樣貌遺留後世（1-4）。相較之下，多數由法國王室於羅亞爾河沿岸興建的城堡，則多能未受破壞地完整保存，甚至於後世不斷增建，成為今日當地重要觀光及歷史人文資產。不過也因這項原因，反而使這些殘

1-4 位於萊茵河右岸城鎮歐本海姆上方，十二世紀初興建之蘭茲克倫帝王城堡及 1689 年為法軍摧毀之文藝復興式城堡宮殿外觀。

城堡悲歌：普法茲公爵爵位繼承戰

　　西元 1671 年，當時出身神聖羅馬帝國普法茲伯爵家族的莉斯洛特（Liselotte von der Pfalz, 1652-1722），下嫁法王路易十四胞弟——奧爾良大公菲利普一世（Phillippe I d'Orléans, 1640-1701）。在這場政治聯姻展開之際，原先普法茲伯爵卡爾・路德維希一世（Karl I Ludwig von der Pfalz, 1617-80）希望藉此能促成其疆域西南部與法國接壤地區之穩固，而法王路易十四也簽署承諾，放棄對未來莉斯洛特父系家族領土的繼承與干預。未料 1685 年伯爵與莉斯洛特哥哥卡爾二式（Karl II von der Pfalz, 1651-85）先後去世，伯爵原屬普法茲－齊門（Pfalz-Simmern）世系就此因無男性子嗣繼承而滅絕，法王則覬覦該領土下趁機毀諾，出兵強佔伯爵所屬領土。

　　就中歐城堡建築文化遺產而言，法國這場入侵戰爭無疑是最大悲歌。進入伯爵位處帝國西南部萊茵河左岸、普法茲林區、宏思儒克山區等領土後，法軍遂對境內所有大型城鎮及要塞大肆縱火破壞，甚至侵犯科隆、特里爾、美茵茲主教、黑森伯爵、萊寧恩伯爵（Grafen von Leiningen）及符騰堡大公（Herzöge von Württemberg）等其他鄰近帝國封建諸侯領土。尤其西元 1689 年，法軍擔心德國境內諸侯或有志之士，會利用上述地區內各種仍持續使用或早已遺棄、荒廢的中世紀城堡作為藏匿並反抗法軍的武裝基地，離去時遂將萊茵河谷左右兩岸、上游亞爾薩斯及符騰堡等地境內逾百座中世紀遺存的城堡或新式要塞爆破，毀壞殆盡。尤其是城堡內高聳、可用以觀測瞭望的「防衛主塔」，或低矮、可容納火砲設施的「圓形砲塔」等部分，更為主要摧毀目標。導致萊茵河谷左右兩岸逾三十座城堡中，除位於左岸馬克斯堡（Marksburg）外，其餘全數均遭破壞命運，形成今日萊茵河谷兩岸可觀察到許多殘破城堡遺址之因。

存之城堡廢墟能保存較多最為真實之中世紀城堡樣式或原始建材遺留。反觀原本法國王室設置的中世紀城堡多數在未經戰亂破壞下，反而為配合後續各時期使用、裝飾需求，重建或改建為文藝復興、巴洛克式宮殿，或甚至轉化為十九世紀浪漫主義興盛下的新哥德式城堡，泰半失去了中世紀城堡原有真實樸素的風貌，並增加過多不符當時城堡建築的裝飾元素。

而在這場破壞行動中，諸如海德堡宮殿（Schloss Heidelberg，1-5）、萊茵岩城堡（Burg Rheinfels）、哈登堡（Hardenburg）等帝國境內西南部當時新穎的北方文藝復興式大型城堡，全數毀滅，僅能由殘屋破塔遙想當時的壯麗外貌。

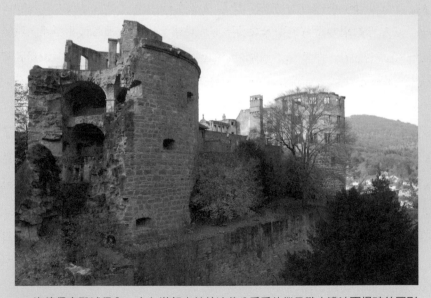

1-5 海德堡宮殿城堡內，十七世紀末於普法茲公爵爵位繼承戰中遭法軍爆破的圓形砲塔（前）及火藥塔（後）。

城堡中的生活

中世紀城堡中的生活不像十九世紀浪漫主義思潮盛行下，童話故事中所描述或二十世紀後大眾傳播媒介所形塑出的世界一樣華麗浪漫。在一個平均壽命只達45歲、每百位新生兒中只有不到40人能活滿一足歲的時代，除了君王或階級較高的統治公爵家族外，對絕大多數普通的低層封建或騎士家族而言，城堡中的生活其實既不舒適且缺乏衛生條件。封建階級居住的環境品質幾乎和一般鄉間農民或工匠家庭沒有太大差別，也沒有太多額外財力及能力去大肆華麗地裝飾其生活空間，以彰顯和一般平民、農民間的階級差異。

中世紀城堡內的人員組成基本上並不龐雜，依據德國中世紀城堡研究學者安亞‧葛瑞伯（Anja Grebe）及烏瑞希‧格洛斯曼的調查，絕大多數城堡只是由十到十五人組成的共同生活居住體。除城堡主人和其配偶外，每個城堡家族平均而言最多只有四位能存活到成年年齡的子女，另外，同時並與其他幾位宗族親戚共同生活。至於城堡內的僕役也只限於進行廚房、馬房或其他工匠等工作，許多小型城堡內更沒有專司看守的戍衛人員，通常由職司其他工作的僕役兼代。至於散布在國王或大型公爵諸侯領土內的城堡，平時則委託城堡管理者看管，而這些管理者在中世紀中期後不但轉化成享有部分權力的世襲職位，隨後更逐步晉升為貴族封建家族。

在教育不發達、書寫識字率不高的年代，基本上多數城堡貴族及騎士只是群徒有統治地位，卻和一般農民、工匠一樣毫無閱讀能力的文盲。尤其在十三世紀中世紀宮廷文化尚未盛行之前，只有修道院僧侶及神職人員才有閱讀、書寫及識字能力，當時教育資源主要掌握在神職人員手中。也因此對許多君主或公爵而言，唯有在修道院或主教宮廷中才能找到適當人才出掌並管理其下的文書官僚體系，並成為統治者的政策顧問。至於一般貴族男性後代，通常七歲後就被送入其他貴族親戚的城堡宮廷中成為學徒或馬僮（Knappe），負責學習管理及維護城堡主人的兵器或坐騎，並協助主人進行平時馬術競技練習、狩獵及戰時格鬥之準備。藉由這些

過程，學徒亦可學習騎士之道及戰爭決鬥之技巧。大約二十一歲後，若通過相關騎士測驗，就可獲封騎士頭銜，結束這段學習旅程並離開原來侍奉之宮廷。至於在物質生活滿足上，除少數君主或高層公爵宮廷外，多數中世紀城堡內的生活品質頂多只能維持最基本、甚至幾近原始的方式。由於多數城堡位居高處，維持固定水源不易，光是用水問題就足以對生活品質帶來不利影響。另外，在十五世紀之前，城堡內部空間及用途並沒有嚴格固定的規範，多半宮殿內房間都屬多功能用途。對許多小型騎士或貴族家庭而言，吃住都在同一空間內，睡覺則是在大通鋪或地板上。由於畜欄或馬房等經濟型用途建築空間也都設置在其居住空間附近，因此房間內時而充滿牲畜體味或糞便味道，老鼠更是四處藏匿屋中。如此生活條件下，許多城堡貴族身上患有皮膚疾病或藏有蝨子的情形就不足為奇。

而就居住環境而論，許多山林間的小型城堡都地處偏僻，聳立在雲霧環繞之處，平時室內充滿涼寒濕氣。當時的城堡並非每個房間都架有壁爐設備以維持室內乾燥和溫暖，因此城堡貴族常患有風濕或關節炎等慢性病。加上許多年輕貴族騎士長年征戰，以致許多家族後嗣常於青壯之年就命喪沙場，這些都是導致城堡貴族平均壽命較低之因。也致使許多小型城堡設置後不到一、兩個世紀就因沒有男性後嗣傳承而荒廢，或被其他遠房氏族繼承、佔有。

整體而論，現代人對中世紀城堡內貴族浪漫而富裕的生活，乃至城堡內華麗設計的想像，實源自十九世紀後藝術、文學懷舊思潮影響；另一方面，這股浪漫主義思想又泰半來自中世紀宮廷抒情詩歌文學的催化。不過除少數如中世紀晚期提洛爾（Tirol）騎士奧斯華德・封・沃肯斯坦（Oswald von Wolkenstein, 1377-1445）對當時城堡生活的傳記型詩歌描述外，鮮少留有較多描述當時實際生活的真實記載傳世。文獻史料不足下，讓中世紀初期及中期的真實城堡生活流於人們的憑空臆測或後世的錯誤描述，造成當今人們對當時城堡生活豪華、謬誤的刻板印象。

騎士與文學：中世紀城堡文化的浪漫起源

　　騎士是西方中世紀政治結構下產生的特有社會階層，同時並形塑出當時獨特的文化、思想發展。除了對基督教的虔誠，並為捍衛宗教而戰的意志外，尤其在政治上，騎士於整個封邑制度中強調重承諾、盡忠捍衛上層領主、崇尚武德；在文化上，這種類似對政治及宗教忠貞之情，亦轉化到對愛情及少女追求上，除以才德取人外，也強調對愛情堅貞的重要。這些特質也構成當時所謂「騎士精神」的特點。而部分少數具有文采的騎士階級更以其詩歌造詣，留下當時由中世紀城堡宮廷中發展出的抒情詩歌文學，或演進為以騎士冒險歷程及其德性為主題的騎士文學。

　　戀歌或中世紀宮廷抒情詩歌（Minnesang），是十二、十三世紀後在城堡宮廷發展出的抒情詩體。這類對封建貴族婦女或仕女愛慕之情而抒發的愛戀詩歌，最早源自十二世紀中葉法國普羅旺斯地區貴族宮廷內，以當地方言發展出之抒情詩創作文化。隨後並流傳至義大利及神聖羅馬帝國境內等中歐各封建諸侯宮廷中，奠定各地中世紀民間方言文學的發展。這類詩歌尤其在當時帝國境內獲得蓬勃進展，而德文 Minnesang 一字更成為後世學者研究中世紀城堡宮廷詩歌文學的專用詞彙。綜觀其內容，除強調對愛慕之人親密感情外，部分題材也結合十字軍東征等騎士冒險情節。其中西元十四世紀初，由蘇黎士富商曼內斯（Manesse）家族彙編而成的《曼內斯手抄書》（*Codex Manesse*）中就收錄 110 位十二至十四世紀抒情詩歌創作者，以古高地德語留下之作品，並依作者階級，如帝王、侯爵、騎士、大師等分類，每位詩人作品前甚至附上作者繪像及家族徽章（1-6）。

　　除短篇抒情詩歌外，以騎士為主角的長篇騎士文學也是一種於此時發展出的宮廷文學類型。不過，除了十一世紀法國流傳的《羅蘭之歌》（*La Chanson de Roland*），是以描述跟隨查理曼大帝南征西班牙及巴斯克等地區

的騎士羅蘭為主的史實故事外,其餘多由古希臘羅馬或北歐史詩作品衍生而來,諸如關於亞歷山大或亞瑟王的史詩故事或由德國抒情詩人沃爾夫朗‧封‧艾申巴赫(Wolfram von Eschenbach, c.1160-1220)於十三世紀初傳世的《帕爾西法》(*Parzival*)等故事。

　　而中世紀騎士文學最後巔峰之作,莫過於神羅馬帝國皇帝馬克西米廉一世(Maximilian I, 1459-1519)創作的《珍貴思想》(*Theuerdank*)。其內容是以皇帝個人英雄事蹟,結合虛構騎士特爾當克(Thewrdanck),歷經阻礙後終究取得美人芳心的冒險故事為主題。而這種將帝王委身、類比騎士文武才德兼備的思想,亦展現當時對騎士的崇敬。不過,馬克西米廉可算最後一位推崇中世紀騎士精神的人物,隨著政治制度、文化思潮的改變。騎士宮廷文學及對騎士美德之推崇也在此告終。

1-6 《曼內斯手抄書》中抒情詩人克里斯坦‧封‧哈姆雷(Kristan von Hamle)作者圖像。

第 二 章
中世紀城堡
建築發展三部曲

歐洲中世紀城堡的設置，主要活躍於西元 900 到 1550 年間六百五十年的城堡世紀中，在西洋藝術史上適巧歷經中世紀中期盛行之羅馬式藝術、中世紀末期的哥德式藝術，及西元十五世紀間由義大利發展成型之文藝復興等三個藝術風格時期。

政治上亦歷經由飽受戰亂紛擾、根基在采邑制度及遷徙式君主政體上的鬆散封建帝國，逐漸過渡到邁向文藝復興及巴洛克時代，封建君主倡導文藝贊助、但又強調絕對君權的開明專制統治時期。

　　如同各類型西方藝術發展一般，中世紀城堡也是一種歷經數世紀連續性、線性發展而逐步成熟之建築藝術，並非一開始就奠定現有所認知或保存的樣式及類型。歐洲中世紀城堡的設置，主要活躍於西元900到1550年間所謂650年的城堡世紀中，在西洋藝術史上適巧歷經中世紀中期盛行之羅馬式藝術、中世紀末期的哥德式藝術，及西元十五世紀初由義大利發展成型之文藝復興等三個藝術風格時期。政治上亦歷經由飽受戰亂紛擾、根基在采邑制度及遷徙式君主政體上的鬆散封建帝國，逐漸過渡到邁向文藝復興及巴洛克時代，封建君主倡導文藝贊助、但又強調絕對君權的開明專制統治時期。爰此，隨著各時代政治局勢、使用需求或建築思潮演變，整個城堡世紀之發展可大致劃分為三個階段：

（1）十至十一世紀的開端期、

（2）十二至十三世紀的全盛期，

（3）以及十四到十六世紀中的結束期。

　　值得注意的是，這種時代分類係立基於探討中世紀城堡建築發展所需，以利對各時期建築元素、形式及風格做初步歸納、分析而劃分，並不具有絕對性。

　　此外，在進一步闡明城堡建築發展史前，讀者必須理解，上述三種類型城堡建築藝術風格發展是以漸進、重疊方式進行，而當時歐洲各國基於政治形勢、社會、文化發展及藝術傳統的差異，也孕育出不同城堡形式、風格及不同發展速度。例如文藝復興發源地的義大利，早在十五世紀中葉就已結束整個中世紀城堡建築的發展，而邁入文藝復興式宮殿建築時代；但同時期位於中歐的神聖羅馬帝國在建築藝術風格發展上，仍滯留於哥德式藝術風格時期，將近一百年後，帝國內建築藝術風格才於十六世紀中邁入與南歐相近的文藝復興風格時期。

西元十至十一世紀
——城堡世紀的開始

　　歐洲中世紀城堡並非是西元十世紀後才倏然出現的建築形式。早在羅馬帝國時代就有所謂「城堡」（castra）存在，而這些外型多半呈正方形、並由夯實土牆環繞之城堡，如同軍營一樣，主要作為羅馬兵團捍衛領土之用，屬於純粹軍事

2-1 十九世紀末於德國中部薩爾堡復原的羅馬時期兵團軍營城堡外牆及正門雙塔。

性功能建築（2-1）①。城堡外則有聚落建築依附城堡四周群聚而生，成為歐洲城市與城堡共存發展之原型。至於當時封建君主及貴族所屬的宮殿建築，並未和隨後中世紀貴族城堡一般單獨由高大城牆防護圍繞，而是和所有城市中居民共同生活在一個由城牆及城門環繞的聚落中。這種貴族宮殿並未與平民建築隔離的城市規劃方式，在某種程度上，反而與中世紀城堡時代結束後，十六世中葉紀逐漸出現的文藝復興或巴洛克式貴族宮殿建築設置相近。

爾後隨著東歐各支日耳曼民族為躲避匈奴人西征，大批以武力掠奪方式向中歐、西歐等地進行遷徙（形成歐洲歷史上所謂民族大遷徙時期），間接促成西元 476 年西羅馬帝國滅亡後，歐洲各地就陷於戰亂動盪的局面。不論是新移民或本地居民，為防範不同國家或民族攻擊，在各地紛紛設置戰難時，作為聚落中最後維護安全的「避難城堡」。不過這些避難城堡基本上只是一種在經由人工夯實、並採木樁為牆所包圍之土丘上，以木結構興建的簡易「土基座防衛建築」。這類初期城堡結構因建材持久度、保存性不佳之故，多已腐毀在荒煙蔓草中，但這種原始建築結構卻逐漸轉變為中世紀封建貴族城堡的原型。

歐洲中世紀城堡發展歷史最早可追溯自西元八世紀，當時倫巴底的本篤派修士暨歷史學者狄亞柯努

城堡發展		初期城堡	開端期（10-11 世紀）	

城堡發展

約 1150
朝臣城堡敏岑堡設置—中世紀封邑制度及領土擴張政策巔峰

1130 後
粗面巨石塊於史陶芬王朝後中世紀城堡城牆大幅運用

約 795-803
查理曼大帝設置阿亨行宮—中世紀遷徙式君主政體盛行

1068
英國約克城堡開始興建—中世紀初盛行之人造土丘樓塔型城堡

藝術形式　　羅馬式

西元	700	800	900	1000	1100

歷史事件

800
法蘭克王國查理曼大帝於羅馬加冕為皇帝

約 1000
封邑制度興起

1154-1250
史陶芬王朝南征義

843
法蘭克王國分裂，為德、法兩國王權之始

1095-1285
十字軍東征

968
奧圖王朝東征斯拉夫地區

1066
諾曼地公爵征服者威廉入侵英格蘭加冕為英王

940
奧圖一世頒布城堡興建敕令

全盛期（12-13 世紀）　　結束期（14-16 世紀）

宮殿建築
要塞城堡

1300 後
困牆、城垛、城牆投擲孔等城堡防衛設置由西亞伊斯蘭 地區傳入

1538-1545
紐倫堡帝王城堡增建菱形碉堡——城堡轉化要塞城堡之始

約 1220 後
德國騎士團開始於波羅的海沿岸廣設騎士城堡

1556 起
中世紀海德堡城堡改建為高樓層文藝復興式宮殿建築群

1422-82
義大利烏比諾公爵宮殿完工——文藝復興式宮殿城堡之始

哥德式　　　　　　　　　　　文藝復興　　　　　　　巴洛克式

1200　　　1300　　　1400　　　1500　　　1600　　　1700

1236-1242
蒙古西征東歐

1517
宗教改革開始

1378-1417
羅馬教廷分裂

1688-1697
普法茲公爵爵位繼承戰

約 1200
德國騎士團成立

1337-1453
英法百年戰爭

1492
基督教聯軍光復伊比利半島南部伊斯蘭勢力地區

1618-1648
三十年戰爭

約 1320
火砲武器首次運用於歐陸戰場

1453
東羅馬帝國滅亡

斯（Paulus Diaconus, 725-799） 在其編撰之《倫巴底史》中，就記載到西元 590 年左右，中歐阿爾卑斯山附近存在著許多城堡。但由於這些在當時統治中、西歐的梅若溫（Merowinger，西元 5-8 世紀）及卡洛林（Karolinger，西元 8-10 世紀）王朝期間設置的城堡多是以簡易、持久性不佳的建材興建，容易遭受攻擊而摧毀及後續改建等因素，同樣已不復在，也難由田野考古中探究出真實全貌。直到西元十至十一世紀，中世紀貴族所屬城堡或莊園陸續以石材取代木材作為建築材料後，部分源自這時期的城堡才能以殘存的樣貌保留至今，可實證的中世紀城堡歷史才得以由此展開。

萌芽期的城堡外型和前述中世紀初期發展出的避難城堡頗為相似，都是建立在由壕溝及木樁環繞的天然或人工土丘上的建築體，城堡中心則通常是一棟兼具居住及瞭望、防禦功能的方柱體型樓塔。這種平均十五到二十公尺高的樓塔，基本上是由羅馬帝國邊境城牆或軍營中設立的瞭望塔（2-2）演變而來，至此卻逐漸轉化為十、十一世紀普遍的貴族居住建築形式，隨後並保存在中世紀盛期多數英、法兩國城堡建築中。西元 1068 年左右，諾曼地公爵征服者威廉（William the Conqueror, 1027-1087） 入主英國王位後，於約克（York）興建的城堡，即是一座設置在人造土丘基座上的樓塔型城堡。雖然原有威廉時期營造的早期木結構城堡，早已於十三世紀中被英王亨利三世（Henry III, 1207-72）下令興建的克里福特塔城堡（Clifford's Tower）所取代，但整座新式城堡仍維持原有高聳、座落於土丘的樣式（2-3）。此外，在十一世紀中，原本全木造或外牆敷以泥灰的樓塔也在這個時期由石造建築取代。諸如位於德國黑森邦南部三橡丘城堡（Burg Dreieichenhayn）中，就遺留一座約西元 1085 年興建的早期石造居住樓塔遺蹟（2-4），雖然原始方形、四層樓高的樓塔現在只剩一面高牆矗立在土丘上，但仍然展現出早期中世紀城堡簡單樸素的面貌。而除帝王或高級封建貴族所屬城堡外，這時期其餘城堡外型基本上都只是一座簡單的建築物，外牆幾乎無任何雕塑裝飾。直到十一世紀末、十二世紀初之後，少數建築外牆上才逐

2-2 德國中部布茲巴赫附近羅馬邊境城牆
遺址中復原之瞭望塔。

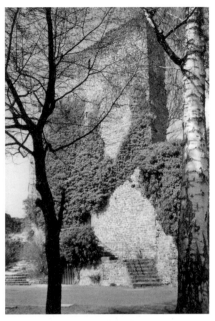

2-4 三橡丘城堡中的樓塔遺址。

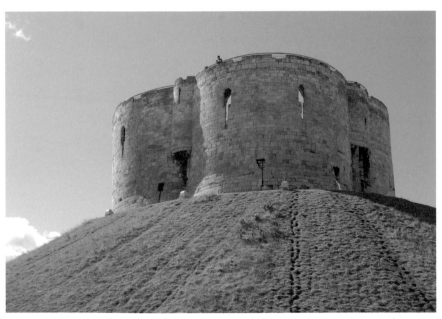

2-3 英國約克市中心設置的中世紀初期人造土基座城堡 —— 克里福特塔城堡及其對稱四葉
幸運草形圓弧外觀。

城堡的興建

　　中世紀城堡多為高聳厚重的建築物，其設置興建至少需結合諸如石匠、
築牆工、泥水匠、機械師、車床師、木工、雕刻師、工程師等眾人之力才得
以完成。而除西元十世紀之前的早期中世紀城堡外，多數中世紀城堡均是以
石造為主的建築，因此石材的使用、取得及輸送在中世紀城堡興建過程中，
尤具關鍵角色。

　　石材建築不僅成本高，其運送、興建也較為麻煩，對多數興建於山坡或
山頂地區的城堡而言，無不盡可能以就地取材方式興建，因此亦形成區域間
城堡石材選擇、顏色外觀的特殊差異及複雜變化。單單以萊茵河谷為例，其
下游流經現德國西部艾佛（Eifel）火山地區，故當地城堡多以就地取得的黑
褐色火成岩興建，致使城堡外觀多呈深色，牆面多具孔隙。而河谷中游及上
游山區則多產頁岩、板岩或硬度不佳之碎石岩層，故當地城堡牆面外觀多屬
褐色至棕色，並由狹長板岩或碎石築成。至於河谷上游以南，乃至於黑森及
亞爾薩斯等地，則逐漸進入岩層相對較為堅硬的砂岩地區，故城堡多半採用
可鑿切成大型石塊的棕色或紅色砂岩設置，形成該區城堡多為暖色調的牆面
外觀。至於中歐北部平原或巴伐利亞、北義大利等內陸地區，則因缺乏天然
石材之故，僅能以窯燒製成的紅磚作為建材，形成特殊風貌（2-5）。

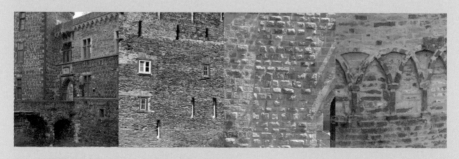

2-5　以不同石材興建形成之城堡外觀變化。
由左至右依序為：萊茵河谷下游安德納赫城堡黑褐色火成岩外牆、萊茵河谷中游史塔列
克城堡片岩暨碎石外牆、根豪森行宮紅色砂岩外牆、巴伐利亞陶斯尼茲城堡紅磚外牆。

中世紀城堡外觀高大，如何將厚重石材懸吊至高處，是營建時的重要課題。在只能應用滑輪、槓桿的半機械化時代，石材懸吊傳送是利用牲畜，以如同磨坊運作般迴旋拉動橫桿，帶動滑輪的方式升起，或是以類似水車結構般的直立踏輪，以人力踩動方式帶動。這種由人站立於踏輪中央，以登台階方式運作的踏輪設計，較牲畜產生的動能來源更為穩定快速。而踏輪亦可搭建在地面或牆頂鷹架的便利設置方式，也成為城堡興建時最有效率的懸臂帶動裝置。但在高度落差不大或施作空間不寬廣的建築工地，因無法架設大型直立踏輪，只能架設以臂力垂直迴旋的滑輪吊具升起石材重物。

至於城堡城牆或其中各類建築的外牆，泰半都是用填夾牆方式興建，也就是用粗泥整齊堆砌牆面內外兩側石塊牆後，再將中間數公尺寬的空隙利用各種不同碎石塊、磚頭或從別處建築遺址取得可再利用的石材，混以黏、泥土後再予以填滿（2-6）。由於這些外牆大型石材是現成以人工處理過的耐用建材，甚為寶貴，故每當中世紀城堡遭到廢棄後，外牆上裁砌好的大型石塊往往成為城堡遺址附近聚落居民拆除再利用，充作興建私人民宅的現成採石場，或搬移作為城牆、教堂等建築外牆使用，使原本填於夾牆中不規則的碎石塊暴露於牆外，造成城堡牆面石拆除前後明顯外觀對比（2-7）。

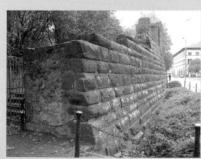
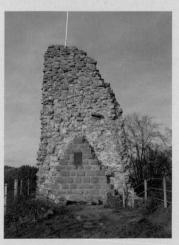

2-6 凱薩斯勞騰行宮宮殿遺址基座填夾牆橫斷面
（左）及其兩側大型裁砌石塊。

2-7 古騰堡城堡中，以填夾牆方式興建之防衛主塔，及原有外牆石塊拆除後裸露之夾牆中碎石。

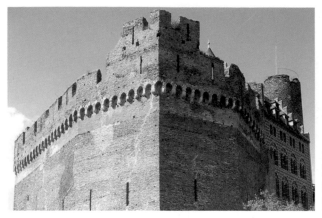

2-8 十二世紀初興建於萊茵河谷左岸的旬恩堡城堡及其盾牆上方連續圓拱壁飾。

漸出現當時流行的羅馬式圓拱窗或連續圓拱壁飾，為看似簡單的建築增添些許裝飾效果（2-8）。

西元十二至十三世紀
——城堡世紀的全盛

十二、十三世紀不只是中世紀城堡興建的全盛期，也是城堡建築形式發展的關鍵時刻。這段期間內，歐洲各地因各種政治、軍事、宗教或經濟動亂，無不如火如荼地興建城堡，而中世紀城堡中各項基本建築元素或防禦系統，也多在這段期間發展完成。促使中世紀城堡興建浪潮在此時達到高峰的因素很多，但首要原因莫過於中世紀封邑制度發展也在同時期達到全盛。自西羅馬帝國滅亡後，中央集權式的政治統治便暫時在歐洲政治舞台上局部消失，在往後歐洲近一千年的中世紀時期中，歐洲各國權力統治主要是建立在封建政體上，尤其是九世紀後橫霸整個中、西歐的神聖羅馬帝國。由於這個歐陸帝國領土遼闊，疆域所包含的民族眾多，因此當時君主只好區域性地將其土地財產出借、分封其他大公、侯爵、朝臣等封邑領主代為管理。另一方面，這些封邑領主亦可再將部分封邑冊封給其他伯爵、騎士等低階貴族。至於不同階層間的「封邑者」和「封邑領主」間的權利及義務，則靠著受封時的忠誠宣示做規範。基本上封邑者要效忠並保護封邑領主，而領主則通常對封邑者提供軍事行動上的協助及治理上的建議，因此整個神聖羅馬帝國初期是建立在較為鬆散的層層封建體系上。

西元 940 年間，帝國中奧圖王朝的奧圖一世（Otto I, 936-973）更頒布影響至一般貧民層級的〈城堡興建敕令〉，其中規定城堡主人可徵集所統治地區百姓以傜役方式為當地統治者興建城堡，但城堡主人在戰亂時亦需開城接納臣屬以為庇護之處。

另外，自西元十二世紀後，整個帝國國王主要為美茵茲、科隆、特里爾三位大主教，及普法茲伯爵、薩克森公爵、布蘭登堡邊境伯爵及波希米亞國王等七位「選帝侯」共同推選產生。在七位選帝侯於所有封建貴族中又享有絕對崇高地位情形下，自然帝國王權亦逐漸衰微②。尤其自西元 1254 年帝國中的史陶芬王朝（Haus Staufer）結束後，每位選帝侯只想妥協選出一位對自身家族在其所屬領土權益發展上有助益的國王，使得國王幾乎變成帝國表面上對外團結的象徵，帝國內所有封建貴族的虛位共主。而到十四世紀末期，帝國國王更幾乎只能有效統治原本就屬於自身家族領土的區域。在如此王權式微的封建體制下，原本屬於國王專有的城堡興建權利也逐漸在十二世紀後向下釋出。不論是區域性的大公、諸侯、主教或甚至地方上的小伯爵、騎士家族無不在這段時期紛紛在其領土內興建各種用途的城堡，以維護其權利、財產及收入。和神聖羅馬帝國相比，此時歐洲其他各國並沒有像帝國一般建立在一個鬆散的多層封建體制上，因此城堡興建權利在法國、英國或西班牙等地仍多半能維持在王室手中。

除中世紀封邑制度在此時發展到巔峰外，許多封建貴族更將城堡興建視為捍衛其領土完整或貫徹領土擴張政策的工具，這也構成城堡在這段期間大量興建的重要原因。以神聖羅馬帝國史陶芬王朝中的佛瑞德里希一世（Friedrich I, 1122-1190）及佛瑞德里希二世（Friedrich II, 1194-1250）等皇帝為例，為有效統治其廣大領土，兩者遂於帝國境內到處設立行宮或城堡，尤其是義大利中、北部地區，及原屬斯拉夫民族統治的波希米亞及易北河右側等在史陶芬王朝下擴張所取得的新領土。其中佛瑞德里希二世為鞏固所取得的義大利領土，執政期間更幾乎只停留在於當地建立的行宮或帝王城堡中，鮮少班師回朝到帝

國位於中歐的核心地區統理朝政。除史陶芬家族外，統治萊茵河中游河谷地區的卡岑嫩伯根伯爵家族（Grafen von Katzenelnbogen, 1095-1479）及特里爾大主教巴度茵一世（Erzbischof Balduin I von Trier, 1285-1354），更是這段期間為執行領土擴張政策而大量興建城堡的著名人物。由於卡岑嫩伯根伯爵家族領土正好位於美茵茲及特里爾等兩位勢力強大的選帝侯之間，因此伯爵家族當時便在其統治勢力範圍內的萊茵河河谷沿岸、陶努斯（Taunus）及宏思儒克（Hunsrück）山區中，大量興建城堡以維護領土完整。同一時間，特里爾大主教巴度茵一世除覬覦卡氏家族在萊茵河沿岸的領土外，更為確保其位於萊茵河谷以東領土勢力的穩固，同樣在和卡氏家族領土接壤處的宏思儒克山區中或萊茵河附近，留下許多如巴度茵角（Burg Balduinseck）、巴度茵石（Burg Balduinstein）、巴登瑙（Burg Baldenau）等以主教為名的城堡，以宣示其領土擴張之決心，由其名稱並對外彰顯該區域的實際統治權。兩者競相爭逐興建城堡，亦增添萊茵河谷於中世紀時期城堡設置

的密集度。

此外，歐洲各地出現的戰爭動亂及十字軍東征，也是促成中世紀城堡在這段時期大幅設置的原因。自西元 1066 年，諾曼地公爵征服者威廉於哈思廷戰役中成功跨越英吉利海峽，登陸英格蘭並繼承為英國國王後，法國西北部、諾曼第半島等地區及英國東南部一直到十五世紀中，都一直處於歐陸戰爭頻繁區域。諾曼第公爵是以異族的姿態登基為英國國王，但本身卻又是法國王室的封邑領主之一，在其領導下，這個公爵家族的領土遂持續擴大，幾乎佔有當時近半個法國國土③。領土面積遼闊下，為擔心英國本土盎格魯薩克遜民族不時反抗及來自法國王室本身的攻擊，諾曼第公爵便在領土境內興建眾多城堡以維護其領土完整。相對就法國的卡本亭王室（Haus Kapetinger）而言，這個強大的封邑領主——諾曼第公爵暨英國國王——一直猶如芒刺在背，為其極力去除的對象。雖然西元 1204 年法國國王菲利普二世·奧古斯特（Philipp II August, 1165-1223）最終擊敗當時英王約翰（亦稱無地王約翰，John Lackland,

1167-1216）並佔領當時諾曼地公爵在法國的領土（史稱安茹帝國Angevinisches Reich, 1154-1242），但兩國王室間情勢反愈漸緊張，甚至更引發一世紀後的英法百年戰爭（1337-1453）。英法兩地間因政治及軍事情勢長期持續緊張狀態下，不斷興建城堡以加強防禦，益促成城堡建築在此時期興起之因。

除英、法兩國間領土及王位繼承問題外，伊斯蘭勢力在中世紀不斷向歐洲基督教國家的擴張及侵略，亦是這時期歐洲不斷陷於戰亂之主因。自西元八世紀初，位在西班牙伊比利半島的西哥德王國遭伊斯蘭教徒入侵滅亡後，整個伊比利半島幾乎淪於阿拉伯民族統治中達七世紀之久，一直到西元 1492 年，半島北部殘存的基督教國家在卡斯提亞及亞拉岡王國領導下，才終於重新收復領土，並將伊斯蘭教徒逐出西班牙半島。而在這段爭奪領土時期，基督教及伊斯蘭教各方除不斷興建城堡外，許多伊斯蘭軍事城堡的防衛系統或火砲科技更因此傳入歐洲本土。同樣相似情形也出現在東南歐及希臘半島等東羅馬帝國地區，自七世紀末阿拉伯人不斷向歐洲擴張後，直接和伊斯蘭教帝國接壤的東羅馬帝國首先受到衝擊，帝國首都君士坦丁堡更飽受阿拉伯人長期圍攻，直到西元 1453 年被鄂圖曼帝國佔領為止，因此這塊區域也成為歐洲城堡設置集中區之一。

另外，隨著中世紀阿拉伯帝國版圖向西亞、東歐的擴張，亦間接刺激這股中世紀城堡興建的浪潮，尤其是西元十二世紀後，由各歐洲十字軍東征騎士團在近東地中海沿岸興建的騎士團城堡。自西元八世紀阿拉伯人成功佔領基督教聖城耶路撒冷及原屬東羅馬帝國的小亞細亞及地中海沿岸後，奪回失去的聖城和領土一直是基督徒竭力所求的目標。直到西元 1095 年在教宗烏爾班二世（Papst Urban II, 1035-1099）號召下，基督徒才以較有組織規模的軍事行動方式企圖收回失土。雖然這股前後多達十八次的十字軍東征（1095-1285）最終仍宣告失敗，但各方基督教軍隊及騎士團卻在現在土耳其西南部、黎巴嫩、敘利亞及以色列等地中海沿岸，留下眾多十字軍城堡遺址。

十二、十三世紀為中世紀城堡發展的成熟期，所有歐洲原創或

中世紀騎士團：城堡的散布者

　　「騎士團」是城堡世紀期間最能代表當時社會、政治發展的階級群體之一，也是現代人想像中世紀城堡多元生活樣式中，立即聯想到的特殊團體。中世紀騎士團類型眾多，但多數均因宗教或政治動機集合而成，過著類似修道院僧侶般清修的集體生活。由於在基督教信仰中，聖喬治（St. Georg）係因為捍衛宗教信仰而殉教的騎士聖徒，故成為爾後中世紀騎士團主要代表守護神。就中世紀城堡發展而言，對城堡規劃、設置甚為活躍的騎士團體，莫過於曾參與十字軍東征的聖殿騎士團、聖約翰騎士團，及德國騎士團（亦稱條頓騎士團）等軍事團體。

　　騎士團基本上是種具有武裝能力的基督教傳教僧侶團體，和一般由封建貴族成員組成的騎士差異在於，騎士團的成員主要以宗教為其存在及生活、團體運作之重心。成員間並無家族關係，也無個人私有領土，其領地主要由如同修道院院長般的「大師」統領。某種程度上，騎士團亦扮演結合政治、宗教因素的武裝幫派侵略角色。每當佔領一塊領土後，遂旋即興建城堡作為擴張領土據點，或協助在東征期間由十字軍扶植的西亞各地基督教王國，諸如耶路撒冷王國（Kingdom of Jerusalem, 1099-1291）、安條克公國（Principality of Antioch, 1098-1268）、埃德薩伯國（County of Edessa, 1098-1149）及的黎波里伯國（County of Tripoli, 1102- 1289）等，以加強防禦、捍衛伊斯蘭教徒的攻擊。

　　依據德國建築史學者瓦特・荷茲研究，當時各基督教騎士團在西亞、地中海東岸地區，總計興建約超過一百座騎士團城堡。和歐洲城堡相比，這些十字軍城堡往往設立在人煙稀少之處，因此規模都略顯格外龐大完整。而東征期間，騎士團成員也學習到阿拉伯人眾多城堡防禦設計概念並帶回歐洲，融合至後來的歐洲城堡建築中，例如「投擲孔」、「困牆」、在城門兩側設置防衛側塔或儲水槽等。

不過隨著西元 1291 年聖殿騎士團撤離位在以色列北部、地中海濱的「朝聖者城堡」後，十字軍城堡的時代也就此結束。

而上述騎士團組織中，西元 1226 年成立的德國騎士團更扮演特殊角色。除參加十字軍東征外，騎士團更配合神聖羅馬帝國皇帝佛瑞德里希二世向東歐、波羅的海沿岸擴張的領土政策，除向原本世居當地的斯拉夫民族進行宣教外，並藉由騎士團武力逐步佔領波蘭沿海，甚至直到現在波羅的海三小國。而這段期間整個騎士團在波羅的海沿岸設立許多四方形城堡，也塑造出該騎士團特有的城堡建築特色。

外來城堡建築元素都在此刻發展至巔峰。在建築藝術史上，這段期間也是由中世紀初期羅馬式演變至哥德式藝術的階段，因此許多城堡建築內部逐漸採用當時最流行的十字肋拱頂建築（2-9），以取代早期簡易的水平木板屋頂或筒狀拱頂。至於在建築外觀上，羅馬式的圓拱窗戶亦為狹長哥德式尖拱窗戶取代。不過此刻防禦機能對城堡建築設計仍佔有相當程度之影響，因此這些哥德式尖拱窗及彩繪玻璃主要出現在具宗教用途之城堡禮拜堂上（2-10）。另外，這時最明顯的城堡建築特色莫過於史陶芬王朝執

2-9 德國西南部哈登堡城堡內部，由十字勒拱頂支撐之地下通道。

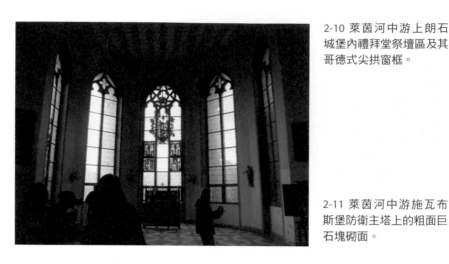

2-10 萊茵河中游上朗石城堡內禮拜堂祭壇區及其哥德式尖拱窗框。

2-11 萊茵河中游施瓦布斯堡防衛主塔上的粗面巨石塊砌面。

政期間，在神聖羅馬帝國境內興建的眾多帝王行宮或帝國城堡牆面外觀上。不論城堡外型規模或主要用途，史陶芬王朝城堡中所有建築都是由一種未經細部處理、凹凸不平的粗面巨石塊（2-11）堆砌而成，使牆面並非如一般石牆或磚牆上呈現出上下垂直的平坦面。姑且不論這種砌面是否如部分建築史學者主張，能有效阻礙敵人輕易架設梯子進攻城堡，但這種保留一面未經鑿平的粗面石塊的確可提高城堡興建、石塊原料初步處理的速度，並為城堡帶來一種威嚴粗獷、牢不可破的印象，甚至成為帝王直屬財產的印記，以有別其他侯爵所興建之城堡。

西元十四至十六世紀中葉
——城堡世紀的結束

西元 1325 年，火藥武器首次於歐洲運用在軍事攻擊用途，自始也標示了城堡世紀的結束。在新式火砲武器迅速、普遍採用下，原本中世紀城堡中以防衛石塊、弓箭攻擊為主的垂直縱向城牆防衛系統，已無法抵抗這種新科技的攻擊。為因應新式火砲武器的快速發展，自十四世紀末，眾多城堡開始在城牆

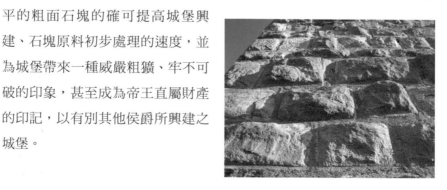

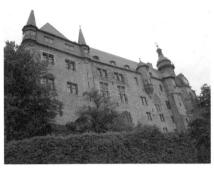

2-12 黑森大公家族統治所在，馬堡宮殿。

2-13 普法茲公爵家族所屬之海德堡宮殿。

上增建低矮寬廣、牆身至少可達五公尺厚的圓形砲塔（Rondell）或菱形碉堡（Bastion）。這種新式砲塔或菱堡不僅對火藥攻擊有較佳的防禦性，其上方平台及塔中內部各層亦可置放多門火砲對來犯敵人進行反擊。除設置新式防禦系統外，部分城堡也在其外圍設置多道困牆，以增加敵人攻佔的困難度，為城堡防衛者增加更多防禦反應時間。而這些新式火砲科技的運用，也促使部分既有的中世紀城堡逐漸改良，或為十六世紀後要塞城堡的開端。

在火砲科技發展下，過去位處高處、防守和居住功能兼具的舊式中世紀城堡已不具有絕對優勢。腹地狹小、空間有限等先天條件下，在城堡增加、擴建各種新式防衛建築只會讓城堡貴族可運用的生活起居空間更為縮小。因此在居住、防守兩種功能無法兼得情形下，部分城堡家族寧可捨棄防衛功能，參考十五世紀中由義大利北部公國發展出的文藝復興式宮殿城堡系統，將原有雙重功能的中世紀城堡改建為以單一居住用途為主、並強調內部空間依其功能系統性劃分並重視其舒適性的宮殿城堡④。而這類中世紀城堡建築因軍事科技發展而轉化為宮殿的過程，也成為十六世紀後歐洲王室貴族興建文藝復興式或巴洛克式華麗宮殿的濫觴。黑森大公所屬的馬堡宮殿（Schloss Marburg，2-12），及普法茲公爵家族的海德堡宮殿（2-13），便在十五世紀後，紛紛將原有中世紀城堡改建為四、五層樓高的文藝復興式宮殿建築群。這些高聳矗立在山上的宮殿雖明顯容易成為攻擊的目標，但更重要的是這些華麗壯觀的建築群可象

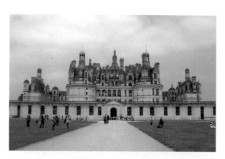

2-14 十六世紀初於法國羅亞爾河畔興建之文藝復興式香波堡宮殿。

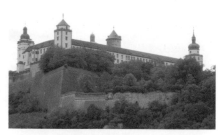

2-15 十六世紀由伍爾茲堡主教城堡改建之瑪莉安山要塞城堡。

徵性對所統治的人民、甚至敵人展現其政權崇高而牢不可破的印象，以及統治當地權力的合法正統性。在羅亞爾河畔，法國王室更將眾多如布洛瓦城堡（Château Blois）或香波堡（Château Chambord，2-14）等河邊原有中世紀邊城堡改建為純粹以居住為首的華麗宮殿城堡。自此城堡的居住和防衛功能完全分離。

雖然中世紀城堡可以改建方式，將原有以防禦為主的城堡建築轉化為以便利居住性為首的宮殿型城堡建築，但畢竟多數這類舊有城堡均位於地勢高、交通不便之區域，對提升封建貴族生活便利性或彰顯其華麗尊貴等象徵性目的而言，仍多有侷限。因此，在這股城堡宮殿化過程的尾聲中，更有部分統治者興起風潮，將原有位於高處、地處城市邊陲地區的獨立城堡住所，直接

遷至平地市區，並全新營建新式的統治宮殿。例如西元 1720 年，普法茲公爵家族便將其住所由原先位於海德堡南東郊山坡上、十五世紀中已改建為文藝復興式的宮殿城堡，遷移至近二十公里外，位於萊茵河和內卡河交會平原區的曼海姆（Mannheim）巴洛克宮殿中。大約同時期，德國的伍茲堡主教（Bischof von Würzburg）也將其住所由位在美茵河邊山頂上、十六世紀改建的瑪莉安山要塞城堡（Festung Marienberg，2-15），搬遷至河對岸伍茲堡市中心的巴洛克新式宮殿中。

在這段中世紀城堡過渡為宮殿城堡的時代，適巧為西方美術史上由哥德式藝術邁入文藝復興風格的時期。和中世紀盛期城堡外觀相比，此時宮殿城堡多為三層樓以上

的宏偉建築，部分甚至圍繞方形或長方形中庭而建。原本中世紀盛行的哥德式尖拱窗戶，亦逐漸為具有十字形窗架的長方形窗戶取代。這種新式窗戶不僅為室內帶來更多採光，其外牆上通常呈上下垂直軸線般的排列方式，更成為當時流行的城堡外型設計（2-16）。另外，在此時興建的各式城堡建築中，多數並裝飾盛行於文藝復興時期的階梯狀山牆。山牆上更設置各式細緻半圓形玫瑰花或螺旋狀裝飾、尖碑，及各種突出於山牆上、窗戶間的柱列（2-17）。和前述其他時期建築

2-16 位於巴伐利亞地區，多瑙河畔諾伊堡宮殿中庭及文藝復興式十字窗框軸線。

相較，隨著城堡軍事功能重要性逐漸下降，居住舒適性逐漸強調的發展，城堡主人愈漸重視藉由採用當時新穎設計的裝飾風格或題材來強化、突顯城堡貴族的權力和威望。

2-17 德國中部黑森邦寧靜山城堡中，文藝復興式宮殿及其裝飾山牆。

城堡與宮殿：令人混淆的難兄難弟

在西方建築史中，城堡與宮殿向來是彼此間關係親密，卻又容易讓人產生混淆的建築概念與形式。兩者雖然都是中世紀至近代，歐洲各類封建貴族專屬使用、居住的空間，部分外型及內部建築機能均相似，但其原始設計和興建目的上卻有相當大差別。簡言之，城堡是一種中世紀時期發展出，兼具居住及防禦等雙重功能的封建貴族住所；宮殿是十五世紀後由城堡衍生發展而來，僅具居住功能並同時可展現封建貴族政治權威等象徵的建築住所，實際防禦功能在宮殿建築中已完全被排除。相當程度上，宮殿基本上可視為城堡建築的進階版。城堡和宮殿間雖有著兩種機能和興建時期上明顯的區別，但長久以來人們卻一直留有將兩者混淆成一體的錯誤印象。其中原因除在西方建築發展史過程中，兩者本身確有緊密演進關係外，最重要的原因在於兩者建築部分功能的重疊性及語言文字上並沒有明顯區隔性。

首先，在中世紀城堡建築設計上，宮殿通常專指城堡中作為封建貴族生活起居、社交宴會的空間。相較於其他建築部分，實為城堡內最為重要的部分，並間接轉化成為代表城堡建築整體的代名詞。故在當時部分中世紀文獻中，時常會將中世紀城堡以 palatium（宮殿）或 domus（屋舍）等拉丁文字眼表示。另外，十五世紀中葉早期的宮殿建築，多數均由原有中世紀城堡整修改建而成，其外型和原有的城堡極為相似，形成城堡與宮殿之間的混淆（2-18）。

其次，除德文有較為明確區分外，在西歐英、法、西班牙及義大利等主要語言發展上，對十五世紀後發展出的宮殿建築，多數仍沿用原有 castle（英文）、château（法文）、castillo（西班牙文）、castello（義大利文）等城堡字彙，或使用由拉丁文 palatium 一字衍生而來，原本就容易產生混淆的

2-18 十六世紀初由中世紀城堡改建而成的諾伊堡宮殿。

palace（英文）、palacio（西班牙文）或 palazzo（義大利文）等字眼表示宮殿這類建築。而法文中更是幾乎毫無區分的將兩類建築均以 château 表示，只有德文使用 Schloss 一詞表示這種新興建築類型。由於語言文字不明確的發展區分，也造就對城堡和宮殿的混淆，這也是為何奧匈帝國小說家卡夫卡（Franz Kafka, 1883-1924）在 1922 年出版的小說 *Das Schloss* 一書，在英、法、西、義，甚至中文均以《城堡》一詞翻譯之故。

終曲——

十九世紀城堡的再生及迷思

　　自十六世紀初，原本兼具居住及防衛功能的中世紀城堡隨著軍事科技發展而逐漸沒落，最終被純粹以居住功能為主的文藝復興式或巴洛克式宮殿建築取代後，橫跨至少五個世紀之久的中世紀城堡世紀就此結束。接下來數個世紀中，眾多原有中世紀城堡若非改建為軍事要塞，並在隨後的戰爭中遭到摧毀，不然就是被鄰近村落居民拆除尚可使用的石塊，作為興建私人房舍或其他公共建築的現成採石場。直到十八世紀後半葉及十九世紀初，在浪漫主義思潮及其藝術觀盛行下，歐洲尚存的中世紀城堡建築才歷經一個重生、復興的高潮。而這段期間所塑造出對中世紀城堡外型及其內部生活的想像——不論正確與否，或只是出自未經歷史考證而編造的夢幻想像——都深深影響現代人對中世紀城堡的印象。

　　浪漫主義的誕生，可視為歐洲文化思維對十八世紀盛行之理性主義及美術思潮上新古典主義的反動。浪漫主義者厭倦了歐洲自啟蒙運動及理性主義以來，凡事過於強調科學基礎及經驗法則，藝術上師法古希臘羅馬時代，著重規則、比例的學院思想。此派認為藝術應當是創作者表達個人內在情緒、直觀感受及一種詩意、如畫般的美學觀點展現。在這種情緒思潮烘托下，部分藝術愛好者逐漸轉向，開始探索中世紀生活方式及流傳下諸多無法具體考證的神話傳說。在建築藝術上，一種懷舊思念及以中世紀羅馬式或哥德式教堂、城堡等建築外貌為設計標竿的思潮油然而生。

　　德國浪漫主義文豪歌德（Johann Wolfgang von Goethe, 1749-1832）就曾多次和其他浪漫主義作家在萊茵河河谷旅行期間，撰寫多篇文章描述聳立在河谷兩岸眾多的中世紀城堡廢墟遺跡、讚嘆其美麗如畫般的造型感受及相關城堡傳說。而城堡廢墟間冒出的樹枝、雜草、野花等攀爬植物，更被隱喻為自然力量的偉大，引發人類渺小且無力勝天的惆悵感。頓時，原本荒煙蔓草間的中世紀城堡就成為當時民眾假日旅遊休憩的目標，而一種「荒廢的美感」及其所喚發出個人詩意浪漫的情懷，就成為當時文人雅士及貴族所追求的美感標的。而虛構

的仿中世紀城堡廢墟，更成為當時部分貴族在規劃其宅邸庭園時不可或缺的設計元素。例如德國拿騷公爵家族（Fürsten von Nassau）就曾在其位居萊茵河中游畢伯瑞希宮殿（Schloss Biebrich）花園中，巧心設置一座名為摩斯堡（Mosburg）的仿中世紀城堡建築廢墟（2-19），充分表達對過往時代的懷念和嚮往。而這些廢墟城堡雖徒有其外觀，但純粹裝飾貴族花園的功能及設置時空之背景脈絡，已完全異於原有中世紀城堡的原始建築思維。

同樣在這股浪漫、懷舊思潮影響下，歐洲各地無不興起一股維護中世紀城堡遺址的浪潮，也逐漸成為西方建築藝術史上開始重視建築文化資產保存的濫觴。自此，不僅各類古蹟保存協會普遍成立，各國君主亦體認其重要性，大行任命建築師修復、甚至完全重建早已成為廢墟的城堡或帝王

2-19 十九世紀浪漫主義風行下興建的仿中世紀城堡廢墟——摩斯堡。

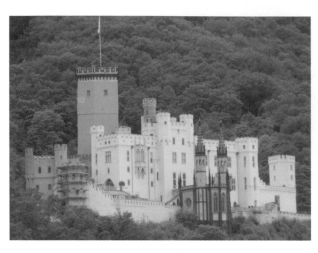

2-20 萊茵河畔十九世紀重建之新哥德式自豪岩城堡。

2-21 十九世紀重新復原之法國卡卡頌城堡。

行宮。西元 1836 年，普魯士國王佛瑞德里希‧威廉四世（Friedrich Wilhelm IV von Preußen, 1795-1861）於 1836 至 1842 年間，就曾任命其御用建築師辛克爾（Karl Friedrich Schinkel, 1781-1841）重建位於萊茵河谷左岸，十三世紀初就如同廢墟的自豪岩城堡（Burg Stolzenfels），以作為帝國在萊茵省的夏季行宮（2-20）。而法國十九世紀著名古蹟保存建築師維歐雷‧勒‧杜克（Eugène-Emmanuel Viollet-le-Duc, 1814-1879）更將法國南部卡卡頌城堡（Château Carcassonne）中的雙層城牆及城牆牆塔群予以重新復原（2-21）。不過，這些重建的中世紀城堡外觀雖有著尖拱頂般中世紀哥德式建築元素，但多半是未經歷史考證下，以十九世紀當時的美感品味及對中世紀的浪漫印象而設計。

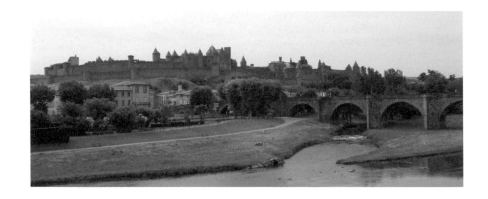

泰半再現的城堡僅徒有十五世紀初，由哥德式過渡到文藝復興式城堡建築的相似外觀，而非真正傳達十二、十三世紀標準中世紀城堡樣貌。尤其城堡內部裝飾、擺設極盡華麗舒適，反而更像巴洛克或十八世紀古典主義時期貴族宮殿中的室內空間設計，無法體現絕大多數中世紀時期城堡內部只是相當簡單樸素、缺乏裝飾，甚至不符衛生舒適條件的生活空間。

在十九世紀中世紀城堡重生浪潮中，最為壯麗、傳奇的傑作莫過於西元 1869 至 1886 年間，由沉醉中世紀神話文學的巴伐利亞國王路德維希二世（Ludwig II von Bayern, 1845-86）在南德阿爾卑斯山腳下波拉特谷地興建的新天鵝堡（Schloss Neuschwanstein，2-22）。1868 年五月，路德維希二世在寫給德國劇作家華格納（Richard Wagner, 1813-83）的信中就提及希望「以德國騎士城堡真實樣式」興建這座嶄新的城堡，並期待城堡外觀及內部裝飾能如同華格納歌劇唐懷瑟（Tannhäuser）及羅恩格林（Lohengrin）中描述的場景再現。這座當時由慕尼黑建築師瑞德

2-22 十九世紀興建的新天鵝堡。

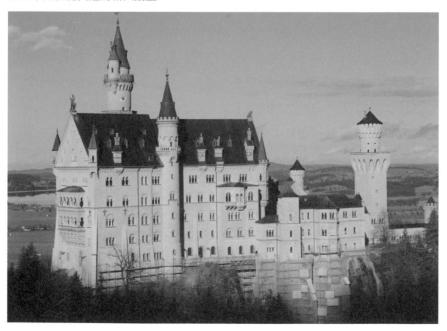

城堡的現代新用途

　　進入十九世紀末、二十世紀後，多數現存中世紀城堡機能幾乎已完全蛻變，由原始的軍事和居住性功能，至文藝復興時期後的政治性象徵功能，轉化為以教育、展示、體驗為主的文化功能。原先為封建貴族所有的財產，隨著政治、社會異動，也逐漸轉為政府文化保存單位、公共法人團體或富商所有。除部分私人持有，無法開放的城堡外，現存多數中世紀城堡主要作為文化遺址開放展示空間（尤指已成廢墟、不再復原修建的城堡）、中世紀文化或自然科學博物館、美術館、私人或公共青年旅館、教育機構使用。而持續十九世紀浪漫主義影響，對一般民眾而言，中世紀城堡依然是出租舉行城堡夢幻婚禮或參與每年中世紀騎士文化慶典熱門所在。

　　就中世紀城堡保存而言，成為政府單位或公法人管轄、擁有的建築，是最為理想的案例。在穩定預算資金挹注下，城堡除可公共開放再利用，作為文化展示空間外，最為重要是可進行例行性保存維修及現地建築歷史研究，這些都是維護城堡遺產主要核心工作。以馬克斯堡為例，1900 年在普魯士帝國協助下，由城堡建築研究學者艾普哈特（Bodo Ebhardt, 1865-1945）發起成立的「德國城堡保存協會」取得為永久會址，並為現今掌管全德境內城堡及宮殿維護的研究單位。城堡內除行政單位外，剩餘空間均盡可能整修開放為城堡博物館，展現中世紀城堡內各類應有空間及原貌和擺設，以及生活其中所需的各種工作、飲食器具、武器典藏等（2-23）。相對私人城堡則因其封閉性，難以接近外，也缺乏固定資金維護，不易進行現址開放研究，影響遺產長久維護。

2-23 馬克斯堡城堡博物館中展示之十五世紀騎士及步兵等武器及盔甲裝備。

2-24 1830 年代由巴伐利亞王室重建之高天鵝堡城堡及其新哥德式風格宮殿及角塔。

2-25 香港迪士尼樂園中的睡美人城堡。

（Eduard Riedel, 1813-85）及舞台佈景畫家楊克（Christian Jank, 1833-88）所設計興建的城堡，完全是座純屬國王個人對中世紀浪漫生活想像下誕生的建築，以展現對文學、音樂的愛好。房間內部充滿各式以中世紀英雄神話傳說為主題的壁畫。不過實際上在興建華麗的新天鵝堡之前，巴伐利亞國王家族就已於 1830 年代左右，先將位於新天鵝堡對面山頭上，興建於十四世紀的「高天鵝堡城堡」（Schloss Hohenschwangau）改建成融合新哥德式、新羅馬式及新文藝復興式等多元歷史主義風格的城堡建築（2-24）。而這些重建或復原的新式城堡建築，在華麗裝飾外貌下所展現的，只是巴伐利亞十九世紀歷代君主對中世紀生活的憧憬及審美觀，

並非真正城堡內部應有的形象，忽略了真實中世紀騎士城堡多數都是缺乏生活設施及衛生條件的儉樸居住空間。儘管缺乏詳細歷史考證，這座極其夢幻宏偉的仿中世紀城堡宮殿，在二十世紀後卻深遠、誤謬地塑造出人們對中世紀城堡一種華麗、浪漫的刻板印象，進而影響全球各地迪士尼樂園中童話城堡的外觀設計（2-25）。而樂園中以新天鵝堡為設計藍圖，並結合十九世紀法國卡卡頌城堡重建後城牆樣式建立的城堡，又持續錯誤地影響全世界兒童對西方中世紀城堡的建築印象。使得中世紀城堡在人們心中蒙上一層浪漫華麗面紗，而不了解真實的城堡多數是物資貧乏、環境幾近不衛生的悲慘生活空間。

第三章

中世紀城堡的位置選擇

中世紀城堡可分為平地型城堡、山坡型城堡和頂峰型城堡等三種類型：平地型城堡亦可稱為水邊城堡，多數興建於河川通過的平原地區或縱谷地帶上。山坡型城堡的功能是用於防衛、控制或檢查位於下方河谷或隘口的水陸或陸路通道、橋梁及收稅關口。頂峰型城堡在安全性及防禦機能條件下都是最理想的興建模式，也是歐洲現存中世紀城堡或遺蹟中，最常出現的設置位置選擇。

就中世紀城堡規劃設置而言，其先天座落位置之選擇，時常成為影響城堡外型設計、功能及後續經營發展之先決條件。而依照城堡興建所在之地勢位置，西方中世紀城堡可分為平地型城堡、山坡型城堡和頂峰型城堡等三種類型。

平地型城堡

平地型城堡亦可稱為水邊城堡，多數興建於河川通過的平原地區或縱谷地帶上。目前現存中世紀平地型城堡主要分布在西起英格蘭南部、法國西北部、比利時、荷蘭、德國中北部、丹麥、波蘭北部及波羅的海東歐三小國等中歐低地平原區、義大利沿海城市及法國羅亞爾河、德國萊茵河、易北河及義大利亞諾河（Arno）等河谷地區間。由於該類城堡位處平地且泰半緊緊依偎古羅馬帝國時期逐漸形成的區域間通商要道上，間接為統治當地之城堡貴族或騎士長久發展帶來穩定經濟效應。在此條件下，其周圍也相對成為歐洲早期村落聚集或爾後中世紀新興城鎮興起的發源處。

平地型城堡在外觀上具有兩個主要特色：首先，該類城堡多位於地面平緩處，與山坡或頂峰型城堡相較，不因自然地勢侷限而限制其可規劃使用的空間及外型。因此，多數平地型城堡都呈現四方形、圓形或多邊形等幾何狀結構，而整個城堡甚至由純粹幾何形狀的城牆或護城壕溝環繞（3-1）。其次，與山坡型城堡相比，平地型城堡在戰亂時更容易受敵人包圍襲擊。在防禦條件不如位於高處之城堡優異下，河川、湖泊或池塘之處就成為平地型城堡設置時的理想地點；興建時並於城堡四周挖掘深廣護城渠道，引入流水作為保護城堡的天然屏障。這些護城渠道除具有天然防禦功能外，相較其他位處高處的城堡，流

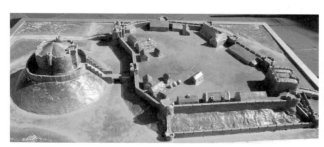

3-1 英國約克城堡模型所呈現之中世紀早期水邊城堡樣式及其位於城市邊緣，宛如城市型城堡的設置位置。

動性河水更能為城堡居住者帶來便利及獲取安全、衛生水資源的機會。除引水作為護城壕溝的方式外，也有部分平地城堡採用寬廣、縱深的乾壕溝設計作為護城屏障的方式興建。

相較山坡型和頂峰型城堡，平地型城堡則屬歐洲較早出現的城堡聚落形式。早在西元一世紀初，羅馬人就在當時中歐平原、低地或河谷中建立了許多類似水邊或平地城堡的軍營要塞，以控制通聯羅馬各行省間的水陸或陸路要道。而自西元二、三世紀間，日耳曼民族逐漸將羅馬帝國勢力逐回原有南歐疆域及西羅馬帝國於西元476年滅亡等因素後，部分中世紀初期封建貴族就利用這些現成規劃、遺留的地點，設置城堡在原有四邊形、並以護城渠道環繞的羅馬軍營舊址上。例如西元1276至1289年間由特里爾大主教海恩里希二世（Heinrich II von Trier, †1286）於萊茵河濱柯布倫茲（Koblenz）興建的舊主教城堡（Alte Burg，3-2）及同樣位於萊茵河左岸美茵茲，十九世紀初拆除的原有美茵茲大主教城堡—馬丁堡（Martinsburg）都屬於在羅馬人

所規劃軍營舊址上設置的中世紀城堡。除羅馬人於紀元初興建的軍營城堡外，西元十世紀間開始在法國西北部、英國、荷蘭及德國北部、萊茵河下游及西法倫（Westfalen）平原區興起的人造「土基座城堡」，也可視為中世紀平地型城堡的先驅。該類城堡多興建在潮濕、鬆軟的河中或河間土壤地基上，經人工夯實或堆積後，再搭建多半為四邊形的木造樓塔於上。另外，夯實的土丘四周並圍以木樁或豎板以防護地基，形成中世紀初期石材尚未普遍採用前的常見城堡興建形式，其

3-2 位於柯布倫茲的舊特里爾主教城堡。

城市型城堡：中世紀城市發展及市民階級興起的見證

　　城市型城堡可謂平地型城堡中，因伴隨中世紀城鎮發展而間接出現的特殊類型，並反映出當時都市發展及城市市民階級的興起。實際上，這類城堡原先多設置於自古以來即有的通商要道或交通樞紐位置，但隨著十二世紀起歐洲農耕技術進步、效率提升及經濟結構的改變，農村勞力過剩人口流入聚落而引起一股中世紀新興城鎮建立浪潮之際，城市型城堡因其座落地點交通便利，逐漸成為吸引民眾聚集之處，在其周遭設置聚落，甚至擴大舊有聚落規模，致使緊臨的城堡融合為城鎮的一部分，部分城堡城牆更和新興城市城郭相連一起。

　　不過中世紀時期，多數這些和新興城鎮相連的城市型城堡並非座落在市中心位置，而是位處邊緣地帶。這種邊緣位置可使城堡貴族有效掌控城市、便於觀察市民活動外，也可彰顯城堡運作凌駕於城市管理外的政治特殊性。另外，類似城堡通常至少有一側邊倚臨城外，如此城堡中的成員即可藉由位於該側之專屬城門出入，不需經由城內城郭對外聯繫。這種城堡專屬城門設計在十二、十三世紀格外重要，因隨著中世紀城鎮興起及商業快速發展，部分平民經商致富而成為西方早期中產階級後；社會地位提升下，逐漸開始對原先由國王賦予統治當地百姓權利的城堡諸侯階級（包含主教等高級神職人員）及其地位產生質疑。部分城鎮新興階級遂開始要求爭取更多自治或參與決策權利，甚至進而採取武力包圍、對抗舊有統治貴族的方式，以脅迫獲得更多政治、經濟權益，形成帝國境內部分城鎮統治者和市民階級間數世紀的紛亂。

　　在這種情形下，邊緣位置對中世紀城堡統治階級而言更具安全保障。如此形成十四世紀末起，部分侯爵在原有統治城堡逐漸發展為城鎮中心後，寧願放棄舊有城堡，於城市另一側設置新興城堡宮殿主因。西元 1418 年，巴

伐利亞公爵路德維希七世（Ludwig VII von Bayern, 1368-1447）就基於類似理由，在茵葛爾城（Ingolstadt）東側多瑙河畔興建新式宮殿城堡（3-3），以取代原有 1255 年完工，但此時已發展為市中心的舊城堡。不過對部分中低階級封建貴族所屬平地型城堡而言，因其領地狹小、加上經濟及搬遷不易等因素，最簡易的方式則是在城堡四周挖掘乾壕溝或疏通為護城渠道，以增加和相鄰城鎮間安全上的區隔。

3-3 巴伐利亞公爵於茵葛爾城東側多瑙河畔興建之新式宮殿城堡及居住樓塔（右）。

3-4 德國布茲巴赫附近上日爾曼一雷第羅馬邊境城牆木樁及壕溝遺址。

外觀亦與羅馬人於中歐日耳曼地區興建的木樁邊境城牆（3-4）相似。西元九世紀初查理曼大帝時期，於現在比利時亨特（Gent）市中心設置的伯爵岩城堡（Gravensteen）就屬於這種早期土基座水邊城堡，城堡西側則由護城渠道所環繞（3-5）⑤。

平地型城堡因地處平緩之處，可作為興建使用的面積較山坡或頂

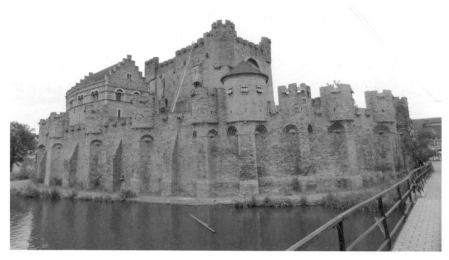

3-5 位於比利時亨特的伯爵岩城堡，即屬中歐早期土基座水邊城堡。

峰型城堡廣大，因此多數均作為封建貴族統領屬地、執行其政治權力及居住宮殿等用途，就連以宗教統治功能為主的主教城堡而言，平地型城堡亦屬中歐各基督教區內常見城堡建築類型。尤其自科隆到美茵茲間的萊茵河谷地中即設置、存在眾多平地型城堡，更分別成為當時河流所穿越的三個不同教區主教所屬行宮。例如科隆大主教位於安德納赫（Andernach）的主教城堡、特里爾大主教所屬的柯布倫茲主教城堡及美茵茲大主教於上朗石（Oberlahnstein）、艾爾特維爾（Eltville）及美茵茲等地興建的主教城堡。其中位於安達納赫的科隆

主教城堡即是座十三世紀初設置於城鎮城郭東南角的都市型城堡，四周則環繞乾壕溝以為保護（3-6）。至於主教城堡類型多屬平地形式之因，除可能與中世紀各階層百姓生活及思維方式均規範在基督教教義下，對主教及神職人員多持順從、虔誠態度因素外，更與神職人員賦有就近傳播福音、行善人群之職有關，故其城堡設置多盡可能靠近人群聚集處。而緊臨聚落設置之主教城堡亦可因地利之便，向一般缺乏識字能力的百姓彰顯宗教莊嚴、神聖及神職人員地位崇高之印象。

另外，就古蹟保存及歷史建物延續其使用性而言，多數平地型城堡

因位於交通便利之大型聚落處，因而在十六至十八世紀舊型中世紀城堡轉變為文藝復興式或巴洛克式宮殿城堡浪潮中得以保存下來。亦如位於法國隆河谷地的香波堡一般，雖然這些城堡在逐漸宮殿化過程中不斷翻修或擴建，以致失去原有中世紀古堡面貌，但部分原始建材或內部既有空間功能則因此延續；相對地，大多數山坡型和頂峰型城堡在十五世紀後，因為火砲技術進展及戰術防禦觀念改變，逐漸失去原有的戰略功能，加上地處交通不便之處，因而逐漸成為廢墟，埋沒在樹林中。

3-6 安德納赫主教城堡中角塔式樓塔（左）及宮殿外牆（右）。

山坡型城堡

　　與平地及頂峰型城堡相較，山坡型城堡是三種依座落位置區分的城堡類型中地勢最不佳、最不利於防禦之設計。該類城堡通常設置於半山腰或河谷斜坡上，其中三側位居山坡高處，利於防守，但剩下一邊則多半緊鄰後方山壁，增加遭受敵人由山頂向下圍攻之機會⑥。受限於先天地勢條件不佳，故該類城堡特別強調防禦機能設計，通常在面對山坡之側都會設置數十公尺高的「盾牆」，形成山坡型城堡主要特徵。另外，多數山坡型城堡因飽受地勢限制，故城堡中可用空間及規模泰半遠小於其他兩種地勢類型城堡。

　　山坡型城堡大約出現於西元1050年之後，多數功能並不用於作為封建貴族居住之處，而是防衛、控制或檢查位於下方河谷或隘口的水陸或陸路通道、橋梁及收稅關口，以維護封建貴族經濟權益並宣示其疆域合法統治權力。西元1211年美茵茲大主教齊格飛二世・愛普斯坦（Siegfried II von Eppstein, 1165-1230）下令於萊茵河谷起點旁山腰上興建的榮譽岩城堡

61

3-7 萊茵河中游河谷入口北側山坡上之榮譽岩城堡及東側高聳盾牆。

3-8 萊茵河谷入口榮譽岩城堡對岸下方，河中淺灘上鼠塔（現址外觀為十九世紀中復原）。

（Burg Ehrenfels，3-7），就是為了保衛大主教所屬萊茵河谷間領土，以及城堡下方、萊茵河淺灘上，由美茵茲大主教對河上通行船隻徵收關稅，於 1350 年之後興建的鼠塔（Mäuseturm，3-8）而設立。此外，這座城堡兼具航運管理功能，可監控航行於城堡下方，萊茵河及其支流納爾河交會處之暗流和暗礁——賓根洞（Binger Loch）——附近船隻通行安危。而榮譽岩城堡動工後不久，科隆大主教恩爾伯特·貝爾格（Engelbert von Berg, c.1185-1125）為保衛其位於萊茵河谷左岸飛地領土安危，1219 年在前述城堡北方約十公里處所興建的侯爵山城堡

（Burg Fürstenberg）亦屬典型山坡城堡（3-9）。

除山坡型城堡外，緊靠山崖岩壁興建的「崖壁型城堡」及利用天然岩壁洞穴形成居住處所的「岩洞型城堡」亦屬山坡型城堡之一。不過這類城堡不僅施工不易，興建所需時間也較漫長。基本上，該類城堡設置通常有其地域性限制，諸如岩洞型城堡即為西元十三到十五世紀間出現於瑞士、德國南部、奧地利提洛爾及義大利北部南提洛爾等阿爾卑斯山區普遍的城堡興建方式，現今位於瑞士葛勞平登省區（Graubünden）內，西元 1250 年左右興建的烏鴉石城堡（Burg

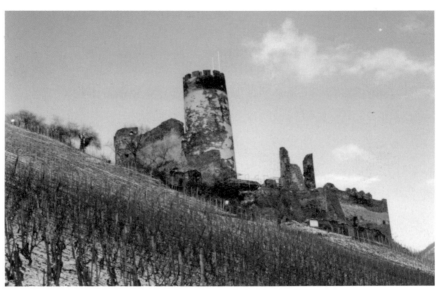

3-9 萊茵河谷左岸山坡上之侯爵山城堡及其圓形防衛主塔。

Rappenstein）即為少數保存個案。
整座城堡利用天然岩壁間凹穴形
成，僅有北側牆面利用當地現有石
材築牆而建。而位於德國西南部
慕達特林區（Mundatwald）、西元
十二世紀中興建的帝王城堡古騰堡
城堡（Burg Guttenberg），即是一
座沿紅色砂岩崖壁興建的崖壁型城
堡群。城堡內的宮殿建築更採用開
鑿山壁形成凹穴的方式興建，造成
狹長平順的崖壁面。兩層樓高的宮
殿雖已於 1525 年爆發之農民起義
中摧毀，但其規模仍可由壁面上遺
留方形、平行狀的橫梁榫接穴窺探
（3-10）。

3-10 十二世紀興建之古騰堡城堡，岩壁平
面上宮殿遺址及平行橫梁榫接穴。

頂峰型城堡

在三種依照地勢位置所區分之中世紀城堡類型中，頂峰型城堡在安全性及防禦機能條件上都是最理想的興建模式，也是歐洲現存中世紀城堡或遺蹟中，最常出現的設置位置選擇。根據德國建築藝術史學者克拉厄（Friedrich-Wilhelm Krahe）於西元 2000 年進行的城堡分類調查中即發現，在目前中歐遺留的中世紀城堡和遺址中，高達百分之六十六的建築物皆屬於這種形式。

頂峰型係指將城堡設置在易守難攻的山頂或狹長山脊線上，除具有絕佳防禦功能外，該類城堡更有向外彰顯、宣示封建貴族政治統治、領土主權等象徵意涵。城堡矗立在山峰上，從遠處或山腳下聚落就能清楚看見盤踞其上的建築群，這種地勢不只突顯城堡貴族所代表政權的絕對統治威嚴、向敵人宣示其政權傳統如堅固城堡般牢不可破印象外，亦襯托統治者和居住其下百姓間階級差異。不過相對在興建規劃上，頂峰型城堡不只耗時費力，最大難題在於如何供給城堡內生活人口穩定持久的水源。雖然當時多以設置「集水槽」儲存雨水或藉鑿井

3-11 頂峰型城堡──敏岑堡城堡。

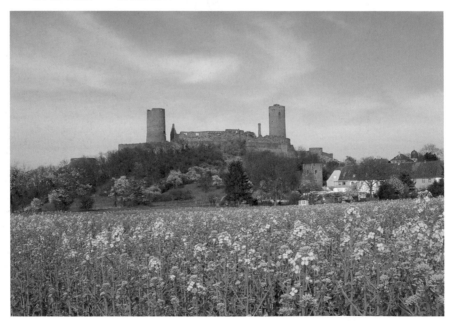

3-12 萊茵河谷右岸頂峰型城堡——馬克斯堡。

技術汲取地下水源，但與山坡和平地型城堡相較，通常須向下深鑿近百公尺才能連通地下水層，而水源亦不能保證持久不枯，增添長久居住使用的變數。

基本上，頂峰型城堡可以再細分為「山頂型」及「山岬型」兩種形式。山頂型城堡是所有依城堡地處位置區分中最為理想的設置形式，該類城堡位於山頂部位，四周均是向下低落山坡，易守難攻，整個山丘頂上平緩空間均可納入城堡城牆範圍，諸如位於德國黑森邦的敏岑堡（Burg Münzenberg，3-11）及萊茵中游河谷右岸的馬克斯堡（3-12）。而大約西元 1120 年代設置的馬克斯堡也是整個萊茵河谷兩岸六十二座中世紀城堡中，唯一完整未遭摧毀過的城堡，由此證明山頂型城堡在防禦機能上的優勢。

就政治象徵意涵而言，頂峰型城堡高聳於上的位置向來被視為權威貴族之表徵，而設置這種城堡也是中世紀統治帝王專有權利。

但自十二世紀後，部分代表帝王管理其眾多土地財產的朝臣、侯爵貴族也逐漸被授予興建頂峰型城堡的權利，以象徵帝王直接統領該地之權威。神聖羅馬帝國中史陶芬王朝皇帝佛瑞德里希一世（Friedrich I, 1122-1190）就以保護位於維特饒谷地（Wetterau）中帝國直屬土

地為由，於 1150 年左右允許出生當地、身兼帝王事務管理者的敏岑柏格伯爵庫諾一世（Kuno I von Münzenberg, †1207）興建城堡以管轄帝國所屬財產⑦。西元十三世紀後，就連低階地方伯爵也開始興建原本專屬帝王權力象徵之頂峰型城堡。

山岬型城堡也同樣位於平緩山頂上，但與前者不同處在於山岬型城堡位於狹長、帶狀般的山岬臂頂上，其三側通常連接急速下降的陡坡，只有一側與平緩下降、利於通行的緩坡相連，多數並作為城門入口所在（3-13）。由於這利於聯繫通行的側邊在軍事防禦上也是最危險之處，因此山岬型城堡都會在該側興建高大盾牆或於城牆外下挖切斷整個山岬的「乾頸溝」、架設在危急時可升起或拋棄至乾頸溝的木橋對外聯繫。不過這類位於乾頸溝上架設的簡易木橋或吊橋在十九世紀浪漫主義興起、城堡逐漸成為追思中世紀時光的觀光景點後，多數均為水泥石橋所取代，以方便觀光及車輛通行（3-14）。

萊茵河谷右岸的歐伯維瑟（Oberwesel）小鎮上、十二世紀後半葉興建的旬恩堡（Schönburg）即座落在該鎮西南側南北縱向的山岬臂北端上，為強化其防禦，城堡南側除設置二十公尺深乾頸溝外，並矗立著約西元 1357 年興建、高三十公尺的盾牆作為防衛屏障，而乾頸溝上現亦豎立著固定式木橋以連接通行（3-15）。另外，受限於自然地理環境因素，多數山岬型城堡外觀更呈現寬度狹窄，形成城堡中建築群體狹長相連，甚至綿延數百公尺的特色。位於德國上巴伐利亞地區橡木城（Eichstätt）的威力巴茲城堡（Willibaldsburg, 1353-1629）即屬典型山岬式城堡，整座位於山岬頂上的建築群綿延 420 公尺，但寬度卻僅約 50 餘公尺，站立在城塔上即可感受城堡瘦狹之平面外觀及兩側驟降之斜坡（3-16）。

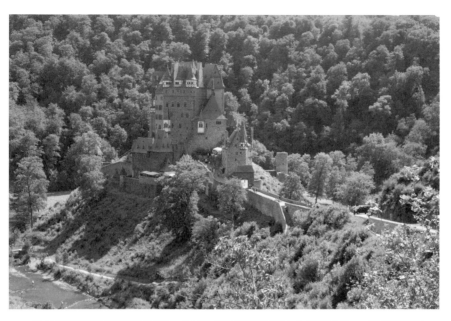

3-13 位於德國西部摩賽爾河下游，三面為艾爾茲溪環繞之山岬型城堡——艾爾茲城堡。

3-14 德國西南部納爾河沿岸，十三世紀中設置之艾本堡城堡入口及前方十九世紀興建的石造便橋。

3-15 萊茵河谷左岸旬恩堡及其南側高聳盾牆和乾頸溝。

3-16 位於狹長山岬頂上之威力巴茲城堡及其兩側驟降陡坡。

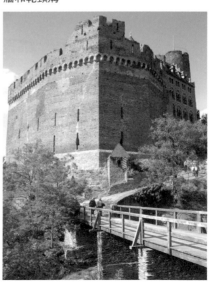

67

依城堡設置地勢區分的三種城堡類型概覽

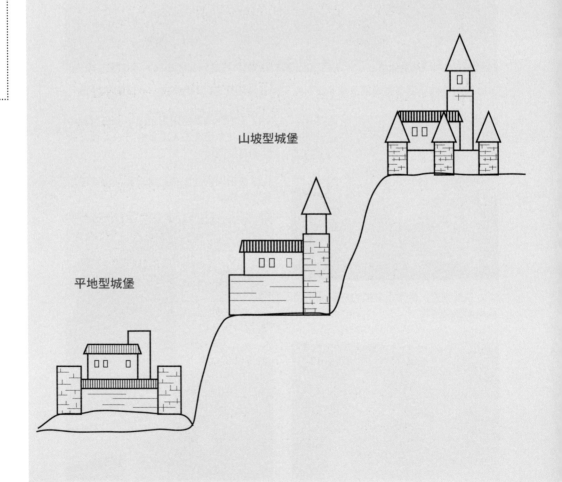

頂峰型城堡

山坡型城堡

平地型城堡

	平地型城堡	山坡型城堡	頂峰型城堡
類型	水邊型城堡 城市型城堡	崖壁型城堡 岩洞型城堡	山頂型城堡 山岬型城堡
主要座落地勢	平原、河邊、湖邊及縱谷地帶等地勢平緩之區	半山腰或河谷斜坡等山坡、丘陵地區	山頂、高原或山岬地區
出現時間	西元前一世紀後	西元十一世紀中葉後	
建築平面外觀	多屬四方形、圓形或正多邊形等幾何狀平面結構	多屬不規則狀平面	多屬圓形、幾何形或狹長不規則形平面結構
防衛功能	次佳	險惡 / 難守易攻	絕佳 / 易守難攻
主要用途	統治、居住功能型城堡、財產管理及防護功能城堡	財產防衛型城堡、經濟及商道控制功能的城堡	統治、居住功能型城堡，具政治、主權等宣式、象徵功能
建築特徵	護城渠道、人造夯實土基座土丘	面對山坡設置之高聳盾牆	1. 設置在山頂、狹長山脊線或山岬壁上 2. 入口前設置下挖切斷山岬的乾頸溝
主要分布地區	1. 英格蘭南部、法國西北部、比利時、荷蘭、德國中北部、丹麥、波蘭北部及波羅的海東歐三小國等低地平原區 2. 義大利沿海城市 3. 法國羅亞爾河、德國萊茵河及易北河、義大利亞諾河等河谷地區	1. 萊茵河中上游谷地、沿岸山坡及其支流谷地區域 2. 瑞士、德國南部、奧地利提洛爾及義大利北部南提洛爾等阿爾卑斯山區	中歐各山頂、丘陵地區

第 四 章

城堡的外型分類

幾何型城堡通常座落在地勢平坦、面積遼闊的平原低地或山頂上。基於外型完整及內部空間方正等因素，該類城堡相當受帝王諸侯或主教階級偏愛，作為宮殿或行宮使用。在十六世紀城堡改建為文藝復興式宮殿的浪潮中，多數地處平地的幾何型城堡——尤其是正方形——均被保留下來，作為貴族統治者或高級神職人員的住所。

中世紀城堡除了以所處地勢位置進行分類外，依照城堡的平面設計樣式，亦可將其大致區分為幾何狀和非幾何形狀兩種類型。而中世紀城堡的外型設計，也間接反應出城堡位置所在及主要設置功能。

幾何形城堡

幾何型城堡通常座落在地勢平坦、面積較遼闊的平原低地或山頂上。不論其平面外觀屬圓形、橢圓形、三角形、正方形、矩形、菱形或正多邊形，幾何形城堡多半為平地型，或頂峰型城堡中的山頂型城堡。由這種地勢位置也說明，對純粹幾何形城堡而言，每個側邊在防禦上均等重要，沒有任何一側面需要設置特別厚高的建築單元來加強防衛。至於城堡內作為生活起居或其他用途之房舍，就環繞城牆內側而建，城堡中庭或防衛主塔則被圍繞於正中央。基於外型完整及內部空間方正等因素，該類相當受帝王諸侯或主教階級偏愛，作為宮殿或行宮使用，因此在十六世紀原有城堡改建為文藝復興式宮殿浪潮中，多數地處平地的幾何形城堡——尤其是正方形——均被保留下來，作為貴族統治者或高級神職人員的住所。例如位於美茵河右岸阿夏芬堡（Aschaffenburg）的美茵茲大主教夏宮——約翰尼斯堡宮殿（Schloss Johannisburg，4-1），就是在這股浪潮下，於 1605 至 1614 年間由建築師瑞丁格（Georg Redinger, 1568-1617）將原有水邊城堡改建為三層樓高、正四方形的文藝復興式宮殿。方形城堡四個端點及兩座翼廊

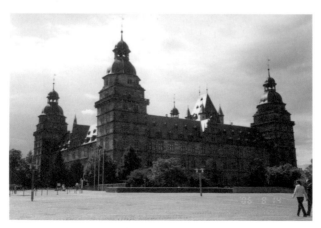

4-1 位於阿夏芬堡之正方形約翰尼斯堡宮殿。

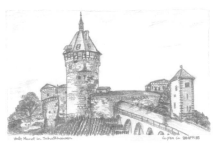

4-2 瑞士夏夫豪森市中心之慕諾特堡壘圓形外觀。

垂直交會處,均對稱、設置一座六十四公尺高的塔樓,而原有舊城堡防衛主塔亦巧妙保留在北側翼廊,融合於整體新建築中。

1. 圓形和橢圓形

　　純粹呈圓形設計並保存至今的中世紀城堡為數不多,泰半只能由中世紀晚期流傳的文獻記載、插圖或十五、十六世紀文藝復興時期軍事建築理論書籍中證明⑧。西元 1563 至 1585 年間,於瑞士夏夫豪森(Schaffhausen)設置的慕諾特(Munot)堡壘即依據德國藝術家杜　勒(Albrecht Dürer, 1471-1528)十六世紀初所撰寫建築理論而興建的純幾何圓形建築。堡壘雖屬中世紀晚期夏夫豪森城市城牆防衛系統之一,但其聳立丘陵的外觀亦反映出對稱幾何型平面城堡興建所需寬

廣、獨立之空間(4-2)。至於其他迄今仍保存之圓形城堡,幾乎都是由超過十以上側邊數圍繞而成、近似圓形的建築體。例如位於德國上黑森區,由布丁根伯爵於十二世紀末興建,後為伊森伯格侯爵家族所屬,並於 1500 年完成的布丁根宮殿(Schloss Büdingen,4-3)就是一座具有十三邊、趨近圓形平面之城堡。另外,十三世紀於英國約克興建之克里福特塔城堡則採用四葉幸運草圓弧狀外觀設計,使城堡平面轉化為由四個半圓形弧線交會而成的對稱外形。構成中世紀城堡中少數結合正方形及圓形平面特色的對

4-3 十三邊環繞,趨近圓形平面之布丁根宮殿城堡。

稱型城堡，可視為圓形平面城堡中的變形設計（4-4）。

而如同圓形城堡一般，橢圓形城堡亦屬罕見的城堡平面規劃樣式，並且幾乎僅設置於平緩地區突起之山丘上，多屬山頂型城堡，四周均是向下陡降的斜坡。比利時伯爵岩城堡（4-5）、德國敏岑堡，及西元1160年左右，由德國中部富達帝國修道院院長馬垮特一世（Marquard I von Fulda）為捍衛所屬歐登華德林區（Odenwald）北邊疆域而興建，1507年成為普法茲選帝侯行政統轄地的歐茲堡要塞（Veste Otzburg）等就屬於幾近橢圓形城堡。其中敏岑堡及歐茲堡兩座城堡四周，均由主城堡圍牆及困牆等兩道城牆防衛系統圍繞保護。

2. 三角形和錐形

三角形或錐形平面的中世紀城堡並不多見，現存遺址中泰半都設立在面積狹長、窄小的山岬尖端。通常這類城堡三側中有兩側與陡峭山坡相接，另一側則藉由乾頸溝或高聳盾牆和山岬臂間隔，構成標準之山岬型城堡。西元1135年由特瑞姆柏格伯爵葛茲溫（Gozzwin von Trimberg）於德國法蘭肯薩爾河畔興建的特瑞姆柏格家族城堡（Burg Trimburg），就是一座典型山岬型城堡，城堡東側由防衛主塔、盾牆及乾頸溝共同形成一個整體防禦系統（4-6）。而西元十二世紀起，

4-4 克里福特塔城堡是結合正方形及圓形特色的城堡。

4-5 伯爵岩城堡（右上）及歐茲堡要塞（右下）屬於橢圓形城堡。

由卡岑嫩伯根伯爵家族於萊茵河中游領地興建的馬克斯堡（約起建於1120年），則屬於三角形平面輪廓的山頂型城堡（4-7）。

另外，特里爾主教巴度茵一世於西元1324年左右，在現今德國宏思儒克山區設立的巴登瑙城堡（Burg Baldenau，4-8）更是一座三角錐狀的平面城堡，以鎮守主教在山區中與相鄰斯朋海姆伯爵家族（Grafen von Sponheim）領地交界處附近領土安危。城堡中防衛主塔不僅設立於三角形中狹長雙臂尖端，城堡南邊更由十二公尺寬池塘屏障，形成一座在山區設置的罕見水邊型城堡，及三角形城堡中少數於水邊設置之範例。

3. 正方形和矩形

正方形和矩形平面城堡為中世紀時期歷史最悠久、分布最普遍的幾何形式城堡，早在兩千年前古羅馬帝國時期，羅馬軍團於西歐、中歐及不列顛等地興建的軍營城堡即屬於這種形式。亦如當時古羅馬城堡，現今遺留之中世紀四邊形城堡大多為地處平原低地或河邊縱谷地帶的平地形城堡，僅有部分四方形城堡以山頂型城堡樣式出現。而這種四邊形城堡最大特徵在於四個城角上各具有一座巨大的方形或圓形角塔，以加強城堡防禦功能。

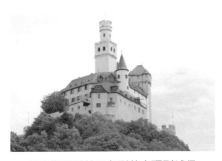

4-7 馬克斯堡屬於三角形的山頂型城堡。

4-6 三角形平面山岬城堡——特瑞姆柏格家族城堡。

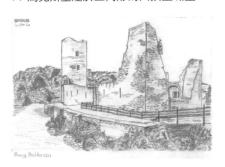

4-8 十四世紀中設置之三角錐狀形平面巴登瑙水邊城堡及其防衛主塔（左）和已成廢墟之宮殿建築部分（右）。

75

4-9 位於英格蘭東艾塞克斯郡之波第安城堡。

4-10 磐岩城堡現有外觀屬十六世紀改建之文藝復興式建築設計。

　　就四方形城堡分布範圍而言，現存英格蘭東南部、威爾斯及法國西北部、不列塔尼半島和羅亞爾河谷地的中世紀及文藝復興時期城堡多屬於四方形。位於英格蘭東艾塞克斯郡，西元 1385 年由戴林葛瑞格爵士（Sir Edward Dalyngrigge, c.1346-1393）興建的波第安城堡（Bodiam Castle，4-9），就屬完整保留下之

大型中世紀四方形城堡設計。此外，四方形城堡分布範圍也大致和平地型城堡分布區域相符，西起比利時法蘭德斯、荷蘭等低地，經過德國萊茵河下游平原、德國北部、丹麥、波羅的海沿岸直至愛沙尼亞、拉脫維亞及立陶宛等東歐波羅的海三小國境內，就連義大利半島南部和西西里島也可見到這類樣式城堡

4-11 具正方形平面之北方文藝復興時期建築——幸運堡。

4-12 四方形之富爾斯特瑙水邊城堡。

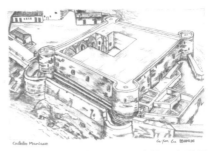

4-13 十三世紀興建於西西里島的正方形馬尼亞切城堡。

蹤跡。諸如設置於十三世紀初，座落於比利時北部大城安特衛普市中心，薛爾德河畔的磐岩城堡（Burg Steen，4-10），或西元 1582 至 1587 年間，由當時德國北部許雷維希－郝斯登－桑德堡公爵約翰（Johann von Schlewig-Holstein-Sonderburg, 1545-1622）敕令於佛倫斯堡峽灣旁興建之文藝復興式宮殿城堡——幸運堡（Burg Glücksburg，4-11），皆為這類對稱之四方形平面設計。而西元十四世紀初，於現今德國黑森邦南部，謬姆林溪邊設置的富爾斯特瑙宮殿城堡（Schloss Fürstenau，4-12），則為少數於中歐內陸規劃之正方形城堡案例。

在中世紀正方形設計中最具特色的，莫過於神聖羅馬帝國皇帝佛瑞德里希二世自 1223 年起為鞏固帝國南疆，在義大利南部沿岸及西西里島設置的城堡，以及 1226 年德國騎士團成立後，在現今波蘭、東歐波羅的海三小國沿岸興建的騎士團城堡，作為騎士團為神聖羅馬帝國皇帝東拓斯拉夫民族疆域並感化其信仰的根據地。雖然佛瑞德里希二世和騎士團在城堡設計規劃上並未留下統一規範，但兩者城堡間均呈現完美正方形幾何設計，其中佛瑞德里希二世於 1230 年代間，在西西里島設置的馬尼亞切城堡（Catsello Maniace，4-13）即為一座經典代表範本。城堡的長寬皆達 51 公尺，擁有四座角塔，整個建築平面是由十六根廊柱，以各邊四柱的方式排列，連同外牆將內部區分成二十四個十字尖拱頂空間，其中只有最中央的拱距空間保留為中庭 。雖然純幾何造型的城堡空間設計並不利於居住及防衛使用，但其均衡外型卻

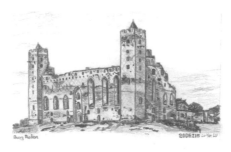

4-14 德國騎士團設置之磚造雷登城堡及其禮拜堂遺跡。

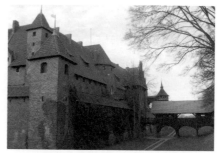

4-15 德國騎士團總部——四方形之瑪莉亞宮殿城堡。

足以彰顯帝王不平凡之處⑨。

德國騎士團是由日耳曼地區騎士和基督教僧侶結合而成的武裝性宗教及政治同盟團體。基於政教合一的特殊性，城堡內部規劃有具集會、接見功能的議事廳、集中式食堂和通鋪寢室，並融合教堂於其中⑩。與同時期佛瑞德里希二世在義大利南部興建的城堡一般，這些位於波羅的海沿岸的騎士團城堡同樣具有一致性的正方形或長方形平面外貌。

至於在內部平面設計上，多數騎士團城堡擁有如東方四合院的設計，由四個翼廊圍繞四方形城堡中庭，形成封閉性的塊狀對稱結構，四端角各設置一座方形角塔。諸如現今波蘭境內，西元 1234 年建立的雷登城堡（Burg Rehden，4-14）或 1274-1280 年間設置、1309 年起躍升為騎士團總部及其最高統治者專屬宮殿的瑪莉亞城堡（Schloss Marienburg，4-15）皆屬該類。另外，騎士團城堡多數係由紅磚興建而成，此種建築特色，是基於北海和波羅的海地區因地勢平緩、缺乏天然石材，故僅能利用窯磚燒製等人造建材施做之故。

而大約與神聖羅馬帝國皇帝佛瑞德里希二世同時期的法王菲利普二世·奧古斯特，為了與英國長期對抗，亦曾於法國北部境內設置諸多正方形城堡。這些以正方形為主的平面對稱設計模式，不僅受古代羅馬軍營城堡外型影響，城堡的四個角落及牆面中軸線上設置圓形角塔的造型，更反映出中世紀早期法國及英格蘭地區所發展出方形土丘城堡外觀，影響日後法國西元十四至十六世紀哥德式晚期及文藝復興早

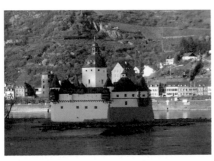

4-16 萊茵河水面上之狹長六邊形普法茲伯爵岩稅堡。

4-17 南義大利的山堡及其八邊形邊角角塔。

期平地城堡幾何平面之設計。

4. 正多邊形

正多邊形城堡數目雖不多，但其對稱外型特色反成為中世紀城堡中最為引人注目類型之一；相對地，這種城堡亦因外型輪廓之侷限，致使內部空間無法隨機改變，進行有效的調整和變動，進而降低其居住或防衛使用的可能性。普法茲伯爵巴伐利亞的路德維希（Pfalzgraf Ludwig der Bayern, 1294-1347）為了捍衛其對通行萊茵河谷所屬領地內過往船隻稅收權益，西元 1327 年起便在萊茵河中游考布（Kaub）附近河中淺灘興建一座狹長六邊形的普法茲伯爵岩城堡（Burg Pfalzgrafenstein，4-16）作為徵稅之用。整個城堡結構係由 12 公尺高、2.6 公尺厚的狹長六邊形城牆圍繞著

一座五角形防衛主塔組成。這座中世紀城堡中罕見的狹長六邊形平面設計，除與座落於河中南北縱向狹長淺灘有關外，城堡南北兩端的銳角設計更有其實際功能。中世紀每逢初春雪融之際，萊茵河上大量浮冰會從上游漂流至峽谷中，城堡兩端銳角形設計可將漂流至此的大塊浮冰切碎，減少城堡遭浮冰直接撞擊的接觸面，有利結構安全。

而位於義大利南部亞波里亞地區（Apulien）的正八邊形山堡（Castel del Monte，4-17），無疑是中世紀正多邊形城堡中最為經典之設計範例，這座西元 1240 至 1250 年間由神聖羅馬帝國皇帝佛瑞德里希二世下令興建的兩層樓建築約 25 公尺高，城堡內部空間則沿八邊形中庭而建，每個邊角都各有一座同樣八邊形角塔作為旋轉樓梯或儲藏間使

4-18 古騰堡城堡遺址中分割為主塔區域的上城堡（左上）及依岩壁興建城堡宮殿的下城堡（右側）等兩塊片斷區域。

用，而每邊則達 16 公尺長。這座位於平緩山丘頂上的城堡並無太多實際防禦功能，加上其嚴格對稱的幾何造型，實不便於統治者生活其中。究竟這座神祕城堡的實際功能為何，在建築史學之家間存在著不同猜測，從作為帝王行宮、獵宮、觀星台或收藏皇室冠冕、權杖器物之處皆有論述。雖然從現有文獻中已無法考證為何在佛瑞德里希二世執政期間，於南義大利興建為數眾多的正方形或正八邊形幾何式城堡，但其原因可能與當時義大利南部、西西里島等正位於基督教和伊斯蘭教文化交界區有關。由於伊斯蘭建築傳統偏好幾何形外觀設計，因此多數學者認為當時應有受到伊斯蘭文化影響之建築師、甚至伊斯

蘭建築工匠直接參與這些城堡之規劃和興建。

不規則形城堡

儘管中世紀幾何形城堡類型眾多，但九成以上的城堡均為受地勢侷限影響而形成的不規則連串建築體。尤其對位處崎嶇山地的城堡而言，因其腹地狹小、破碎而在城堡中天然分隔出前後或上下高低不一，彼此互不直接相連腹地區塊，構成城堡建築群中由上、下城堡或前、後城堡等部分組成的「片斷型城堡」。而這些位於不同上下高度或不同前後間隔距離的城堡區域部分，則可藉由興建樓梯步道或橋梁、通道等方式銜接。

位於德、法兩國交界，慕達特

林區內的古騰堡城堡遺址中，城堡就因設置在崎嶇不平的岩石山岬上，而分割成作為城堡主塔區域的「上城堡」，及依岩壁興建、作為城堡宮殿建築使用的「下城堡」等兩塊區域，形成上下片斷的分割狀態，兩個區域間則藉由開鑿在山岬坡面岩層上的樓梯相連。雖然在這座史陶芬王朝時期興建的城堡中，下城堡內宮殿建築早已被摧毀，但由下城堡山壁上遺留挖鑿出的平面岩壁遺址仍可觀察出當時城堡分為兩個片斷的型態（4-18）。同樣於十二至十三世紀世紀間，由伊森伯格－科本騎士伯爵家族（Isenburg-Kobern）在現德國境內摩賽爾河下游設置的科本上城堡（Oberburg von Kobern）及科本下城堡（Niederburg von Kobern），也是因腹地狹小，而以片斷型城堡方式興建。其中上城堡主要作為禮拜堂等宗教用途使用，下城堡則屬宮殿、防衛主塔等居住、軍事功能之建築用地。兩座城堡前後座落於山岬上，幾乎位處同一海拔水平線，並藉由山岬上的脊線相連（4-19）。

另外，在眾多不規則形城堡中，又以位於德國和奧地利交界處，西

4-19 十二世紀興建，由宮殿及防衛主塔構成之科本下堡及作為城堡禮拜堂用地的科本上堡（後方）。

元十三至十五世紀間陸續興建的布格豪森城堡（Burg zu Burghausen）最為特殊，整座城堡群是由六個不規則形狀的單一城堡串連而成之片斷型城堡。這座位在多瑙河畔山岬上，全長 1043 公尺的城堡不僅為全歐最長的中世紀城堡建築體，西元 1393 至 1505 年間更為巴伐利亞公爵家族支系——下巴伐利亞公爵——的宮殿所在。六座各由所屬城牆、城堡中庭、防衛城塔及宮殿聯合而成的城堡群一方面彼此藉天然山溝形成之乾頸溝相互區隔，一方面城堡間又藉由橫跨乾頸溝的木橋相連。

第 五 章
中世紀城堡的功能

中世紀城堡主要功能作為上至君主、下至伯爵等各類封建階層貴族生活起居之用，為增添居住便利性，該類型城堡幾乎都興建在平地或平緩山頂等容易抵達或防衛之處。除居住用途外，城堡也擁有部分政治、經濟、宗教、文化和軍事等不同功能。整體而言，多數中世紀城堡仍以居住為首要，同時亦兼具其他多重用途。而城堡興建時的位置選擇亦反映出該座城堡設置前所規劃、設定賦予的主要功能。

中世紀城堡是一種兼具防衛及居住功能的建築形式。而除居住外，城堡也擁有部分政治、經濟、宗教、文化和軍事等不同功能。整體而言，多數城堡仍以居住為首要機能，同時亦可能兼具其他多重用途。不過城堡興建時的位置選擇亦反映出該座城堡設置前所規劃、設定賦予的主要功能。

居住功能的城堡

多數中世紀城堡主要功能是作為上至君主、下至伯爵等各類封建階層貴族生活起居之用，為增添居住便利性，該類型城堡幾乎都興建在平地或平緩山頂等容易抵達或防衛之處。而以居住功能為主的城堡或宮殿，因居住其中的貴族等級不同，名稱上可再細分為：

（1）專屬統治貴族使用的「行宮」或「宮殿」；

（2）授封於國王或其他統治貴族，代表這些高階封建貴族管理其所屬土地財產之管理者（這些管理者隨後亦發展成可世襲的貴族）所居住的「朝臣城堡」；

（3）由同一封建貴族之不同嫡系後代共同繼承，或由不同小貴族共同生活於單一城堡內，進而集體分配居住的「分割型城堡」。

中世紀初期，歐洲各國國王——尤其是卡洛琳王朝及其後神聖羅馬帝國——並無固定居住在同一處城堡或類似近代政治系統中，奠定一隅為國家都城的概念，以統治所屬領地，而是終年巡視、遷徙各地，停留在領土境內不同城堡中。直至西元十三世紀歐洲政治上封建制度愈漸成熟，行政分權管理制度奠立，至此不論低階級的區域性伯爵乃至擁有大範圍領土的國王或皇帝，才逐漸開始居住、生活在一個固定城堡住所內，部分統治貴族或地區性伯爵家族姓氏更逐漸因其居住地而得名。而中世紀晚期開始，封建貴族除居住在固定宮殿處所外，在其領土中亦可同時設置其他城堡或宮殿，諸如作為打獵休憩用之「獵宮」、避暑（寒）用之「夏（冬）宮」，甚至為男性統治者過世後，留給女性遺眷固定居住的「寡婦宮殿」等。

1. 行宮／宮殿

行宮或宮殿（英文 Palace、法文 Palais、義大利文 Palazzo、德

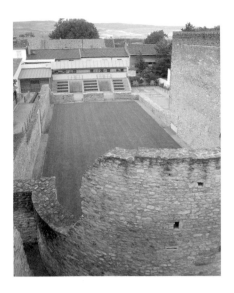

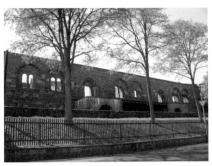

5-2 十三世紀中於德國中部塞利恩城興建的帝王行宮及其宮殿大廳入口處台基與外牆遺蹟。

5-1 英格海姆行宮中的單廊式接見大廳遺址。

文 Pfalz 或 Palast）一詞源自拉丁文 Palatium，其意本指古羅馬城內七座山丘中，其中一座山丘之名⑪。自古羅馬皇帝奧古斯都（Kaiser Augustus, c.63BC-AD14）於西元 12 年將其宮殿設置於這座名為 Palatium 的山丘後，就成為後續帝國歷任皇帝城堡宮殿所在，而 Palatium 一字遂逐漸由地理名詞衍生為國王或皇帝居住之處所，甚至單指城堡中封建貴族生活休憩所在之建築實體，並成為中世紀城堡建築類型之一。不過在中世紀初期至西元十三世紀中葉間，歐洲封建制度尚未完全成熟發展，官僚制度尚未形成之際，君主仍習慣親臨視察所屬轄領地，故當時統治中、西歐的卡洛琳王朝

或神聖羅馬帝國國王及皇帝，並沒有像中世紀後期國家統治者般擁有固定治理及居住的地點。在此時期，歐洲的政治體制運作，實際係以一種如同游牧民族般的「遷徙式君主政體」進行。

基本上，行宮內建築和一般城堡相同，主要由宮殿、禮拜堂、防衛主塔和廚房、倉庫等經濟性用途建築組成。兩者間主要不同處係帝王行宮內通常具有裝飾華麗、由單一或三個廊廳組成的「接見大廳」，接待遠方使者、貴賓或召開帝國代表會議使用（5-1、5-2）。不過在整體規模設置上，不同時期的行宮也有不同偏好之規劃模式。在西元八世紀末到十一世紀初期，諸如卡

朕不是在行宮，就是在前往行宮的路上：遷徙式君主政體

中世紀遷徙式君主政體是種基於歐洲中世紀特殊的政治歷史發展條件，及獨特之王權就地展現統治思想下，而興起的政治制度。在實際運作上，國王通常率領由數百位宮廷核心成員組成的遷移團體，終年從一地行宮遷徙至下一個行宮，以此方式巡視其領土，以類似現代政治人物全國走透透的方式進行政治運作及王權展現。一年之中除諸如復活節、聖誕等重要宗教節日或寒冬時節，國王和其大批眷屬、隨從、侍衛會在某處行宮或冬季行宮暫時停留數月以上之外，其餘時間幾乎都一直奔波在遷行至下一個行宮的路途上。

依據德國建築史學者雷納 · 祖赫（Rainer Zuch）研究指出，當時整個行進團體在夏季平均遷徙為六十公里，冬季冰雪時期僅約二十至三十公里。因此平均而言，至少每隔二十公里就需設置行宮或其他替代性停留地點，作為君主過夜休息、暫時停留處所外，所到行宮之處的管理者及當地城鎮民眾更需負責提供膳食，並供這群龐大遷徙組織停留期間的生活、飲食所需及物資，作為下階段移動前之準備。而行宮在沒有君主蒞臨停留之際，則交由城堡管理僕役專職看守管理，西元十一、十二世紀後部分僕役也逐漸晉升為城堡伯爵，同時管理行宮周遭帝國所屬土地財產。除了君主專用行宮外，部分主教城堡、帝國直屬修道院、帝國所屬直轄城市及朝臣城堡亦經常充當行宮，提供帝王巡視各地停留使用。諸如西元十世紀末由神聖羅馬帝國奧圖王朝設置的梅爾瑟堡教區（Bistum Merseburg）中的主座教堂，在當時即頻繁作為王朝中歷任皇帝巡視薩克森地區領土時的行宮使用（5-3）。

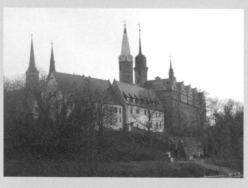

5-3 梅爾瑟堡主教教堂（左）及主教宮殿（右）。

5-4 根豪森行宮宮殿（右），城門大廳（中）及行宮禮拜堂遺址（大廳上方露天空間）。

5-5 阿亨行宮禮拜堂中，下層正十六邊形及上層中央正八角形迴廊建築外觀，迴廊內部環繞空井興建。

洛琳、奧圖等王朝行宮設置範圍較為廣大，內部各種用途建築散布其中，行宮內外並沒有明顯城牆設置，以和當時圍繞行宮發展出的中世紀城鎮進行區隔。但自十一世紀後隨著封邑制度的成熟，封地逐漸複雜分割，加上王權不彰引起的政治、社會動盪下，這時行宮設計就如同時進入成熟期的中世紀城堡一般，腹地範圍逐漸縮小，四周並興築厚重城牆、城塔等各式防禦系統，而行宮內各類建築也比照當時一般城堡設計方式，沿城牆內側四周興建、圍繞中庭發展（5-4）。

另外，行宮除作為君主視察帝國境內各地的驛站及短期居留地點外，造訪某單一行宮所在或其區域的密集頻繁程度，也同時反映出該位君主在帝國境內治理國政的重點所在及不同的領土擴張策略，使得歐洲中世紀不同時期帝王巡行範圍或偏好造訪地點各有差異。例如卡洛琳王朝的查理曼大帝偏好寄宿於馬斯河（Maas）和萊茵河流域間阿亨（Aachen）及英格海姆（Ingelheim）等處帝王行宮，尤其西元 800 年於阿亨行宮設置的行宮禮拜堂（5-5）在查理曼大帝過世後不只成為其安葬之處，更為日後神聖羅馬帝國歷任國王選舉後加冕登基地點⑫。相反地，神聖羅馬帝國中的奧圖王朝歷代君王則偏愛停留

現德國東部圖林根、薩克森地區及奎德林堡、瑪格德堡等地行宮。而後續的史陶芬王朝更大幅在現今德國中南部、義大利及波希米亞等地興建或重建原有帝王行宮。

2. 朝臣城堡

朝臣城堡是僅次於帝王行宮、帝國直屬城堡或地區性大公爵外，外觀設計及面積規模均極為壯麗之城堡類型。朝臣（Ministeriale）一詞原指古羅馬帝國時代，具有相當自由權利並負責照料羅馬皇帝行宮的服侍僕役。而在神聖羅馬帝國時期，朝臣原本也只是不具自由身分的高階宮廷管理者。但自十一世紀起，這些高階僕役逐漸受帝王委託，代為統治部分區域領地，甚至開始肩負帝國財務、宮廷或區域性領土管理之責，自此朝臣也逐漸擁有興建所屬城堡之權。西元十二世紀後，這群高階貴族甚至更開始獲得封邑及職位世襲之權，共同創造出中世紀盛期的宮廷騎士文化。

地處德國中部維特饒地區的敏岑堡（5-6），可謂現存中世紀朝臣城堡中規模最為宏偉之代表。整座城堡為十二世紀中敏岑柏格伯爵庫諾一世所興建，庫諾一世不僅為當時神聖羅馬帝國皇帝總管及帝國位於維特饒地區直屬財產管理人，更曾二度陪同皇帝佛瑞德里希一世

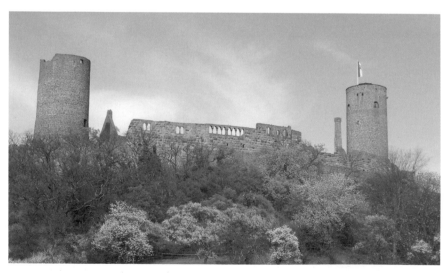

5-6 德國中部的敏岑堡，可謂現存中世紀朝臣城堡中規模最為宏偉之代表。

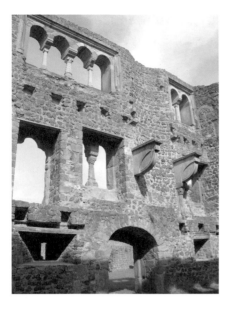

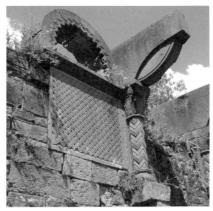

5-8 根豪森行宮宮殿牆面壁爐遺址、柱頭
及花紋雕飾。

5-7 敏岑堡宮殿牆面壁爐遺址及柱頭花紋
雕飾。

南征義大利，確保帝國位於義大利
境內領土。這座位於同名農村旁之
頂峰型城堡，不僅是現存中世紀朝
臣城堡中規模最大者，其宮殿牆面
上細緻的拱窗柱頭及壁爐花飾石
雕，亦不亞於當時史陶芬王朝在各
地帝王行宮中設計的類似裝飾。敏
岑堡南方三十公里處，西元 1160
至 1170 年間於佛瑞德里希一世執
政期間興建的根豪森行宮（Pfalz
Gelnhausen），也有著近似相同的柱
頭雕飾及花紋，因此中世紀建築學
者普遍認為當時修築根豪森行宮之
石匠在完成該處工作後，隨即為伯
爵招聘至敏岑堡參與當地城堡建築
工程（5-7、5-8）。

此外，相較於其他同時間設置
之城堡，敏岑堡擁有兩座高聳的防
衛主塔佇立於橢圓形平面的城堡
兩側。同一時期僅有位於德國南
部溫普芬的史陶芬王朝行宮（Pfalz

5-9 由溫普芬行宮東側防衛主塔（藍塔）
眺望西側防衛主塔（紅塔，遠景）。

Wimpfen，5-9）內有同樣豎立東西兩端的防衛主塔。如此明顯採用與帝王專屬城堡相似之建築元素作為設計藍圖，除了證明朝臣城堡為帝王代理人居住所在及朝臣本身在帝國政治運作系統中重要地位外，亦揭示帝王在當地的所屬權及統治權。

3. 分割型城堡

分割型城堡是由許多系出同源的龐大貴族家庭後代共同居住使用的中世紀城堡建築。實際上，在任何城堡規劃之初，鮮少是為容納不同貴族家庭而設計，所有以居住機能為主的城堡在規劃時，皆是以作為完整家族整體專屬居住空間而構思。但隨著時間過往，部分貴族後代子嗣逐漸繁衍增長下，只好將城堡分割成不同區塊，給不同血親及旁系後人繼承使用。另外，部分則因封建家族家道中落之故，只好將城堡區塊分割出來賣給其他貴族、騎士或富商，以獲得經濟上的紓困，形成由諸多家庭共同居住於同座城堡中的情形。不過亦有少數封建君主一開始就規劃設置分割型城堡，提供專司管理、衛戍其土地財產的

僕役居住使用。而這些僕役通常各有其專司負責管理、防衛的城堡區塊，藉此封建領主也可侷限並防止這些僕役的權力擴張。

除分割使用特色外，該類城堡另一特點在於，生活其中的不同家族支脈各有其專屬通行使用的大門通道，並可各自興建造型不同的城堡宮殿建築，甚至有各自的防衛主塔，使得分割型城堡在外觀上成為有著不同建築特色的高聳城堡組合。分割型城堡主要分布在中歐萊茵河中、上游間，諸多封建貴族領土夾雜、破碎相連之區域，位處德國摩賽爾河流域的艾爾茲城堡（Burg Eltz，5-10）即屬這類城堡中的典型代表。這座十二世紀中興建的山岬型城堡原屬當地艾爾茲家族（Grafen von Eltz）所有，自 1268 年起，城堡劃分成三區塊，給當時艾里亞斯（Elias）、威廉（Wilhelm）和泰歐朵瑞希（Theodorich）等三位艾爾茲家族子嗣繼承使用。西元十五世紀起，城堡中更陸續興建魯本那赫屋（1472）、羅登朵夫屋（1490-1520）及坎柏尼西屋（1604-1661）等三座哥德式晚期至巴洛克初期不同風格之宮殿建築，作為各區塊後代子嗣

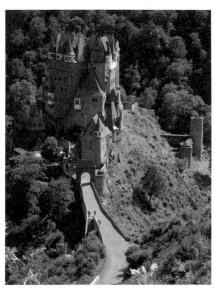

5-10 位於德國西部的家族分割型城堡——艾爾茲城堡。

居住使用，讓整座城堡在原本狹小的面積上，豎立起許多五、六層樓高的建築及角塔樓，為整座城堡增添浪漫風情。

除單一氏族所屬的分割型城堡外，亦有由分屬不同所有者、隨時間發展結合之城堡群，構成近似分割型城堡之樣貌。例如現德國東部古城麥森（Meißen）原是西元九世紀末起，當地麥森邊境伯爵（Grafenschaft von Meißen）家族歷代居住、統治之地。但自西元 968 年，神聖羅馬帝國皇帝奧圖大帝為保障當時帝國東部邊境，全新建立麥森主教區後，當時位

於易北河左岸山岩上的城堡，就分割為北側隸屬邊境伯爵家族、南側為麥森主教及神職人員掌管之區域，並各自在山岩頂上興建供其使用的建築物群體，例如現存北側的城堡宮殿，以及南邊的哥德式主教堂和主教宮殿等。直到西元 1539 年當地改奉新教，麥森主教區遭解散後，整座城堡才完全統一歸屬當時統領當地的薩克森公國（Herzogtum von Sachsen）公爵手中，並逐步改建為帝國境內早期文藝復興式宮殿城堡——亞伯列希特城堡（Albrechtsburg，5-11）。

4. 強盜騎士城堡

強盜騎士城堡是所有以居住功能為主的城堡中最特殊的類型。類似城堡主要出現於中世紀晚期，當以物易物的舊式封建經濟體系逐漸轉為以硬幣、紙鈔等非實際貨物作為經濟交易媒介之際。過去仰賴為侯爵貴族效勞賣命，藉此取得封邑並進而帶來龐大天然經濟財務的騎士階級，在新興經濟制度轉變下，對原有騎士授封制度已無太多興趣，而逐漸轉型為以金錢為實質報酬的「僱傭兵制度」。在經濟環境變遷

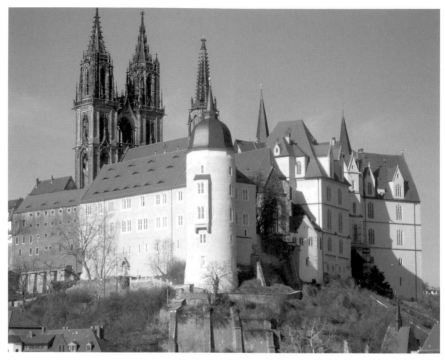

5-11 位於德國麥森的文藝復興式亞伯列希特宮殿城堡，其前身亦為麥森主教及邊境伯爵家族共用。

下，部分道德觀念薄弱之騎士階級覬覦財富，興生迅速累積暴利等念頭，進而結盟為武裝集團，並於當時重要通商要道上，對往來商旅進行搶劫。而作為搶匪停留、休息根據地之城堡，自然搖身一變成為強盜城堡。

　　整體而言，並沒有任何中世紀城堡最初設立的目的就是要作為強盜集團總部。現存歷史上曾記載為強盜城堡的建築，都是原先已廢棄，稍後為盜匪盤據再利用；或是原屬某騎士家族居住，但因社會經濟制度轉變下，家族後代轉型為強盜騎士並作為根據地使用。位於萊茵河谷左岸的富石堡（Burg Reichenstein，5-12）和容內克堡（Burg Sooneck）兩座城堡，十三世紀中葉為當時鄰近的賀恩菲爾斯伯爵家族（Grafen von Hohenfels）繼承後，便轉變成強盜家族根據地，直到西元 1282 年，兩座城堡才被當時帝國國王哈布斯堡的魯道夫（König Rudolf von Habsburg, 1218-1291）率領

5-12 萊茵河谷左岸，中世紀時期曾淪為強盜騎士城堡的富石城堡，現有外觀為十九世紀後以新哥德式樣貌設計重建。

軍隊摧毀，同時下達對毀壞的廢墟不得重建之禁令⑬。直至西元十九世紀末，兩座城堡在浪漫主義思潮盛行下，才如同新天鵝堡般重建為具中世紀外觀之新哥德式城堡。

宗教功能的城堡

城堡首要功能除作為世俗封建貴族居住使用外，亦為主教、修士、僧侶等神職人員修道、宣揚基督教義並提供其遮蔽風雨之集體管理、生活及工作據點。基本上，以宗教功能為主之中世紀城堡可大致區分為：主教城堡、修道院城堡，及教堂城堡等三種。其中又以作為主教及高階神職人員居住、治理教區的主教城堡最為宏偉，其部分外觀及規模甚至與世俗統者城堡並無太多差異。

1. 主教城堡

主教城堡通常設置在基督教教區中主座教堂所在地，或主教教區內所屬宮殿（如主教夏宮、別宮等）建築之處。如同中世紀世俗統治者所屬城堡一般，主教城堡在空間規劃上亦設置宮殿、接見大廳、禮拜堂、防衛城塔，和其他諸如廚房、儲藏間、馬廄等提供日常生活所需之經濟功能用途建築。不過在這種城堡類型中，主座教堂通常為整體城堡空間內最重要也最高大醒目之建築體。由於中世紀末期之前，歐洲人口中只有教士和僧侶等神職人員具有識字能力，一般統治貴族則多是未受過教育、目不識丁的騎士武夫，因此主教或修道院城堡中均廣設建築空間以收藏書籍、儀式器具或作為研究宗教教義的場所。而這些收藏宗教和文學文獻的空間，不僅成為中世紀歐洲學術知識保存、流傳的主要管道，也成為十五世紀文藝復興後，歐洲近代圖書館發展之濫觴。

主教城堡的出現亦和當時政治環境息息相關。歐洲邁入中世紀後，隨著羅馬基督教教廷權力式微，歐洲宗教權力逐漸受迫在封建王權之

隱性城堡：修道院城堡

　　修道院城堡封閉性的本質可視為一種另類或隱性的中世紀城堡建築群，但其隔離世俗的設置概念實可追溯自西元 830 年左右繪製於羊皮上的聖加倫修道院平面圖（5-13）。這份現收藏於瑞士聖加倫修道院圖書館內的平面圖，為當時修院院長葛茲伯特（Abt Gozbert, 816-837）任內委託繪製。圖中並非呈現當時修道院的實際平面設計，而是理想中修道院的外貌及空間配置。整座修道院是由數個正方形區塊為單位所組成，除修道院教堂、寢室、膳堂、修隱間、院長及訪客住所、新進修士房等宗教人士使用之建築外，還包含醫院、墓園、穀倉、畜欄、菜圃、烘焙坊等經濟性用途之建物及空間規劃，整座修院並由一道連接大門的正方形圍牆環繞。另外，為維持基本生活及衛生需求，修院皆盡可能設置於溪流經過之處。

　　中世紀各地修道院設置雖受限所處地理環境而有所不同，但其內部設計的各類用途建築空間，原則上和現存九世紀聖加倫修道院平面圖並無太多差異。而修院僧侶平時除進行宗教祝禱儀式及自給自足的農業、經濟及勞動工作外，另一項主要功能就是抄寫經書並教育新進修士，使中世紀各修院同時具備文化傳承功能，成為當時歐洲各地區的文化發展中心。因此部分封建家族更普遍延攬、聘請當地修院院長或修士，職掌城堡中行政管理、政治謀略或教育貴族子女之工作。

5-13 聖加倫修道院平面圖

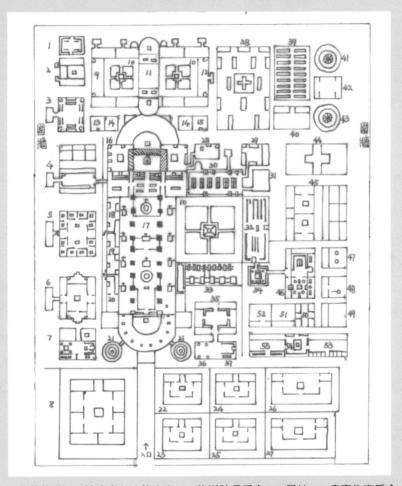

1.藥草花園　2.診療室　3.放血室　4.修道院長房舍　5.學校　6.貴賓住宿房舍
7.經濟用途房舍　8.訪客停留地區　9.醫院　10.十字迴廊　11.禮拜堂
12.新進修士學校　13.病患浴室　14.廚房　15.新進修士室　16.圖書館
17.教堂　18.神職人員客房　19.校長房舍　20.門房房舍　21.教堂圓塔
22.綿羊房舍　23.農事人員屋舍　24.羊舍　25.豬圈　26.牛舍　27.馬房
28.聖餅烘焙室　29.廁所　30.寢室　31.澡堂　32.食堂　33.貯藏室
34.修士廚房　35.朝聖者客房　36.釀造室　37.烘焙室　38.墓園及水果園
39.蔬菜園區　40.園丁房舍　41.鴨舍　42.家禽詞養人房舍　43.雞舍　44.穀倉
45.工匠房舍　46.修士釀造間及烘焙間　47.磨坊　48.臼坊　49.黑麥乾燥室
50.倉庫　51.車床間　52.銅匠坊　53.公牛舍　54.僕役室　55.母馬舍

5-14 十六世紀改建之伍爾茲堡主教城堡——瑪莉安山要塞城堡。

下，這種關係尤其反映在當時神聖羅馬帝國的政教政策上。表面上為宣揚基督教，實質為貫徹其疆域擴展政策，帝國國王不斷派遣高階神職人員，前往當時東歐斯拉夫等非基督教民族地區進行宣教，同時建立新教區，任命親信權貴出掌主教一職並兼顧當地行政管理工作。因此主教城堡之設置除作為主教治理教區及居住處所外，亦可達到維護教區中神職人員安全、展現封建王權威嚴的效果。神聖羅馬帝國中的奧圖大帝（Otto der Große, 912-973）在西元968年就同時建立馬格德堡（Magdeburg）、梅爾瑟堡（Merseburg）、麥森及蔡茲（Zeitz）等四個新教區，對當時尚未基督教化的薩克森地區進行宣教，並捍衛這些帝國東進政策下獲得之領土，而新教區主教們便逐漸在其統治地設置城堡以利管理。

另外，自十二世紀末，更有部分教區被皇帝擢升為「公爵教區」，教區主教除負責區內宗教事務外，更身兼該地最高行政官員一職，形成政教合一的統治體系，其地位如同獲得分封采邑之世俗公爵。德國伍爾茲堡主教十二世紀末就為當時巴巴羅莎大帝冊封為公爵主教（亦稱采邑主教），負責掌管法蘭肯地區（Franken，現德國巴伐利亞邦西北部）內所有政教事務，而公爵主教所興建的城堡規模就如同一般帝王城堡壯觀，諸如伍爾茲堡主教於西元十一世紀至十六世紀間，陸續在美茵河畔山岩上擴建主教宮殿——瑪莉安城堡要塞（5-14）。而這座西元1253至1719年間作為主教宮殿的頂峰型城堡，俯視下方整個伍爾茲堡市，格外彰顯出主教崇高的地位。1573年，城堡又改建為文藝復興式宮殿，成為一個由四道

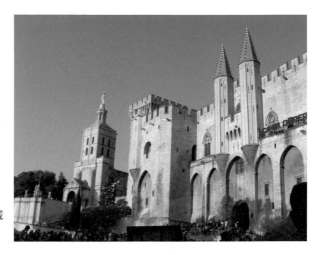

5-15 法國亞維儂教宗宮城堡正面。

翼樓圍繞中庭而設置的建築群。另外，隨著公爵主教的地位及權力提升，各地主教開始大幅興建主教城堡作為別宮或次要住所。尤其科隆、特里爾、美茵茲等三位在神聖羅馬帝國中具有帝王選舉權的大主教兼選帝侯，即在萊茵河下游平原、中游谷地、馬斯河、摩賽爾河和美茵河沿岸興建眾多位於城市周邊或河畔之平地型主教城堡。

主教城堡廣布歐洲各基督教文化勢力區內，就連 1309 至 1377 年教宗在法王菲利普四世（1268-1314）脅迫下，從羅馬遷居至法國南部亞維儂的教宗宮（Palais des Papes，5-15）亦屬主教城堡類型⑭。不過中世紀主教城堡真實完整保留的案例並不多，其原因並非戰亂動盪等

因素導致摧毀所致，而是主教為一種具延續性的政教事務領導職位，該職位較不會因政治局勢或朝代改變而異動；也不像諸多中世紀低階貴族城堡，因戰亂毀壞或貴族無男丁後嗣繼承而遭遺棄、任其崩塌。由於主教教區及主座教堂設置地點通常不會異動，城堡原本功能得以持續保存、運作，故多數中世紀主教城堡自十六世紀後亦隨當時建築時尚，改建為文藝復興或巴洛克式風格之宮殿或行宮。諸如前述位於阿夏芬堡的美茵茲大主教夏宮——約翰尼斯宮——即為主教城堡發展成新式宮殿建築的範例。整體而言，主教城堡為神職人員管轄使用，但也有少數主教城堡同時兼具類似分割型城堡的特色。

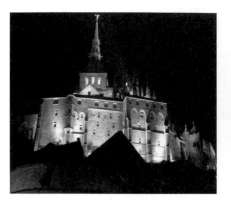

5-16 聖米歇爾山修道院城堡夜景。

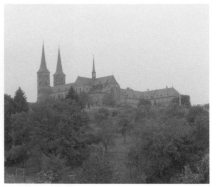

5-17 位於巴伐利亞班堡的本篤派米歇爾山修道院。

2. 修道院城堡

　　基督教修道院是種由眾僧侶、修士或修女結合而成的一種封閉性、自給自足宗教研修、苦行、勞動生活團體。基於這種密閉自我修行的生活方式，加上多數修道院均座落在都市聚落外的鄉野中，故中世紀修道院多數均設有城牆環繞著整座修院與外隔絕，相對亦形成一種猶如世俗封建貴族城堡般密閉生活空間外觀；惟修道院城堡並不以防禦功能為重心，封閉性圍牆的設置多數只是形成與世俗世界之隔絕並提供簡易防衛屏障。

　　修道院城堡遍及中、西歐等基督教信仰分布區，位於法國西北部諾曼第海邊的聖米歇爾山修道院（Cloister Mont Saint-Michel，

5-16）即為其中宏偉之建築典範。這座早於西元 708 年就奠基的本篤派修道院座落在離法國本土岸邊一公里外岩島上，僅於退潮時才能藉浮出海平面的沙灘與岸邊聯繫。經由西元十到十三世紀間陸續整建遂發展出現存由城牆、角塔圍繞的修道院建築群。而十一至十三世紀的中世紀盛期，修道院城堡之興建亦間接和許多修道院建立者或修道院院長出身自貴族階級有關，因其貴族身分之故，在修道院規劃設置時，容易將貴族城堡建築元素融入其中。諸如位於巴伐利亞地區班堡（Bamberg），西元 1015 年起設置的本篤派米歇爾山修道院（Kloster Michelsberg，5-17），及西元 1123 年興建於維特饒地

5-18 伊爾本城修道院十八世紀興建之巴洛克城堡城門。

區的伊爾本城普瑞蒙特派修道院（Prämonstratenserkloster Ilbenstadt，5-18）皆由當地區域性伯爵家族建立，而伊爾本城修道院在十八世紀初重建的巴洛克式圍牆城樓，更突顯了修道院城堡的輝煌。

3. 教堂城堡

　　教堂城堡係中世紀中、晚期後發展之類型，多數分布在中歐偏遠山區、鄉村聚落地帶。其功能除平時作為當地教區教堂使用外，在偏遠鄉間中，教堂通常為少數使用堅固石材興建之建物，故每逢戰亂、盜匪來襲，教堂城堡即轉化為村民集體避難、防衛的據點。大致而言，

　　教堂城堡多位處中世紀動亂頻繁或眾多領主封地交錯地區，如帝國境內法蘭肯、亞爾薩斯或現羅馬尼亞外希法尼亞地區。尤其後者當時隸屬帝國最東邊勢力範圍，從十三世紀到十七世紀末一直處於基督教和伊斯蘭文化交錯、衝突地帶。當地農民除首先面對蒙古帝國十三世紀西征外，接踵而來則是鄂圖曼土耳其王國近三百年的侵襲紛擾。特別在東羅馬帝國首都君士坦丁堡於西元 1453 年陷入土耳其手中後，強化教堂防衛及當地居民避難之需求格外重要。而法蘭肯地區除位於帝國諸多不同封建勢力交錯區外，西元 1618 至 1648 年間亦為宗教信仰引發之三十年戰爭主要衝突區之一，該類城堡設置亦為頻繁。

　　教堂城堡多地處鄉間，故其建築外觀與空間設置較其他類型城堡略顯樸素。如同早期中世紀簡易土基座城堡一般，整座建築群係以由城牆環繞的教堂為中心。通常位於教堂西側之鐘塔則同時具一般城堡中避難或充當防衛主塔的功能，動亂之際儲存糧食之倉庫或其他經濟性用途的建物，則環繞城牆內側而建，城牆四周等距處則依需要設置城塔

5-19 瓦雷亞維洛教堂城堡及其教堂東西兩側塔頂防衛設施、外部圍牆。

或城門。現存外希法尼亞地區瓦雷亞維洛（Valea Viiro，5-19）之十四世紀城堡教堂，即明顯印證該類城堡的防禦功能，教堂西側鐘塔除改建成木格架城堡防衛主塔外，連教堂東側祭壇區屋頂也同樣改建為另一座防衛主塔，突顯教堂城堡宗教、防衛並重之雙重功能。

經濟及商道控制功能的城堡

中世紀城堡功能中最具特色者，莫過於兼具財政營收及控制陸路或水路通商要道功能之「關稅城堡」。因對當時封建統治者而言，除經營所屬土地資源取得之收入外，向過往商旅開徵稅收才是最為直接、迅速累積財富之法。故舉凡商旅要道經過之山隘、橋梁、河邊，甚至河中淺灘，均普遍設置可控制過往交

通並對來往旅人徵稅之城堡，以同時兼顧邊境領土防衛及充實經濟來源之效。

自羅馬帝國以降，萊茵河、多瑙河沿岸通道向來為中歐地區主要兩條軍事及通商幹道，故設置城堡維持沿途要道通行順暢，自然為掌控該區域統治者的重要課題。尤其在萊茵河及所屬美因河、摩賽爾河、朗河和內卡河等主要支流沿岸，更分布眾多隸屬不同區域的貴族、主教所興建之稅堡，使萊茵河下游平原及中游河谷沿岸形成稅堡分布密集區。而除前述興建於萊茵河中淺灘上鼠塔、普法茲伯爵岩城堡外，尚有九座分別屬科隆、特里爾及美茵茲大主教、敏斯特主教（Bischof von Münster）、普法茲伯爵及卡岑嫩柏根伯爵管轄之稅堡，矗立在位於柯布倫茲及賓根（Bingen）間南北狹長的萊茵河谷間。前述中世紀晚期轉變為強盜騎士據點的萊茵河谷富石堡、容內克堡，其原始功能便是作為防禦邊境領土並向往來旅人課徵通行稅之徵稅城堡。

除了防禦、鎮守河川要道之河岸型關稅城堡外，在奧地利提洛爾、義大利北部等阿爾卑斯山區，亦設

5-20 位於阿爾卑斯山區穆爾巴赫隘口，十三世紀興建之山隘型關稅城堡。

5-21 十三世紀初掌控亞爾薩斯及洛林間通商要道的帝王堡。

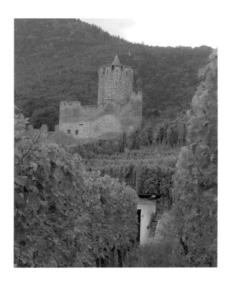

置有山隘型關稅城堡，以防衛山谷隘道並對過往旅者、商人進行徵稅。位於南提洛爾（Südtirol）地區之穆爾巴赫隘口（Mühlbacher Klause，5-20）就是一座建於十三世紀的山隘型稅堡，藉由沿山坡順勢興建之城牆及城塔，不僅將整個隘道橫切封閉，也形成當時鞏茲（Grafen von Gönz）和提洛爾（Grafen von Tirol）兩個伯爵家族之間的領土邊界。而同樣十三世紀初由史陶芬王朝於亞爾薩斯興建的帝王堡（Kaysersberg），即座落在連接亞爾薩斯及洛林之間的古羅馬通商要道起點上，作為動亂時強化控制、甚至封鎖區域間通行的據點（5-21）。

財產管理及防護功能的城堡

對君主、區域性貴族及主教等統治階級而言，中世紀城堡設置之另一重要功能在於防衛及管理所屬土地、財產、莊園，甚至蘊藏之天然資源。整體而言，這類具有保衛、財產管理等雙重功能之城堡廣泛散布在統治者所屬領地中。與居住功能為主的宮殿城堡相較，兩者在外觀和規模上並無太多差異，不過具財產防衛功能的城堡除可提供領地及財產管理者居住外，更發揮保障、維持封建貴族所屬經濟命脈的功能。依照這類機能性城堡所隸屬的對象劃分，主要可分為由帝王直接管轄的帝王城堡，及其他一般封建貴族興建的財產維護性質城堡。

1. 帝王城堡

帝王城堡是為看守封建君主散布各地之土地財產、莊園所需，由帝王敕令興建的中世紀城堡類型。在西元十到十三世紀神聖羅馬帝國境內，該類型城堡遍及中歐、波希米亞、義大利等地。尤其帝國境內普法茲、法蘭肯、施瓦本及亞爾薩斯等政治核心區更為帝王城堡密集分布所在。

在實際運作上，帝王城堡平時由帝王直接委託城堡管理者或鄰近帝國朝臣家族代為管理；但伴隨朝代更迭，部分帝王城堡更順勢為朝臣貴族所接收，或在原有代為管理之僕役或騎士冊封為城堡伯爵後，原本所委託管理的城堡亦同時轉化為其封邑所在。這些因素都致使部分帝王城堡和朝臣城堡在定義和外觀上多有相似之處。而在中世紀帝王行宮設置較不密集的區域中，部分帝王城堡同時兼具帝王行宮功能，成為招待帝王停留休息、準備下段旅程之據點，因此也使得帝王城堡和行宮城堡之間的差異不甚明確。

雖然不同帝王城堡間的基本設置功能雷同，惟興建之因各有差異。位於現黑森邦南部的三橡帝王林區，自 850 年以來就是神聖羅馬帝國歷任皇帝的狩獵林場。西元 1080 年左右，帝國薩利爾王朝皇帝海恩里希四世（Heinrich IV, 1050-1106）興建的三橡丘帝王城堡（Reichsburg Dreieichhayn），主要功能就是看守這塊直屬帝王的林區。因為在人類尚無法有效開採煤鐵等地下天然資源的時代，樹木儼然成為此時最珍貴天然資源之一；故該城堡不只具體保護帝王狩獵場，亦兼具維護土地上所屬天然財產之功效。

此外，中世紀封建制度興盛之際，各地封建諸侯或主教轄區林立，當時許多帝國直轄領土並非相連一起，而是零星分布於其他封建

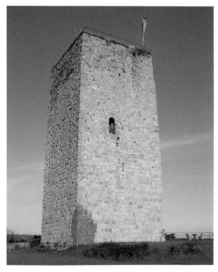

5-23 施瓦布斯帝王城堡的防衛主塔。

帝王城堡：中世紀君主領土政策的棋子

　　除具備管理、維護帝國財產的功能外，就實際政治運作功能而言，帝王城堡正如同西洋棋中的「城堡」一般，更是當時中世紀君主貫徹其領土擴展政策的重要活棋。廣設城堡不僅可達到捍衛帝王所屬土地財產之效，更可強化對鄰近區域統治網脈之建立，並加速領土間的相互聯繫。另外，在政治宣誓及主權展現上，帝王城堡的設置更象徵統治君主在帝國區域中穩定、持久的呈現，宣告當地領土的主權所屬，並向鄰近接壤的封建家族展示其統治權威。西元十二世紀，神聖羅馬帝國史陶芬王朝便在帝國直屬的維特饒地區大幅興建城堡和行宮，強化對當地的直接掌控。由於該地區向來是帝國中部重要的農業糧倉區域，故在整個約五十公里的狹長地帶，北端不僅設置卡斯蒙特帝王城堡（Reichsburg Kalsmunt，約 1170-1180，5-22）、南端則有根豪森帝王行宮屏障外，東西兩側更有朝臣城堡——敏岑堡，及寧靜山帝王城堡（Reichsburg Friedberg，約 1171-1180）的捍衛，以面對緊鄰美茵茲大主教領土的不斷擴張。

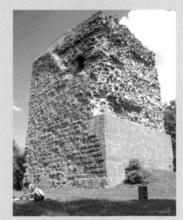

5-22 卡斯蒙特帝王城堡的防衛主塔及裸露於外之夾牆內部碎石。

　　諸侯間或為單一諸侯領土所環繞，形成「飛地」。西元十世紀起，由神聖羅馬帝國薩里爾、史陶芬王朝於萊茵河沿岸，尼爾斯坦及歐本海姆等地興建的施瓦布斯帝王城堡（Reichsburg Schwabsburg，5-23）及蘭茲克倫帝王城堡（Burg Landskron，5-24），就是為了看守帝國在尼爾斯坦至歐本海姆間的飛地及其地上所屬莊園資產而設立，

5-24　蘭茲克倫帝王城堡。

同時也對鄰近強大的美茵茲大主教展現帝王威嚴。

　　在所有中世紀早期至盛期間的帝王城堡中，歷史地位最為特殊者莫過位於現德國普法茲林區的三巖帝王城堡（Reichsburg Trifels）。這座位於砂岩上之頂峰型城堡自西元1113年歸屬薩里爾王朝皇帝海恩里希五世（Heinrich V, 1081-1125）所有後，隨即作為保管象徵帝國王權之皇冠、權杖、皇袍等帝國印信及監禁重要政治敵人的地點。1125至1246年間，不只帝國信物典藏於城堡中，就連英國國王理查獅子心（King Richard the Lionheart, 1157-1199）也在第三次十字軍東征（1189-1192）回程之際，於1192年被當時政治上的死對頭史陶芬王朝海恩里希六世皇帝（Heinrich VI, 1165-1197）所逮捕，在1193至1194年間囚禁於城堡內部⑮。

此外，特瑞菲爾斯城堡也多次發揮行宮功能，成為海恩里希六世和佛瑞德里希二世南征義大利的出發點。皆證明該城堡在神聖羅馬帝國及日後德國政治歷史上之重要性。

2. 其他封建貴族之財產管理及防護功能城堡

　　除帝王之外，其他區域性侯爵或主教亦同樣興建類似功能的城堡，以保衛其領土財產。除前述位於萊茵河河谷起點，為防護下方河灘中畫立之關稅城堡，由美茵茲大主教興建的榮譽岩城堡外，西元十四世紀初，另一位美茵茲大主教彼得‧阿斯佩爾特（Erzbischof Peter Aspelt, 1306-1320）於現今德國奧登華德林區中興建之正方形富爾斯特瑙宮殿城堡，即用以看守主教位於當地之領土，避免遭鄰近艾爾巴赫伯爵家族（Grafen von Erbach）之侵襲。

　　西元1150年，由隆克伯爵家族（Herren von Runkel）於朗河岸邊岩層上興建之隆克城堡（Burg Runkel，5-25）則是為保護橫跨城堡前方的朗河橋而興建，以維持伯爵家族對外聯繫之順暢，並保護及控制當地交通樞紐。

5-25 隆克城堡及前方橫跨水面之朗河橋。

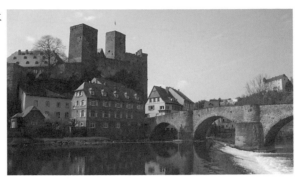

軍事防衛功能的城堡

不論中世紀城堡興建的原始動機為何，各種類型城堡或多或少都具備某種程度的軍事防衛功能。而純粹以這項目所設置的城堡，可大致區分為以因應主動攻擊需要而構思的「圍城型城堡」，和以被動防守為主要任務的「要塞型城堡」。

1. 圍城型城堡

在中世紀初期和中期，火藥槍砲等軍事科技尚未流傳至歐陸並普遍運用在軍事行動之際，地面戰爭的輸贏主要取決在能否奪下敵人固守之城堡。由於缺乏大規模爆破性武器可用，因此攻略對方城堡最有效的方式莫過於採取全面包圍策略。在我方弓箭或投擲武器有效射程內，於敵人固守之城堡對面山坡上興建圍城城堡進行對峙、包圍，藉此斷絕敵方對外補給支援。利用以時間換取空間之方式，在敵方彈盡援絕下進而輕易佔領對手城堡。這種進攻策略的好處在於對方城堡在沒有遭受大幅破壞、摧毀下直接被征服，給予我方不需太久時間修建，就可全面使用之城堡資源。

圍城城堡主要運用在較為短暫的軍事行動上，不像其他類型城堡具有數十或數百年長期使用考量，因此多數係由土石或木材等輕易施工之建材興建而成，在軍事目標達成或廢止之刻即遭到拆除或廢棄之命運，只有由石材興建的城堡才得以保留下來，這也是導致該類型城堡鮮少遺留迄今之原因。現有中世紀圍城城堡中最為著名的案例，即西元 1331 年由特里爾大主教巴度茵一世為擴張領土範圍，發動農民於摩賽爾河流域內，在艾爾茲城堡對面山坡上興建之艾爾茲圍城城堡

5-26 位於艾爾茲城堡對面山頭上之艾爾茲圍城城堡及其圍牆遺址。

（Burg Trutzeltz，5-26），藉以包圍並冀望奪下該座城池。雖然這場領土紛爭最終以和平方式解決，但已顯示出圍城城堡具備之軍事價值。

此外，部分位於封建貴族間領土交界處之圍城城堡則兼具主動攻擊及被動防禦功能。諸如西元 1360 至 1371 年間，統治萊茵河中游河谷的卡岑嫩伯根伯爵家族即在河岸小鎮聖歌雅豪森上方山坡設置貓堡（Burg Katz，5-27），以抗衡西元 1353 至 1357 年，由特里爾主教波蒙特二世（Boemund II von Trier）於貓堡北側兩公里河岸山峰上興建之鼠堡（Burg Maus）⑯。由於卡岑嫩伯根家族只是當地區域性小貴族，加以鼠堡位置過於接近雙方領土交界及卡氏家族位於河對岸小鎮聖歌雅上方之萊茵岩家族城堡（約1245年興建）

。為制止特里爾主教持續性的領土擴展策略，卡岑嫩伯根伯爵只好藉由貓堡的設立進行牽制，減少潛在的軍事威脅。

2. 要塞城堡

對主動性攻擊施展有效的被動性防衛，是各類型城堡基本功能。而要塞城堡即是西元十四世紀末起，為因應火砲攻擊逐漸廣泛運用到城堡攻略上，因而發展出來的新型態城堡。在此之前，中世紀城堡防衛多半在於興建厚重、高大的圍牆及塔樓以抵禦弓箭、投擲器等投射武器之攻擊；而自十四世紀火砲使用後，城堡原先高聳的防衛結構反而構成防護之缺點，增加遭受火藥直接破壞的面積。因此十五至十七世

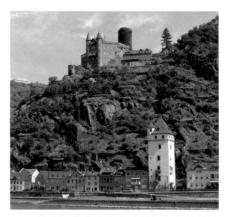

5-27 萊茵河谷上方的山坡型新卡岑嫩伯根城堡（貓堡）。

紀間，許多中世紀城堡遂逐步改建為抵禦新式武器攻擊成效較佳的要塞城堡，並在城堡周圍端角增設菱形錐狀、無防禦死角的砲台碉堡、寬淺壕溝，以及如箭頭突出狀的前置防禦建築，以減少城堡被火砲破壞之可能，並增加本身防禦力，使城堡原有垂直防衛系統轉變成水平防衛系統。

自西元十二世紀起曾作為神聖羅馬帝國行宮的紐倫堡帝王城堡（Reichsburg Nürnberg），在十三世紀後半葉喪失原有行宮地位後，城堡即改由此時成為帝國直屬「自由城市」的紐倫堡市政廳使用。西元 1538 至 1545 年間，市議會決議在位於舊城西北角紅色砂岩上的城堡西、北兩側建立新式菱形砲台碉堡及深廣壕溝（5-28），防禦敵人由西北端進攻這座帝國中世紀晚期到文藝復興時期，境內最大的直屬城市。此外，曾作為伍爾茲堡主教行宮的瑪莉安山城堡在三十年戰爭後也改造為擁有砲台菱堡的城堡要塞；尤其 1744 年，由建築師諾伊曼（Balthasar Neumann, 1687-1753）於伍爾茲堡市區內興建之巴洛克主教宮殿（Würzburger Residenz）完工後，

5-28 紐倫堡北側十六世紀中興建之菱形砲台碉堡及前方深邃壕溝。

伍爾茲堡主教順勢將其宮殿從瑪莉安山城堡遷至美茵河對岸新主教宮殿後，原有城堡就失去作為統治者住所之功能，轉變為純粹軍事功能的碉堡要塞。

整體而言，現存遺留下的要塞城堡多數是基於不同原因由中世紀城堡改建而成。軍事防衛觀念的轉變，使得原先中世紀城堡所具備居住、防衛合一的功能也逐漸喪失其重要性。自此，這兩種封建貴族城堡中應有之功能逐漸分離，城堡建築中原有的居住功能由宮殿取代，而原有防衛功能則轉移到在各重要交通要道或軍事據點間所興建的碉堡要塞。而要塞城堡正是在西元十五至十七世紀這段過渡期間所產生，反映出中世紀城堡功能逐漸沒落，轉為純粹宮殿或要塞兩種不同的獨立建築類型。

第六章

城堡的建築元素：
主城堡之一
（城門、城牆、宮殿、禮拜堂）

就城堡建築構成的空間元素而言，中世紀城堡大致可區分
為以居住功能為主的「主城堡」（亦稱核心城堡），和以
經濟、防禦功能為重心的「前置城堡」等區域。主城堡是
中世紀城堡的核心，也是統治貴族在城堡內居住生活的主
要空間，其中包含：城堡中所有極具高度藝術裝飾性、儀
式性並能彰顯統治階級崇高地位的接見大廳、宮殿、禮拜
堂、防衛主塔，甚至水井和廚房等重要生活所需的建築元
素。

就城堡建築構成的空間元素而言，中世紀城堡大致可區分為以居住功能為主的「主城堡」（亦稱核心城堡），和以經濟、防禦功能為重心的「前置城堡」等區域。本章及下一章即針對這兩大建築空間元素，於核心城堡中由外向內、前置城堡由內向外之方式，對中世紀城堡中各種基本建築元素的起源、功能、發展和樣式等面向進行剖析。

主城堡是中世紀城堡的核心，也是統治貴族在城堡內居住生活的主要空間，包含：城堡中所有極具高度藝術裝飾性、儀式性並能彰顯統治階級崇高地位的接見大廳、宮殿、禮拜堂、防衛主塔，甚至水井和廚房等重要生活所需的建築元素。反之，較易帶來環境及衛生問題的倉庫、馬房、畜欄、磨坊或鐵鋪等經濟性功能房舍，則通常設置於前置城堡中。行進動線上，統治貴族若外出，首先需離開主城堡城門，穿過前置城堡及外部防衛系統後，才會實際踏上屬其管轄之封邑領土。然而，並非所有中世紀統治貴族都有能力興建前置城堡，對於低層或地區性的伯爵、騎士家族而言，基

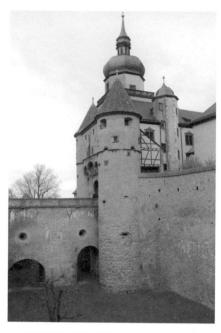

6-1 瑪莉亞山要塞城堡中，通往主城堡的雪倫伯格城門及前方橋梁和壕溝。

於本身財力及原有城堡座落位置或地形空間所限，無法再行增闢前置城堡作為興建經濟性功能房舍之處，僅能將所有生活性、經濟性功能的建築彼此不分地圍繞主城堡中庭興建。

城門

城門是主城堡內第一個建築元素，其後就是城堡統治者專屬的私人生活領域。城門基本上是城牆牆面上的開縫，通常座落在環繞城堡的壕溝之後，並藉由橫跨壕溝上方

的橋梁、懸臂吊橋等通道進行城堡內外雙邊連繫（6-1）。而不論主城堡或前置城堡，兩者都至少各自設置一座城門分別作為彼此互相通連或對外聯繫用，而大型高階統治貴族城堡或分割型城堡可能同時具有數個主要城門對外通連。

尤其在分割型城堡中，由於整座城堡產權分配給家族中不同支脈子孫各自繼承，使得各宗族支脈間可支配的生活空間縮小，若後代子孫發生爭執不睦情況時，共同使用同座城門出入反而容易釀生更多紛擾。考量到家族和諧，讓城堡中各嫡系支脈自主人員管理，同時也為了便利進出，部分分割性城堡都擁有數座城門，作為城堡內各所屬家庭專用。位於摩賽爾河流域的艾爾茲城堡在十二世紀轉變為分割型城堡後，就同時擁有三座主要城門，分別作為分家後的魯本那赫—艾爾茲、羅登朵夫—艾爾茲，及坎本尼西—艾爾茲三個家族子嗣各自對外通行使用。

不過，並非所有城堡都擁有城門這項建築元素。部分中世紀初期、興建於戰亂頻繁地區，或因地勢侷限而於不平坦處興建及地區性的小型伯爵城堡，就可能基於安全因素放棄於城堡中興建城門，取而代之則是在離地面數公尺高的城牆及城塔上，興建一個經由繩梯或隨時可分離拋棄式的木梯連接地面的小門或窗戶充當城門之用，藉此增加城堡防衛安全。

城牆式城門

西元十一及十二世紀時期的城門構造甚為簡單，僅是牆面上設置的開孔，作為連通之用。此時城門深度多半和城牆厚度相同，並無特別突出或退縮至城牆前後兩方，形成深廣的城門廊道。而門框四周亦相當樸素、缺乏精緻石雕裝飾彰顯城堡主人威嚴（6-2）。城門開闔則多由一扇至兩扇可向後推開之門

6-2 西元 1150 年興建之古騰堡城堡中簡易城牆式城門（左）和右方利用現有岩峰形成之城堡基座（右）遺址。

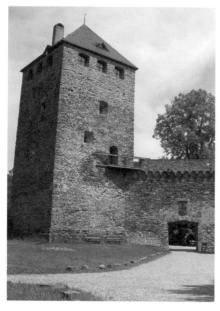

扉組成，平時僅由一根橫插入城門側邊石牆內的橫桿作為關閉城門的工具。西元 1152 年由賽恩伯爵家族（Grafen von Sayn）在今德國西林山區西緣設置的賽恩城堡（Burg Sayn，6-3），就擁有一座樸素、簡易之「城牆式城門」，其上只有十四世紀後增加的伯爵家族徽章作為簡易裝飾。而前述艾爾茲城堡的窄小圓拱城門框架，更是簡易地橫跨兩旁由火山片岩砌起之石柱上（6-4）。

6-3 賽恩堡城牆式城門及左側防衛主塔。

6-4 艾爾茲城堡及火成片岩構成之城門。

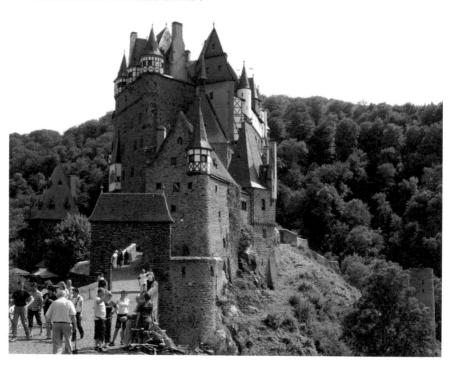

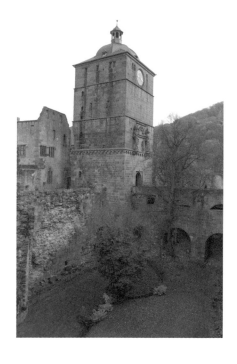

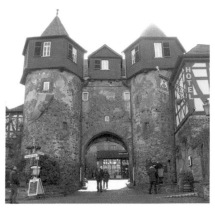

6-6 德國黑森邦中部棕岩城堡中，前置城堡入口處雙塔式城門設計。

6-5 十五世紀前半葉於海德堡宮殿南側設置之城門及其上衛戍人員居住地點。

城塔式城門

除城牆式城門外，多數中世紀城門均為多樓層城塔式或城樓式城門——由城門廊道和其上方作為不同使用功能之空間所組成。但不論城門形式為何，其上方空間因有實際使用需求，故該類城門縱深頗大。城門設置不是突出於城牆之前，就是突出城牆後方，形成宛如隧道般數公尺長的圓拱形城門通道。「城塔式城門」和前述樸素的「城牆式城門」，都是中世紀城堡中最常出現的城門形式，類似設計也時常出現於前置城堡入口或城堡外圍城牆上。城塔式城門除可藉由高聳外貌顯示城堡統治者權威外，最大功能在於軍事用途，士兵可以使用樓上空間以觀察下方城門的通行狀況，藉此進行城門防衛及瞭望周遭情勢。因此城門上方空間可運用為士兵平時守衛、執勤後休息據點及戰時抵擋敵人進攻的衛哨，如同城牆般，城塔式城門上也設有防衛通道和城垛等裝置以保衛駐守士兵安全（6-5）。另外，為鞏固防守，部分城門兩側甚至均各設置一座城塔矗立左右兩端，橫向與城門相連，形成雙塔式城門的設計（6-6）。

113

城堡城門的斷尾求生之道：殼架式城塔城門

　　城堡城門因其本身並非以防禦為主的建築本質及易接近性，在中世紀戰爭時絕對是敵軍首要亟欲突破之目標。因此，除了加強城門外圍的防衛系統設置外，諸多西元十一至十三世紀的城塔式城門均採用「殼架式城塔」設計。在這種城塔城門樣式中，城塔外側及側邊是由石材興建，面向城堡內側及其中間樓層則以便宜、方便施工的半木造桁架方式興建。如此在情勢危急之際，守軍可將這些木結構建築部分於撤守前主動摧毀，以斷尾求生，使敵人無法以此為根據由高處向城堡內射擊。西元十二世紀時期，神聖羅馬帝國史陶芬王朝在當時所屬維特饒地區北端興建的卡斯蒙特帝王城堡中，其城塔式城門（6-7）就採用這種殼架式設計。城門上的防衛走道及城塔外牆後方的木造地板、欄柱等部分早已摧毀，因此現存城塔遺跡只呈現ㄇ字形的石牆空殼，只有從城門內側牆面上規律性設置，為撐托樓層間木地板而開鑿的水平狀橫梁凹槽可證明過往這種城塔的設置。而類似的城門興建方式也普遍出現於中歐各地中世紀城牆的防衛系統中（6-8）。

6-7 殼架式城門-卡斯蒙特帝王城堡現存殼架式城塔城門遺蹟。

6-8 萊茵河谷小鎮歐伯維瑟內科隆門及其後方尚未摧毀之殼架式木結構樓層。

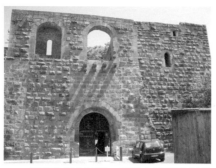

6-10 根豪森行宮城門，及樓上城門禮拜堂遺址。

6-9 敏岑堡城門，及上方投擲孔和禮拜堂遺址。

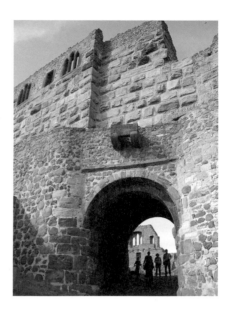

城樓式城門

「城樓式城門」則是將城門和其他不同用途的房舍空間結合為一體的設計形式，其中最為特殊者，是利用上方空間作為宗教儀式之禮拜堂使用。雖然「城門禮拜堂」的由來及象徵意義，在目前建築史研究中尚有爭議，但就空間機能而言，這類形式建築的出現可能原因是部分中世紀城堡宮殿緊鄰城門而建，多數城堡貴族之寢居臥室都在宮殿樓上，因此禮拜堂設置在臨近的城門上，可使城堡貴族經由寢室和禮拜堂間的通道就近步行至禮拜堂內進行儀式，而住在城門周圍或前置城堡內的僕役和守衛者也不需進入主城堡內的空間，就可利用城牆或城塔中的通道進入禮拜堂進行祈禱。如此一來，能避免過多閒雜人等穿越專屬城堡貴族使用的主城堡內部空間。

整體而言，禮拜堂和城門的空間結合，早在十二世紀時期就已成為神聖羅馬帝國境內普遍的城樓式城門建築形式，尤其部分於史陶芬王朝時期興建的帝王行宮、帝王城堡或朝臣城堡都可看見這類禮拜堂城門的設置，諸如同樣位於維特饒地區的敏岑堡（6-9）及根豪森帝王行宮（6-10）的城門即屬這種造型。尤其根豪森行宮城門位在近似橢圓形平面的城堡西端，介於北側圍繞城牆興建的行宮宮殿及南側供士兵

115

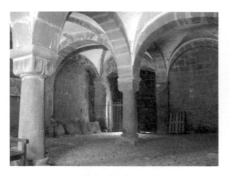

6-11 根豪森行宮中之城門大廳。

6-12 史塔列克城堡城門和棧橋（左）及右側高大盾牆。

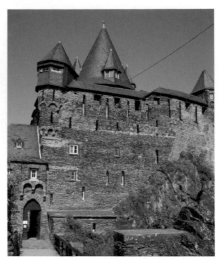

防衛的城塔間。城門上禮拜堂不僅有平面通道連接宮殿，更有一條石階通道，由城門右側牆壁中迴旋銜接上方禮拜堂及城塔，由此突顯兩條通道係分別由城堡內不同階級人員專屬使用之功能。而現遺留在城門入口上方的四個「托拱石」，亦標示出當時禮拜堂外牆上可能存在的突出防衛平台，用以戍守、掌控城門通行狀況。不過根豪森城門特別之處，在於其通道並不似其他城堡只是一條如隧道般的圓拱頂通道，儘管西側入口處只有一扇大門對外相連，但跨過門扇後所見則是個和樓上禮拜堂寬度相同，由兩排廊道組成的十字肋拱頂式城門大廳（6-11）。如同已成廢墟狀態的禮

拜堂一般，城門大廳內係由三個縱深的十字拱頂距寬（Joche）構成的雙排走廊組成，走廊間不僅由兩座圓柱區隔，圓柱柱頭上更裝飾當時流行的羅馬式幾何狀植物石雕。這猶如教堂內部結構的城門大廳設計，在當時不只對穿過其間的賓客增加對行宮主人的崇高之感，更烘托出樓上城門禮拜堂的宗教意義，使貴賓、使者彷彿進入一個真正的現世基督教君主城堡中。

城門上的空間除可作為禮拜堂使用外，多數城樓式城門上方廳室亦可充當城門衛戍人員執勤、居住之處，並與城門旁戍衛廳舍相連。位於萊茵河中游的史塔列克城堡（Burg Stahleck），其城門正好設於

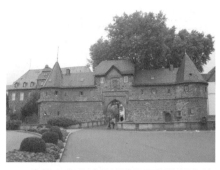

6-13 寧靜山帝王城堡城門及兩側牆面上鑰匙形射擊縫隙。

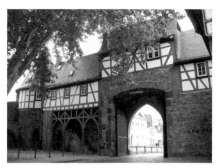

6-14 寧靜山帝王城堡城門後側上方半木造桁架戍衛屋。

右側盾牆和左側通往城門上方守衛室的樓梯之間，由城門上守衛室即可直接防衛城門前方橫跨乾頸溝的棧橋（6-12）。由於這些空間通常係供低層僕役使用，故部分城堡中，城門上方房舍就如當時半木造桁架民房一般由木材質興建而成。位於黑森邦中部的寧靜山帝王城堡在十五世末就曾重建一座左右兩端由低矮城塔包夾、橫峙於城堡和城堡前方城鎮間的城門（6-13、6-14），城門上供衛戍人員使用之屋舍就是由這種木造格架房舍搭建完成。木造房舍緊靠寬廣城門石牆後方，因此由城門外側望去，並無法察覺城牆後方木造戍衛屋舍之存在。

西元十五世紀後，伴隨軍事技術的進步，中世紀城堡也逐漸喪失原有以防衛為主的用途。在城堡逐漸發展為以強調舒適居住性並彰顯統治者威嚴為首要功能的新式宮殿建築過程中，部分城樓式城門依當時流行的文藝復興式風格而全面採用大型石材改建，連城門上空間也轉變為城堡宮殿的一部分，成為城堡家族的居住空間來使用。另外，自十四世紀起，城門上方牆面也逐漸改以顯示城堡所屬家族徽章或彰顯統治者功績的石雕或銘刻裝飾，使城門外牆轉化為一種政治性宣傳的裝飾空間，對外宣告城堡所屬及所在領地統治權（6-15）。十六世紀前半葉興建的海德堡，城門上方即突出設置了一對手持長矛、寶劍，全身穿著中世紀胄甲的武士雕像，矗立在另一對左右面向站立的獅子旁。其中獅子的前爪扶著普法茲公爵的家族徽章，以標示城堡所屬權。

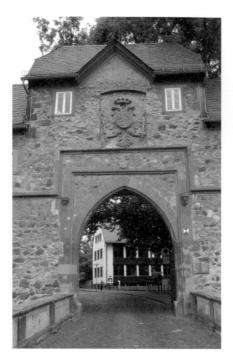

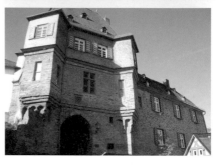

6-16 海德堡宮殿城門塔及其上方原有裝飾家族徽章之壁龕及武士雕像。

6-15 寧靜山城堡城門上方飾有城堡伯爵家族之徽章浮雕。

6-17 伊德斯坦城堡城門及其上方斜角式凸出之文藝復興風格角樓。

這對獅子及家族徽章，則嵌設在一座結合文藝復興式圓拱門及哥德式半弧形三葉狀連續懸拱飾帶的壁龕中。公爵家族徽章雖早已佚失，但由其細緻、宏偉的雕飾，可看出主城門的重要政治意涵（6-16）。同樣注重裝飾性的城門設計，亦可見於現德國陶努斯山區伊德斯坦城堡（Burg Idstein）的城門建築（6-17）上，這座十五世紀中興建的三層城門塔樓雖以戍守城門為主要用途，但兩座從二樓開始以斜角方式向外

突出的角樓，以及懸掛在城門上方的伯爵家族徽章，加上當時貴族所屬建築物普遍使用的十字形石窗窗框等元素，在在都對城堡外所屬子民強化統治者威嚴。而掌控萊茵河中游及朗河等流域的拿騷伯爵家族（Grafen von Nassau）在取得迪茲城堡（Schloss Diez）所有權後，西元1455年起亦同樣將城堡城門改建為一座三層樓，並飾有當時最流行漩渦、直翹狀角飾的文藝復興式山牆立面城樓式城門（6-18）。

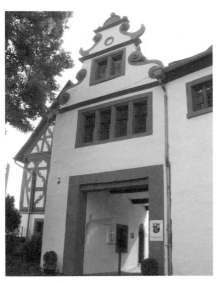

6-18 迪茲宮殿城堡中之文藝復興城樓式城門及山牆立面裝飾。

城門的機關

城門是城堡防禦上最脆弱之處，因此在中世紀城堡營建設計上，城門防護向來是重要的課題。城堡世紀初期，城門防禦除在其關閉後，於城門後方擺置橫欄防止大門被衝擊、突破外，亦可在城門左右兩側設置城塔或於上方架設防衛走道。此外，城門前方可搭建木造棧橋以橫跨壕溝，並在危急時能隨時拆除破壞，是當時制止敵人快速突進的普遍設計。但隨著中世紀防衛科技的進展，十二世紀後，多數城堡也

6-19 棕岩城堡中主城堡城門上垂直柵欄及城門禮拜堂。

開始陸續採用可機動升起的垂降柵欄、懸臂吊橋及設置投擲角樓等防護措施。這些新式防衛設計不只運用在城堡防衛上，亦可實際應用在一般中世紀城市城門防衛系統中。

垂降柵欄

可半機械式升起的「垂降柵欄」是當時最為新穎的科技發明之一，多數出現於戰爭頻繁或位處邊陲地區的城堡城門上。這種垂降柵欄雖然在十二世紀就已出現，但當時並未使用在城門防衛上，直到十四世紀後這項發明才廣為運用。統治朗河中游的索姆斯－布朗菲爾斯伯爵家族（Grafen von Solms-Braunfels）

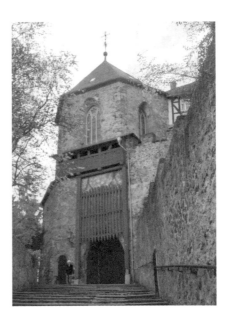

於十五世紀末重新整建所屬棕岩城堡（Schloss Braunfels）時，才在主城堡的城門上架設這種垂降柵欄（6-19）。平時柵欄多維持降下封閉狀態，人員進出僅由左側小門進行。垂降柵欄基本上是將一片由木條十字交叉、相互卡榫而成的細密格狀門欄，以輪軸繩索帶動方式，經由人力旋轉旋臂，依需要高度升降。架設時，這片通常在木條上還會鑄上白鐵的柵門必須插入城門兩側石槽軌道中，如此在升降時，柵門才不會前後晃動。由於它是以上下方式移動，加上負責傳動之滑輪需置於高處等因素，因此這類垂降柵欄設置之先決條件在於城門上方必須要有一至二層樓高的城塔。平時升起時，柵欄才能完全收納於城門上方。

雖然這種半機械設備在多數保存迄今的城堡建築中早已被移除，但由城門上方壁面兩側外露之平行長條狀凹槽仍能想像其原始樣貌。諸如在通往麥森大主教所屬之亞伯烈希特主教城堡的城門上，仍然可見到這種升降垂降柵欄的滑軌凹槽（6-20）。此外，一座城門不只可設置單一垂降柵欄，也可在城門

前後兩端或城門通道中間，設置如陷阱般的多道垂降柵欄，依序降下將潛入敵人困於其中。座落於上巴伐利亞地區橡木城中的威力巴茲城堡，其城門入口通道深達六十三公尺，因此通道中央更多增設二道垂降柵欄，以增加城門通道防禦，並可輕易對成功潛入第一道防線之敵人在此密閉通道中攔阻夾擊、防止繼續滲透。雖然通道中的柵欄早已拆除，但仍可由通到中央遺留之天井及橫梁窺探其原貌（6-21）。

懸臂吊橋

懸臂吊橋是一種將城門和吊橋結合為一的城門防禦設計。其原理係將鐵鍊固定於城門門板上方兩端，並將鐵鍊環繞、裝置在城門上端門龕內的輪軸，隨後以人力轉動旋臂之方式進行九十度升降：門板放下時，便成為橫跨壕溝或護城河上的橋梁；升起時，則是垂直的城門。懸壁吊橋於十二世紀就已運用在法國西北部、英國等地的城堡或都市防禦系統上，直到城堡世紀結束後，仍然持續運用至十九世紀中葉的宮殿、要塞或城市防衛系統上（6-22）。基本上，這種懸臂吊橋也可

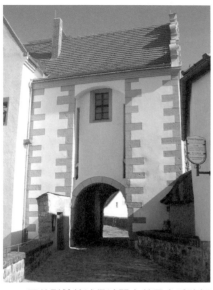

6-21 威力巴茲城堡入口通道中央處之垂降柵欄遺址（現僅剩橫梁）。

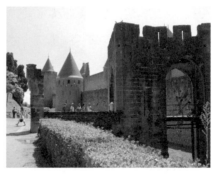

6-20 亞伯烈希特城堡城門上外露之垂降柵欄滑軌凹槽。

6-22 法國卡卡頌城市城牆系統中，位於城門前方橫跨壕溝的懸臂吊橋（右）。

6-23 塞利根城巴洛克水邊城堡及前方懸臂吊橋。

121

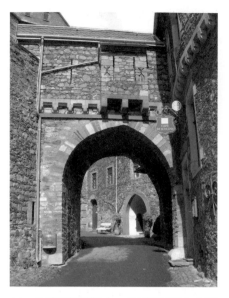

6-24 位於棕岩城堡中，主城堡城門上方突出之投擲角樓及其下方投擲孔和外牆狹長型射擊縫隙。

設置於城門本身或城門外，但不論設於何處，惟須考慮將鐵鍊、輪軸、轉臂等部件在吊橋收起時，可完全隱藏於牆內，防止敵人進攻時，利用器具強力扯斷。十七世紀末，掌理美茵河畔塞利根城（Seligenstadt）內的本篤派修道院院長，在當地興建作為夏宮使用的巴洛克水邊城堡就保留這種前置型懸臂吊橋（6-23）。不過，十九世紀初伴隨浪漫主義思潮而對中世紀城堡興起懷舊風尚後，為便利大量觀光客參訪及對外聯繫性，許多舊式懸臂吊橋都隨之拆除，而原本城門壕溝上架設

之臨時性木棧橋也逐漸由固定性水泥石橋取代，對原有中世紀懸臂吊橋外觀，僅能由城門上端遺留收納輪軸之洞孔來考證。

投擲角樓

除垂降柵欄及懸臂吊橋外，同樣出現於中世紀末期的「投擲角樓」則是一種突出於城門正上方，外觀多為方形或半圓柱形的城門防護設施。在其下方懸空面向城門通道一側，通常鑿有開孔以對逼進城門前的敵人射擊、投擲石塊或其他攻擊物品⑰。前述位於棕岩城堡中，主城堡北側城門入口處的拱門正上方，就有一座長方形投擲角樓突出於牆面外（6-24）。基本上投擲角樓在戰時實際防衛功效並不大，主要用於平時城門關閉時，上方戍衛人員藉由角樓壁面上的開孔，對前進至城門前的人員進行詢問盤查。

城牆

城牆是所有城堡建築元素中最具機能性、樸素並毫無裝飾的組成單元。早在羅馬帝國時期，羅馬人就知道將扁平狀石磚以魚刺狀層疊堆砌工法方式興建為牆，並在牆面上

6-25 萊茵河左岸波帕爾德的羅馬軍營城堡角塔遺址及其魚刺狀石塊牆面堆砌作法。

塗以泥灰，這種砌牆方式至今仍可在歐洲各地羅馬時期遺留下的城牆或軍營圍牆上觀察到（6-25）。雖然羅馬人已於古代創造出製磚、砌牆的技術，但中世紀初期的城堡卻多半仍以夯實土丘或木樁等簡易建材為牆；直到十一世紀後，歐洲城堡才逐漸以石為材，利用碎石或加工切除後的方形石塊建造城牆。而依據德國城堡建築史學者葛瑞伯及葛洛斯曼的研究，平均而言，十一及十二世紀的中世紀城堡，城牆厚度為一點五至二公尺，高度最高為五公尺左右，隨著軍事技術進步，城牆厚度及高度才又逐漸提高。

由設計、建材及施工等角度而言，中世紀城堡和城市城牆之間並無明顯外觀差異。城牆牆頂上方均設置一道由木梁、托拱石或羅馬式連續圓拱壁帶所支撐、突出於城牆前方或後端的「防衛走道」，以防衛敵人進攻。防衛走道寬度多數可剛好容納兩人並行交錯，其頂部在面向城堡外之側由石牆依撐外，其餘部分則多為由木樁支撐之人字形或斜坡狀木頂板構成，並非由堅固建材興建。在多數中世紀城堡城牆未能完整保存下，僅能在部分原有或後來重建之中世紀城市城牆上觀察類似的走道原樣。位於德國萊茵黑森區亞蔡市（Alzey）的中世紀城牆上，迄今仍保留一段突出於城牆後方，由雙層連續圓拱壁帶撐托的防衛走道（6-26）。

6-26 亞蔡的中世紀城牆上所遺留，由雙層連續圓拱壁帶所撐托之防衛走道。

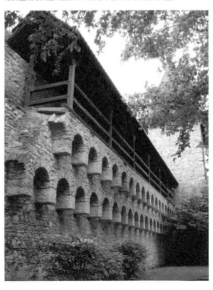

模仿遊戲：難以區分的城堡城牆與都市城牆

西元十二世紀後為中世紀城堡發展的全盛期，同時也是歐洲中古城市快速興起的時代。在當時農村、鄉下地區因為勞力過剩人口大量移入城市後，新興發展的城鎮也逐漸擴大，亟需進行城池設置或擴建，以保衛百姓安全。由於統治階級所屬的建築形式，向來為一般市民階級所崇尚模仿，故封建貴族城堡中厚重、堅固的各種特殊城門、城塔、城牆防禦設施及外型，自然成為當時城鎮設計直接參考的藍圖。在採用相似外型、結構設計及建材等條件下，單憑外觀實難區分眼前所見究竟是屬中世紀城堡，還是同時期城牆系統的一部分。這也使得城堡設置及城市發展歷史先後順序的考證更加困難。

以十二世紀前半葉興建於萊茵河谷右岸城鎮歐伯維瑟南側山頂上的旬恩堡，及其下方十三世紀設置的中世紀城市城牆防禦系統為例，兩者都就近採用當地盛產的灰色砂岩或火成片岩為材料，使外觀均呈現暗灰色調。城牆及城門上也設有如同城堡一般的城垛、射擊縫隙及防衛走道等防禦設施，甚至以連續圓拱壁飾裝飾牆垣上端（6-27）。1356 年，城牆防衛系統北側，更設

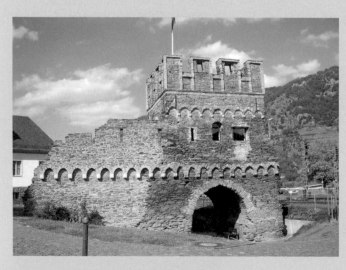

6-27 西元十三世紀初設置於歐伯維瑟城市城牆南端的稅塔及下方城門。

6-28 歐伯維瑟城牆防禦系統上之瞭望主塔——牛塔。

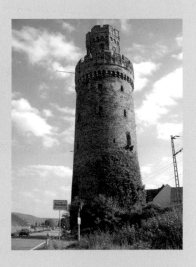

置了如同城堡防衛主塔般近三十公尺高的瞭望塔——牛塔（Ochsenturm，6-28）。並採用萊茵河谷兩岸中世紀城堡中常見之雙截桶頂式主塔外型設計（如鄰近之馬克斯堡），顯見當時市民階級對城堡建築的模仿熱情。尤其對紐倫堡、羅騰堡等經濟條件良好的帝國直屬自由城市（6-29），或布丁根等由統治當地之伊森柏格伯爵家族主動規劃興建的中世紀城鎮（6-30）而言，在財政無虞及治理階級意志等條件下，城內城牆、城塔等防禦系統更如同帝王或高階統治者城堡般，完全以厚重、巨型石塊建造方式興建，城牆防禦系統四周再深掘乾壕溝環繞，形成相當氣派、壯麗之城市外貌。尤其紐倫堡的厚重城牆，及近百座城塔環繞的外觀，更成為十五世紀末以後早期版畫印刷書籍中最常被複製的中世紀城市印象。

6-29 十四世紀末於紐倫堡城牆防衛系統東南側興建之少女門城塔及前方壕溝。

6-30 布丁根十四世紀末城牆防衛系統及全石造圓錐形城塔。

6-31 畢肯巴赫城堡城牆及其上方城垛及兩側角塔。

6-32 奧地利拉波騰斯坦城堡城牆上燕尾形城垛。

　　為防範敵人來襲，多數城堡均會於防衛走道前方牆頂外緣興建鋸齒狀的間隔性突出物，構成「城垛城牆」。城垛城牆起源歷史甚早，早在兩千年前，城垛就出現於羅馬帝國軍事城堡中，其主要功能在於防衛者向敵人進行射擊時，可藉由這些塊狀突起之城垛作為掩蔽，保障防衛者安全。中世紀時期，城垛最普遍的設置方式就是將其蓋在稍微突出於城牆牆頂外緣、西元十一到十四世紀盛行的連續圓拱壁帶上。西元 1235 年，由畢肯巴赫伯爵家族（Herren von Bickenbach）在黑森邦南部阿斯巴赫（Alsbach）興建之畢肯巴赫城堡（Burg Bickenbach）上，就仍保有這傳統城垛牆（6-31）。不過隨著中世紀晚期軍事技術發展，城垛逐漸喪失防衛功能後，其

外型也逐漸出現裝飾化的情形，尤其十三世紀後，德國南部、奧地利提洛爾和北義大利，甚至西班牙中、南部等地，均出現由兩個四分之一圓形石塊相對所組成的燕尾形城垛，將原本只具防衛機能的城垛加入裝飾性元素（6-32）。

　　城堡城牆並非只是一道每邊高度和厚度等質相同的圍牆，因應各邊機能和需求之不同，使城牆設計有所異動，而盾牆就是其中最為明顯的變化設計。「盾牆」興建於整座城堡最易遭受攻擊之側，外觀較其他部分更為高聳而寬厚。盾牆的興建主要盛行於西元 1200 年後，座落於地勢不佳的山坡型或山岬型城堡中，藉此防止敵人由緊鄰城堡旁突起或與其相對的山坡上，從高處向城堡內攻擊。這種厚重城牆平均可

6-33 榮譽岩城堡盾牆上端城塔間連通道。

6-34 史塔列克城堡西側高大盾牆、牆上狹長狀射擊縫隙及後方角塔式防衛主塔。

高達二十到四十公尺，牆身可厚達五公尺，盾牆兩側則分別由兩座城塔左右包夾，並藉由位於盾牆牆頂上的防衛通道彼此相連，通道上多具有射擊孔以強化防禦（6-33）。位於萊茵河中游河谷的榮譽岩及史塔列克城堡（6-34）就擁有標準單邊式盾牆設計。

此外，另有「外套式盾牆」，這種城牆因城堡所處地勢位置，必須轉折兩、三次，形成如防護套般包夾城堡主體，防止敵人從城堡對面的兩側或三側山坡上發動攻擊。同樣位於萊茵河谷的旬恩堡就擁有轉折三段的外套形盾牆（6-35），整座由城堡下方深邃的乾頸溝邊築起的盾牆，高達四十公尺，突顯

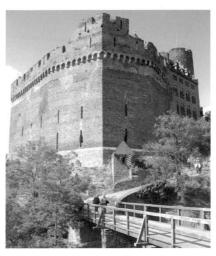

6-35 旬恩堡南側高聳盾牆。

127

出城堡高聳及堅不可摧之意象（6-36）。今日亞爾薩斯境內，西元1262至1265年間由神聖羅馬帝國國王哈布斯堡的魯道夫（Rudolf von Habsburg, 1218-1291）敕令興建的奧騰伯格城堡（Burg Ortenberg），更具有一道十八公尺高的六邊形外套式盾牆（6-37）。另外，由於峽谷陡坡地勢關係，使得盾牆成為萊茵河谷兩岸城堡中普遍存在的城牆建築元素，其中最為特殊者莫過於位在聖哥雅（Sankt Goar）小鎮上方萊茵岩城堡的盾牆（6-38），這道西元1300年後興建的盾牆不僅將前置城堡都包夾於後方，更和盾牆前方的困牆相連，形成階梯狀的盾牆組合。

盾牆之外，甕城城牆則是另一種特別形式的城堡城牆。「甕城」實為一道半圓或狹長狀，由突出、延伸於城堡城門外的城牆所圍繞而成的空間，用以防衛城門安全。甕城除有其專屬城門外，城牆上亦設有射擊孔、城垛或防衛走道等設施。藉由城堡城門及甕牆城門等內外雙重城門設計，使兩道城門間包夾的區域形成一塊由城郭城牆所包圍的半封閉空間。當敵人身陷其中，即

可發揮如前置城堡中困牆的功能，將身陷其間之敵人由甕城城牆上方向下殲滅。甕城早在西元十一世紀就出現在中東、地中海之際的城牆建築，這種設置在中歐城堡中雖不多見，但多數仍遺留在中世紀後期城市城牆防衛系統上。位於德國東部薩勒河畔瑙姆堡（Naumburg）城牆防衛系統中的瑪莉安城門（Marientor，6-39），即保留這種半圓形甕城設計。而1452年於雷希河畔蘭茲伯格（Landsberg an der Lech）建立的巴伐利亞門，就是一種長方狀、小型甕城系統（6-40），整個狹長城郭最外端由兩座小塔左右包夾前門，而後方真正的城門則位在防衛城塔之下，內外城門左右兩邊則各由兩道設有木製防衛通道的橫牆相連。

6-38 萊茵岩城堡外階梯狀盾牆組合（前方為困牆，後方為盾牆）。

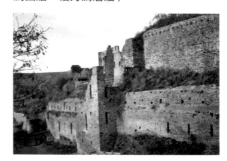

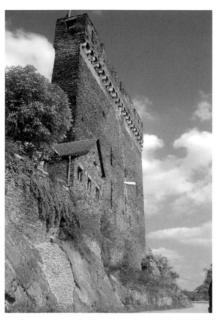

6-36 萊茵河河谷左岸旬恩堡下方乾頸溝及
其側邊逾四十公尺之盾牆。

6-37 奧騰伯格城堡六邊形外套式盾牆及後
方防衛主塔。

6-39 瑪姆堡的瑪莉安城門及半圓形甕城。

6-40 蘭茲伯格之甕城城門，巴伐利亞門。

隱密機關：城牆上的小型防衛設計

　　防衛走道及城垛均為中世紀城牆上重要的防衛系統，但除這些明顯易見的防衛設施外，城牆上多半亦存在投擲孔、射擊縫隙等較不引人矚目之小型防衛設計。「城牆投擲孔」是一種於城牆外側上緣突出之連續圓拱壁帶拱頂或托拱石間所開鑿、隱藏於城垛牆後方或防衛走道地板上的垂直洞孔。這種中世紀晚期由義大利城堡逐漸發展出的防禦措施，和前述突出於城門上的投擲孔一樣，設置的目的都是為了防止敵人從城堡下方挖掘，或是破壞城牆牆基或架設梯子攀爬攻擊，藉此並向群聚於該處的敵人投擲石塊或進行射擊（6-41）。

　　「射擊縫隙」為西元 1200 年後才逐漸出現於城牆牆身或城垛牆上之狹長形垂直縫隙，這類設施通常都隱藏、開鑿於牆面後方類似壁龕的牆身中，使城堡守軍能以此為防護，安全地觀察敵情，以利於使用弓箭和十字弓等武器向來犯敵人還擊。此外，射擊孔下緣多以極為傾斜的角度貫穿牆身，藉由這種極傾斜的角度，使防衛者能清楚觀察城牆下端基座狀況，避免敵人在此進行破壞，如此也構成中世紀城堡上射擊縫隙多數呈現細窄、狹長狀之外貌。諸如旬恩堡盾牆上的射擊縫隙，在中世紀初期城堡上的射擊孔均是以狹長形狀出現。

　　隨著火藥槍砲武器廣泛運用，為因

6-41 寧靜山城堡防衛主塔上突出之角塔及其下端投擲孔。

應新式武器破壞力的提升，許多中世紀後期的城堡均設置一種狹長狀，但下方或中端部分連接圓孔的鑰匙孔形射擊隙縫（6-42、6-43）。這種新式射擊隙縫基本上是種結合弓箭孔和槍管孔的設計，上方狹長縫隙可供弓箭射擊使用，而下方圓孔則利於火藥槍使用。射擊隙縫後方通常亦以逐漸向左右兩側斜向擴大方式開口興建，如此射擊人員才能委身隱藏於牆身中。此外，部分射擊隙縫上還有水平狀縫隙供十字弓架設使用，因此由現在留存的射擊孔形式，不僅可推測出城牆興建的年代，也可洞悉守衛者在當時可供使用的防禦武器。而為配合新式防禦武器的使用，這些射擊隙縫造型於中世紀晚期也漸變化多端，甚至轉化為城牆上的醒目元素，除裝飾城牆外觀，亦象徵性告示城堡備有新式防禦武器以達震嚇之效。位於萊茵河谷左岸的中世紀小鎮特里希亭豪森（Trechtingshausen），其城牆防禦系統上即設有當時新式鑰匙形射擊隙縫，其實際防禦功能雖不大，卻為毫無造型的城塔增添裝飾元素。

6-42 寧靜山帝王城堡牆面上的鑰匙形射擊縫隙。

6-43 由羅騰堡城市城牆防衛系統上鎖匙形射擊孔眺望遠方羅騰堡城堡。

宮殿

宮殿是中世紀城堡中最為核心的生活空間所在，也是整座城堡中裝飾、設計最為華麗、細緻，足以彰顯統治者奢華及權威感的建築元素。宮殿除提供統治階層平日生活起居等實際居住功能外，內部所設置的大廳更成為城堡貴族平時接見訪客、舉辦社交活動、宴會慶典、吟詠比賽或召開會議、決定重要政治決策，乃至於執行其統治權之處所，同時兼具政治、社交、娛樂、文化等功能。另外，在中世紀晚期城堡宮殿建築中逐漸興起，用以收藏統治者藏書或寶物，並附有臥室的書房設計，更為宮殿建增添教育和文化傳承的功能⑱。

整體言之，宮殿是匯集多種不同空間功能於一處的城堡建築單元，惟其實質定義卻略顯複雜。這裡提到的宮殿，並非西元十六世紀後盛行於歐洲，完全以居住為首要功能

的文藝復興式或巴洛克大型宮殿，而是中世紀城堡中特定一部分，作為統治者生活居住、彰顯其威嚴的宮殿建築。宮殿（Palast）和前述所云行宮同樣源自拉丁文 Palatium 一詞，原為古羅馬城中七座小山丘之一的名稱，自西元一世紀初成為古羅馬帝國皇帝固定居住處所後，Palatium 一字便衍生為封建統治者居住統治之宮殿。在中世紀初期至西元十三世紀，宮殿原意指在帝王行宮、朝臣城堡、帝王城堡或大型區域性公爵城堡中，專供帝王或公爵住宿停留，並擁有寬敞接見大廳進行與政治、社交有關活動之建築物。而作為小型地方伯爵、主教生活起居之建築空間或其他城堡內如糧倉、馬廄、廚房、澡堂、地下室等經濟性建築則不包含其中。如此亦反映出當時一般低階伯爵因財力有限，其居住建築形式和建材幾乎與一般民宅同樣樸素，彼此間並無

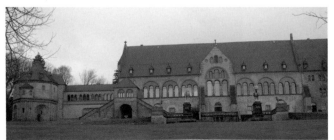

6-44 十九世紀復原之哥斯拉行宮宮殿（右）及其內部興建之烏爾里希禮拜堂（左）。

6-45 倫敦塔中多廊道之宴會廳。

6-46 倫敦白塔中展示的壁爐。

太多區別。直至十九世紀後，伴隨浪漫主義興起，不論城堡統治者層級高低及是否作為實際生活居住使用，才將所有城堡中和維持居住、生活有關之建築物均歸類於整體性宮殿定義下。這也是因為眾多早期中世紀城堡遺蹟中，部分看似具有居住功能的建築，因史料文獻缺乏，無法考證其實際用途，只好將其視為廣義性的宮殿一部分。

雖然在中世紀城堡宮中殿，並沒有標準的建築樣式或內部空間設計模式，但依照近世紀以來，建築史學者對西元十一至十三世紀間興建的帝王行宮進行之研究，仍可大致歸納出其脈絡，尤其是多達三十餘座神聖羅馬帝國奧圖、薩里爾和史陶芬王朝時代興建之行宮。整體而言，這些行宮宮殿外觀多屬長方形，高度為二至三層樓高。建築上方除以人字形坡面為頂，部分宮殿甚至興建在突出地面半層樓高的地下室基座上。為強化防禦功能並突顯城堡主人之尊貴，宮殿入口多不設在一樓，而是藉由雙臂形樓梯連接至二樓宮殿大門及其前方平台上（6-44）。此外，多數宮殿並沿著城堡城牆興建，城堡禮拜堂則通常規劃在宮殿側邊，並藉由通道相連；至於宮殿內上下樓層則多由牆壁壁身中開鑿的樓梯相通。而在宮殿內部空間用途規劃上，通常一樓或地下室係作為儲藏間使用，樓上空間則多是和整棟建築長寬相同，並由一排廊柱區隔成兩道廊廳而成的帝王廳或騎士廳，作為外賓接見、召集會議或宴請賓客之處（6-45）。至於帝王私人寢宮及其附屬辦公或接待親密友人使用之小型廳室，則亦多位處樓上空間，其內部並設有壁爐等禦寒設施（6-46）。不過類似行宮宮殿實際上並非帝王城堡專

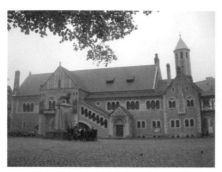

6-47 當克華德羅德城堡外觀及入口設計，即追隨十二世紀當時帝王行宮外觀而規劃（現為十九世紀復原）。

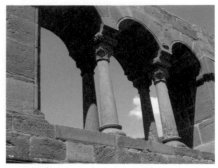

6-48 根豪森行宮宮殿南側三連拱窗及其雙排窗柱。

利，部分帝國城堡、朝臣城堡，甚至西元十二世紀後半葉，由薩克森公爵獅子王亨利（Heinrich der Löwe, c.1130-95）下令於布朗什維克營建的當克華德羅德城堡（Burg Dankwarderode，6-47）等區域性貴族所屬宮殿，亦多跟隨帝王行宮宮殿的內、外觀樣式而規劃興建。

　　根豪森行宮遺址應為現存原始中世紀行宮宮殿中保留最為完整的傑作之一。雖然原有二層樓的宮殿目前僅留下一樓寢室和附屬廳室，及半層樓高的地下儲藏室牆身、樓梯和窗廊等，二樓觀見大廳和屋頂已不復見，但整座宮殿外觀及各樓層空間運用即依照前述傳統行宮宮殿的規劃方式所興建。除居住和社交功能外，行宮宮殿亦是座展現統治者莊嚴、崇高地位的象徵，最為精

簡方式就是在行宮宮殿飾以當時最前衛之幾何、花草狀等石雕柱頭、壁爐或當時最流行之各種羅馬式變形圓拱窗支柱。位於宮殿一樓拱門兩側的典型羅馬式連續圓拱窗中，即豎立了各種不同古典「科林斯式」變形柱頭，及流行於十三世紀的葉狀柱頭雙排窗柱（6-48）。宮殿內側牆身上更遺留一座滿布編織繩結狀及幾何、鋸齒狀雕飾之壁爐遺蹟（6-49）。壁爐上方導引煙霧排入煙囪的煙罩雖已消失，但由壁爐兩側遺留下之細緻壁飾和石柱，即可對應原始帝王建築的壯麗設計。另外，西元1170至1220年間，於現今德國南部內卡河中游興建的溫普芬行宮宮殿的連續圓拱窗上，除了同樣出現和根豪森相似的傳統圓柱外，更保留螺旋、紐結狀等各式變

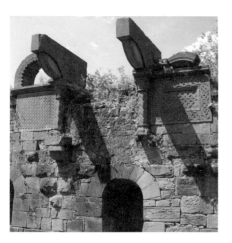

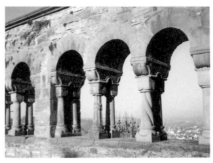

6-50 溫普芬行宮宮殿拱窗上各式羅馬式變體石柱及塊狀柱頭。

6-49 根豪森行宮宮殿北側牆上壁爐遺址。

體石柱，搭配西元十一至十三世紀盛行之「塊狀柱頭」（6-50）。這些不同變形柱體、編織狀石雕、塊狀柱頭及哥德式早期葉狀柱頭，也是當時行宮城堡中最為普及之裝飾性石雕，就連朝臣城堡敏岑堡宮殿中也有這類變化多端的柱頭及柱體形式⑲。

除帝王行宮外，多數十四世紀之前的底層貴族城堡宮殿並無特定建築模式，所屬宮殿建築就如同一般民宅，不是完全以半木造桁架屋方式興建，就是一樓為石材、樓上部分同樣由半木造方式組合成，西元 1498 年於黑森邦北部新城（Neustadt）重建之棘山城堡宮殿（Schloss Dörnberg）即採用這種混合建材工法（6-51）。基於木建材保留不易及後世改建頻仍等因素，大部分城堡宮殿內部功能已難探知。至於其他完全由石材興建的宮殿，則可藉由牆壁上遺留之壁爐

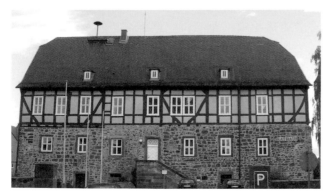

6-51 由石材和半木造木格架屋（二樓）混合興建之棘山城堡宮殿。

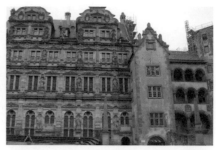

6-52 安德納赫主教城堡宮殿中壁爐遺址（左）及十字形石窗和射擊孔（右）。

6-53 海德堡的佛烈德里希宮殿建築及其外牆上文藝復興式風格之長方形石窗與涼廊通道（右）。

6-54 亞伯烈希特城堡宮殿外牆上，十五世紀末設置之德國文藝復興初期扇形窗戶。

爐穴及壁爐上方藏於牆壁中之煙囪管，來推估宮殿廢墟原有的功能。尤其對中世紀城堡貴族而言，興建火爐或壁爐來取暖、烹飪是居住宮殿內之基本生活需求，而這些設施通常設置在宮殿大廳及臥室中。1495 年於萊茵河中游安德納赫主教城堡中興建之宮殿，就仍保留這些壁爐遺蹟（6-52）。至於廚房中烹飪用火爐則多位於地面層，故藉由壁爐的位置及樣式，亦可大致判斷宮殿遺蹟中的樓層用途。

就宮殿建築外觀設計而言，西元十三世紀前多半為二層樓以下長方形石造、木造，甚至兩種建材混合興建的房舍為主。樓高三層以上的純石造宮殿則在十四世紀後才逐漸成為城堡建築主流。此外，從現存宮殿牆面所保留之窗戶形式亦可推估宮殿興建的大約時期。例如根豪森及溫普芬行宮宮殿牆面上出現之連續圓拱頂形窗戶，是西元十至十三世紀羅馬式時期普遍的窗戶形式；而十三世紀後半葉至十五世紀末，則是以哥德式尖拱頂窗戶為主。至於十五世紀末以後逐漸盛行的長方形、十字形或扇形石窗則是文藝復興時期城堡宮殿建築中最為普及的窗戶形式（6-53、6-54）。

城堡：中世紀貴族的保險庫

　　西元九世紀由諾曼人奠定的「土基座城堡」，其主要功能就是戰亂時作為統治者最後避難、棲身之處，自此城堡的保存和維護機能就成為建築設計的重點。致使當時中世紀神職人員、帝王及世俗民眾，都一直將城堡視為最安全、保險的居住和儲存地點。這也是為何象徵神聖羅馬帝國統治權力的帝王皇冠、權杖、聖徒遺骸及遺物等帝國信物，於十三至十八世紀末間，先後長期保存在哥斯拉行宮（Pfalz Goslar）、普法茲林區中的三巖帝王城堡、波希米亞境內卡爾斯坦城堡（Burg Karlstein）及紐倫堡帝王城堡（Kaiserburg Nürnberg）中，使得這幾座城堡在歷史上佔有特殊重要地位。尤其西元 1424 至 1794 年間，帝國信物更單獨長期保存於紐倫堡帝王城堡中，讓紐倫堡在中世紀晚期及文藝復興時期幾乎成為神聖羅馬帝國象徵性首都所在。

　　換言之，城堡也如同一座偌大的保險庫，除保障居住者生命外，舉凡統治者各種大大小小奇珍異寶均典藏於此。在沒有電子監控設備的年代，城堡家族只好費盡巧思，在城堡內設計各種機關。例如掌控普法茲林區南部的萊寧恩伯爵家族（Grafen von Leinigen）就在所屬的哈登堡城堡中，利用厚重紅色砂岩牆面間設置可左右橫移石板的保險庫石龕（6-55）。而帝國信物、聖徒遺骸或宗教器物等有儀式功能的物品，多置於城堡禮拜堂中，其餘珍貴收藏物品則多存放於城堡中宮殿等貴族日常起居、使用之處，諸如哈登堡內牆中空心石龕即設置於城堡西北端的宮殿建築內。

6-55 哈登堡城堡內利用紅色砂岩設置之保險庫石龕及可橫移之石板。

6-56 古騰堡城堡岩壁平面上的平行橫梁榫接穴。

6-57 波帕爾德主教城堡宮殿中的禮拜堂壁畫。

至於中世紀城堡宮殿內部原始壁面結構、裝飾樣式，則因不同時代的破壞或改建等因素而無法完整保存，尤其每個時代的藝術裝飾風格不同，致使前一時代內部裝飾因城堡主人審美觀轉變在改建時隨之去除。整體言之，在內部樓層建構上，宮殿內地板及屋頂大致係於水平架設一根根橫梁後，再以與橫梁垂直之方向鋪上木板等方式構成。這種在羅馬帝國時代就出現的樓層架設方式，仍可由現今遺留在許多宮殿建築廢墟石牆上，以等距間隔方式出現的正方形橫梁架設孔為證（6-56）。至於室內牆面構成則多半如位於萊茵河畔小鎮波帕爾德（Boppard）之特里爾主教城堡（Kurfürstliche Burg）宮殿一般（6-57），於內部石牆壁面上塗抹一層泥灰，並繪上以宗教故事、植物或幾何線條為主題的裝飾壁畫，強化建築內部美觀並提升城堡所屬者之尊嚴感。而對於經濟能力較佳之高階或區域性貴族，則盛行於宮殿內部四周壁面鋪設一層掛毯或木壁板，其上並雕刻不同裝飾紋路或圖案，前述位於萊茵河畔之馬克斯堡宮殿中即仍保留這種木壁板（6-58）。相較於純粹泥灰牆面，木壁板除能展現居住者的財勢及審美觀外，更具保暖功效，讓室內使用壁爐後提升之溫度不易過快散失。

6-58 馬克斯堡宮殿中房間牆面掛毯裝飾。

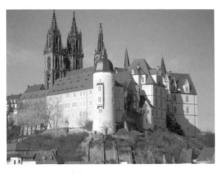

6-59 亞伯烈希特城堡。

6-60　宮殿三樓中空間單位系統
■ 暖爐小間
■ 壁爐大間
■ 連接通道

　而自西元十五世紀起，中世紀城堡逐漸喪失軍事功能並轉型為宮殿建築之際，城堡內部居住的舒適性逐漸成為城堡主人所追求的空間設置標準。自西元 1450 年後，由費拉拉（Ferrara）及烏爾比諾（Urbino）等義大利托斯卡納地區眾多小公國宮殿建築中，更發展出由多種功能房間組成之「內部空間單位系統」（Appartement），成為十六世紀後全歐文藝復興式宮殿建築之標準空間設計模組。基本上，這種空間單位主要由一個擁有暖爐的小房間（Stube）和一個附有壁爐的大房間（Kammer）組成，前者主要作為辦公間或書房使用，而後者則當作臥室。臥室內通常設有小型廁所設備，並只能經由書房對外與樓層內通道或其他空間相連。除大廳及內部銜接通道空間外，整座宮殿樓層就如十五世紀末重新設置的麥森亞伯烈希特城堡一般，遍布著數組不同功能的房間組成之空間單元（6-59、6-60）。另外，在以辦公書房為主的小房間中，亦可用以收藏城堡主人的各類藝術品及圖書；牆壁並以濕壁畫為裝飾，彰顯城堡主人的人文氣質。而類似小房間除可作個人使用外，亦可成為接待密友之處，形成私人專屬空間與城堡主人展現品味及尊榮之處。

　至於十五世紀之後，城堡宮殿的

外觀，隨著文藝復興時期新式建築藝術風格盛行及宮殿建築興起，舊有城堡宮殿向外樓層多飾以上下呈垂直軸線之長方形石窗，面向城堡中庭之側則偏好在宮殿外部設置逐層圍繞中庭的拱頂「迴廊通道」，連通各樓層間的空間系統。以美茵河畔奧芬巴赫（Offenbach）的伊森伯格宮殿（Schloss Isenburg）為例，其內側即由三層涼廊組成（6-61），涼廊外牆並飾有基督教美德人物像及伊森伯格家族祖先盾徽石雕。類似涼廊外牆結合統治者家徽、基督教美德人物、聖經或統治者故事之

壁畫或石雕設計，是文藝復興式迴廊牆面最普遍的裝飾手法，宮殿樓層間則藉由左右兩端旋轉樓梯連通上下。除迴廊通道外，城堡宮殿與內部其他建築體間亦有以興建獨立建體而連接彼此之通道。在薩克森公爵獅子王亨利所屬之當克華德羅德城堡內，就有一座以圓拱石柱系統支撐、橫跨城堡中庭的半木造桁架獨立通道，以連接宮殿主體建築，和家族進行宗教彌撒儀式之用的聖布拉希烏斯教堂（St. Blasius, 1173-1226）。現存通道樣式雖為十九世紀後依文獻研究所重建，惟其密閉

6-61 伊森伯格宮殿內側文藝復興式涼廊及外牆浮雕。

6-62 當克華德羅德統治城堡中，連接宮殿主體和家族所屬聖布拉希烏斯主教堂（右側）間之高架通道。

型外觀亦顯現對統治者及其家族專屬性，不僅提供成員隱蔽及安全，亦能象徵、展現統治者之權威及特殊性。（6-62）

禮拜堂

對生活在中世紀之貴族和平民而言，宗教在生活中扮演極為重要的角色，舉凡出生、受洗、嫁娶或死亡等人生重要階段都要在宗教儀式環境下完成。加以當時基督教學說強調末日審判與天堂救贖，能否重生完全取決於現世的作為。在這樣的影響下，每天定時向上帝念禱、

行善或捐建宗教性建築以榮耀上帝，就成為死後重生的保證。中世紀貴族生活在這種由虔誠宗教觀主宰、影響人類生活行為及思想的時代中，本身又比一般普羅大眾更有行善的能力，因此在城堡中設立禮拜堂成為必然的趨勢，不僅可以就近進行祈禱以滿足其執行宗教儀式的需求，過世後安葬至禮拜堂，更被視為死後獲得救贖的重要條件。故禮拜堂成為中世紀城堡中不可或缺、也是唯一具宗教功能之建築元素。

整體而言，城堡禮拜堂並無任何標準的設計模式，其規模大小完全取決於城堡內可供使用的建築空間及城堡主人的財力。至於外觀上更有所差異，其建築本體可以小到只是一棟位在城堡宮殿中的附屬空間，也可以大到和一座主教教堂同樣大小，或者是位於城堡中庭內的獨立建築物。而依據在城堡中的設置位置，城堡禮拜堂基本上可分為城門禮拜堂、融合在城堡宮殿中的禮拜堂、獨棟式禮拜堂、雙層禮拜堂和城堡外禮拜堂等五種。但不論外型為何，城堡禮拜堂之設立可追溯到西元 768 至 805 年間，由查理

城堡：基督教信仰及寓意的象徵

在西元十到十六世紀，歐洲中世紀城堡興建的黃金時期，也是西方基督教發展史中，影響社會各階層民眾信仰、思想及日常生活模式最為深刻廣泛的時刻。在城堡建築與基督教信仰兩者於同時達到發展顛峰之際，城堡除具有象徵一般世俗統治者政治權威的意象外，更已轉化、融合成為基督教寓意象徵的一部分。由於城堡的歷史可至少追溯至古羅馬帝國建立之前，適逢早期基督教逐漸成形及教義思想逐漸以書寫方式記錄下的時代，故城堡所具備保衛、提供安全並能遠離世俗塵囂的象徵意涵早已融入早期基督教經文中。《舊約聖經》〈詩篇〉第 18 篇及第 144 篇中，就提到「耶和華是我的巖石，我的山寨，我的教主，我的神，我的磐石，我所投靠的。他是我的盾牌，是拯救我的角，是我的高臺。」及「他是我慈愛的主，我的山寨，我的高臺，我的救主，我的盾牌，是我所投靠的。」等描述，而聖經中譯本中，「山寨」一字即指「城堡」。雖然〈詩篇〉中近 150 首讚美詩主要創作於西元前六至三世紀間，文中所指城堡雖不確定是否為羅馬人早期建立之軍營城堡，還是其他形式具防衛功能的建築體，但城堡因其堅固、穩定的特徵，在此進而轉化、比喻為對主堅定信賴及主無畏保護的宗教象徵。

1529 年奧古斯丁教派（Augustinerorden）修士馬丁‧路德（Martin Luther, 1483-1546）更寫下〈上主是我堅固保障〉的詩文，成為新教徒在艱困之刻祝禱、吟誦之內容。雖然全詩是以讚美上帝對信徒的堅實護衛為基調，但開宗明義就明白提到「上帝是我們堅固的城堡，完善的防衛及武器」。路德在此雖將上帝比喻為一種無形的城堡，能為堅定信徒帶來防衛和保障，但由此也明白彰顯中世紀城堡建築對當時神職及世俗民眾的強烈感知，視同一個如上帝般最為堅固、信賴的據點。

6-63 上排：德國阿亨行宮禮拜堂平面及建築橫切面。下排：義大利拉維納聖維他教堂平面及建築橫切面。

曼大帝興建於現德國西部阿亨的行宮禮拜堂。

　　位於阿亨行宮南邊、兩層樓高的禮拜堂，不只是查理曼大帝死後安葬之處，也是後來神聖羅馬帝國國王的加冕教堂。禮拜堂一樓正十六邊形迴廊圍繞著中間八邊形的中庭，作為行宮內僕役、隨從參加禮拜之用；而環繞禮拜堂中庭的八邊形二樓迴廊，則作為查理曼大帝及其眷屬聆聽彌撒之處，至今二樓迴廊西端尚保留當時查理曼大帝所屬

座椅。不過，整座禮拜堂是以兩座教堂為範本所設計的：其一是義大利拉維納（Ravenna）地區，西元526至547年由拜占庭（東羅馬帝國）主教興建的正八邊形聖維他教堂（San Vitale，6-63），另一座則是位在耶路撒冷，傳說中耶穌受難及安葬處的「墓穴教堂」。甚至原來聖維他教堂中的大理石柱也在查理曼號令下拆運至阿亨，融合在行宮禮拜堂二樓拱廊中。將城堡和禮拜堂等宗教性建築結合一起，原因

除了基於城堡領主個人宗教虔誠及彰顯個人權威外，最主要的原因莫過於證明自己身為基督教君主，擁有政權神授的合法及正統性。

自基督教在西元 380 年正式成為羅馬帝國國教後，歷代羅馬帝國國王莫不以基督教君主、耶穌在塵世間的代理者自居。尤其西元 476 年西羅馬帝國滅亡後，位於現在希臘和土耳其等地的東羅馬帝國便成為當時歐洲唯一的基督教國家，不過帝國此時卻因伊斯蘭民族興起、入侵而衰落。因此對西元八世紀於中西歐境內興起的卡洛琳王朝而言，自然希望繼承此一傳統並以復興羅馬帝國為職志。這種將宗教建築融入象徵王權的城堡中，並沿用過去基督教帝國中著名宗教建築的建材或外型於新任統治者的城堡設計中，無異是為了證明其統治權的合法、正統及悠久性。

1. 城門禮拜堂

運用城門樓上空間作為禮拜堂使用，實為西元十二世紀後盛行於歐洲的模式。如同位於德國中部朗河沿岸棕岩城堡內的主城堡一般，多數城門禮拜堂為樓高一層、附屬

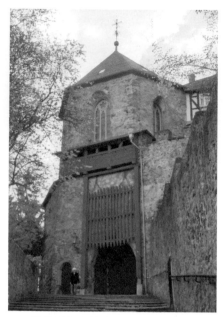

6-64 棕岩城堡中的城門禮拜堂。

於城門上的建築物（6-64），其外觀可由牆面所出現，盛行於中世紀的哥德式尖拱窗、玫瑰花窗或半圓柱狀突出於牆面外、內部作為禮拜堂祭壇區的角樓分辨出。中世紀城堡中，將城門和禮拜堂結合、設置一起的模式主要是基於實際用途考量。主因在於當時部分城堡宮殿就緊鄰城門旁興建，由於城堡貴族私人臥室、起居空間多數均設置在地面層以上，故將禮拜堂建於城門之上，方便城堡貴族藉由設立在宮殿和禮拜堂間的通道隨時就近進行禮拜、祈禱等宗教儀式。而除實用因

素外，將毫無防衛功能的禮拜堂設置於城門這類城堡中最易受攻擊的地點更具宗教象徵意涵。禮拜堂設於城門上，除希望因此藉由神祇的力量增加城門防禦能力外，在《新約聖經・提摩太後書》第二節更提到，所謂「基督之忠勇戰士」之概念，用以堅定及捍衛基督信仰。對眾多由騎士晉升為貴族的侯爵而言，自然藉此產生將自己視為基督戰士的心理投射。城門上的禮拜堂不僅象徵其捍衛基督信仰的決心，也向來犯敵人展現自己為真正基督教正義之師的意念⑳。

2. 融合在城堡宮殿中的禮拜堂

由於城堡所在位置地勢不一或空間狹小等天然環境條件限制下，絕大多數中世紀城堡禮拜堂都是利用城堡宮殿內部現有空間，或採取緊連宮殿建築的方式設計興建，進而與宮殿本體融合為一。不過這些融合於城堡宮殿中的禮拜堂，其規模和樣式各有不同，差異性極大，例如西元 1288 年黑森大公於馬堡宮殿中增建的禮拜堂，就猶如一座挑高的哥德式教堂和城堡宮殿相連，成為整體ㄇ字形宮殿中，南側翼廊

一部分（6-65）。禮拜堂上突出之鐘塔及牆面上狹長高聳的哥德式尖拱窗，也為整座城堡添加不一樣的建築元素。至於其他規模較小之城堡，在缺乏足夠建地使用下，只能利用既有宮殿中之空間設計作為禮拜間使用。在前述位於萊茵河畔波帕爾德的特里爾主教城堡中，為克服此一問題，禮拜堂與宮殿更同時設置於城堡內防衛主塔中的不同樓層。實際上，融合在宮殿建築中的禮拜堂，在外觀上並不易察覺，多數如同位於城門上的禮拜堂設計一般，只能從突出於宮殿外牆上作為禮拜堂祭壇區使用的半圓形或方形

6-65 馬堡宮殿南側翼廊中的禮拜堂及其哥德式尖拱窗。

145

角樓、牆面上哥德式尖拱窗或玫瑰花窗，突顯和其他宮殿區域的不同（6-66）。英國倫敦塔內四方形的白塔（White Tower）中，整棟樓塔宮殿建築南側翼廊內部，即容納了一座十一世紀末興建、由當時甚為流行的羅馬式石柱拱廊所環繞的聖約翰禮拜堂（St. John's Chapel，6-67）。在這座雙層禮拜堂中，其東側半圓形祭壇區牆面即突出於正方形平面的宮殿樓塔東南端，干擾原應有正方形的城堡樓塔設計（6-68）。而法國亞爾薩斯境內，大約西元 1200 年初興建的藍茲伯格城堡（Burg Landsberg）宮殿外牆上，前述禮拜堂外牆上應有的各類裝飾

特徵更極盡簡化，僅留下突出的半圓形角樓及其十字形採光窗戶（6-69），暗示內部宗教性空間的存在。

3. 獨棟式禮拜堂

相較於城門禮拜堂及與宮殿建築本體相連的禮拜堂，興建於核心城堡中庭內的獨棟式禮拜堂實屬少見。而採用這種獨立設計、興建之概念主要源自帝王行宮內禮拜堂或受中世紀教堂建築影響。依外觀區分，獨棟式禮拜堂原則上如教堂建築般可分為長方形單廊或多廊式及正多邊形幾何式兩種。位於萊茵河谷左岸旬恩堡的狹長、不規則狀中庭內，就有一座極為簡易之長方形單廊式禮拜堂，教堂牆面上除了狹長哥德式尖拱窗及等距間隔突出之扶壁外，幾近極簡，毫無任何裝飾的泥灰外牆和城堡中其他建築空間沒有明顯的外觀區別（6-70）。

不過，多數獨棟式禮拜堂都是採正多邊形幾何狀平面興建——尤其是西元十二至十三世紀間興建之城堡禮拜堂，諸如萊因河支流摩賽爾

6-69 突出於藍茲伯格城堡宮殿外牆上的禮拜堂角樓（內部為祭壇區）外觀。

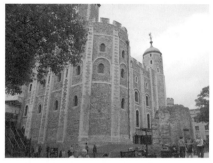

6-68 倫敦塔中，十一世紀末興建之城堡塔樓——白塔，及其東南角聖約翰禮拜堂中突出之半圓形祭壇外觀。

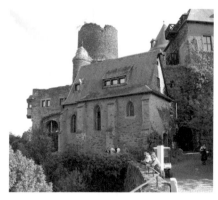

6-66 萊茵河岸上朗石城堡內禮拜堂正門及其上哥德式尖拱窗、玫瑰花窗及鐘塔。

6-67 倫敦白塔中，由粗重羅馬式石柱拱廊環繞之聖約翰禮拜堂內部，及東側半圓形祭壇區。

6-70 旬恩堡中哥德式獨棟禮拜堂。

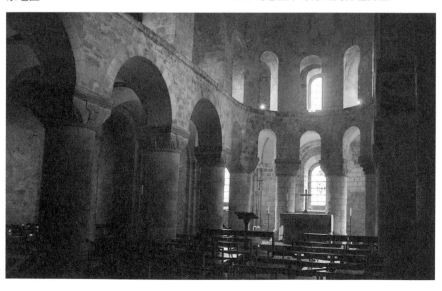

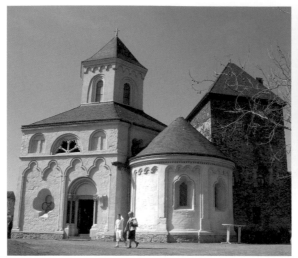

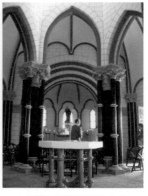

6-72 馬蒂亞斯禮拜堂內部。

6-71 科本上堡中的馬蒂亞斯
禮拜堂。

河北岸科本上堡中的馬蒂亞斯禮拜堂（Matthiaskapelle），即為這類型禮拜堂中經典範例（6-71）。這座西元1220年至1230年間由當地伊森伯格－科本騎士伯爵家族興建，並以阿亨行宮禮拜堂為範本的建築物，係由一座直徑達十一公尺寬的正八邊形禮拜廳及半圓形祭壇區所組成，祭壇區中並恭奉著伯爵家族於十三世紀初，第五次十字軍東征期間所取得之基督教聖徒馬蒂亞斯的頭骨遺骸。由於這座禮拜堂的興建目的是為了存放聖人遺骸，而非僅作為伯爵家族個人祈禱使用，故禮拜堂的外牆及室內遍布著極盡華麗之裝飾。多邊形外牆上，每個側邊都展現十三世紀初流行於萊茵河下游地區的花形扇窗，及哥德式早期三葉幸運草式圓拱；禮拜廳內部六邊形尖拱頂更被數個由一根主圓柱和四根細圓柱所組成、擁有花球狀柱頭的圓柱群支撐（6-72），可見獨棟式禮拜堂造型的豐富。

獨棟式禮拜堂興建所需的建地面積通常較為廣大、完整，其設置與否，首要端視城堡本身是否有足夠空間得以興建，又不致使城堡中庭在禮拜堂興建後更顯狹小、侷限，故這種禮拜堂多出現於核心城堡內面積較廣闊之平地型或頂峰型城堡中。此外，獨棟式禮拜堂之興建多有其政治性象徵意涵或成為宗教性朝聖目的之構想，故其外觀多為宏偉、裝飾細緻，甚至較城堡宮殿建

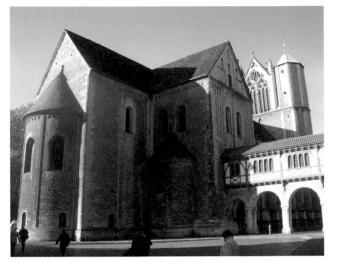

6-73 薩克森公爵獅子王亨利，於十三世紀中捐建之聖布拉希烏斯教堂，右側為連通公爵宮殿之密閉式涼廊通道。

6-74 英格海姆行宮內，西元十世紀興建之單廊教堂。

築主體更為高聳、宏偉、引人矚目。從這些建築宏偉的外觀特色也意謂城堡主人擁有雄厚財力以進行設計施工，故獨棟式禮拜堂建築多數出現於帝王行宮、主教城堡或區域公爵城堡中。例如獅子王亨利在其所屬布朗什維克宮殿城堡旁所捐建之聖布拉希烏斯教堂，其主體就比公爵本身宮殿建築更為寬敞高大，以作為公爵夫婦過世後之陵寢及宮廷內世俗、宗教人員進行日常禮拜、彌撒之用（6-73）㉑。

　　基於獨棟禮拜堂內部空間較為寬敞之特色，更可同時成為城堡中管理、僕役、衛戍人員等貴族之外其餘成員同時進行禮拜儀式之處，進而轉化成可賦予彌撒、賜福等儀式

權利之教區教堂使用，發揮城堡禮拜堂、教堂多元使用最大功能。諸如位於英格海姆帝王行宮內，西元十世紀後興建的大廳式單廊教堂，即擁有類似多重使用功能，雖然整體行宮於十三世紀末後即逐漸喪失其功能並成為現成採石場使用，而原有獨棟式教堂卻因此得以維持其教區教堂使用功能而完整保留，局部整建迄今（6-74）。

4. 雙層禮拜堂

盛行於西元十一至十三世紀間的雙層禮拜堂，可視為帝王專屬城堡中的建築形式，尤其在當時神聖羅馬帝國史陶芬王朝時期興建的帝王行宮、帝國城堡或大型區域公爵城堡中，更不乏這類禮拜堂之規劃。除紐倫堡帝國城堡中的禮拜堂、德國中部哥斯拉行宮內的烏爾里希禮拜堂等建築係採用與行宮宮殿相連的方式設計外，多數雙層禮拜堂都是以獨棟形式興建於城堡中庭內。

雙層禮拜堂是一種兼具社會階層性及集合性用途之宗教建築物，內部空間通常如阿亨行宮禮拜堂一般，樓高兩層。其中地面層供城堡中僕役、隨從參加彌撒使用，二樓則為帝王貴族進行祈禱、聆聽彌撒的私人專屬區域。上下樓層空間則藉由挑高空井相連，方便禮拜進行時位於不同樓層的參與者都能同時聆聽彌撒及參加宗教儀式（6-75）。雙層禮拜堂建築外型大致可分為兩種，其一是以查理曼大帝時期興建的阿亨及寧姆維根行宮（Pfalz Nimwegen）禮拜堂為範本的八邊形外觀，諸如前述烏爾里希禮拜堂，及位於亞爾薩斯、現已摧毀的哈根瑙行宮（Pfalz Hagenau）禮拜堂。不過多數雙層禮拜堂亦如紐倫堡帝王城堡內的規劃一般是座正方形建築（6-76），禮拜堂中每個樓層均以

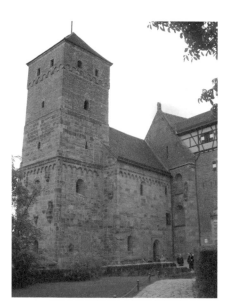

6-76 紐倫堡中雙層禮拜堂（中）及前方防衛鐘塔。

6-75 阿亨行宮禮拜堂內部正八邊形挑高空井及樓上帝王參與宗教儀式之欄杆迴廊。

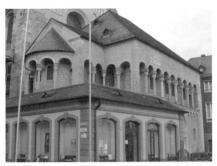

6-77 美茵茲主教堂北側相連之哥塔雙層禮拜堂（及其東側突出祭壇區）。

三乘三方式區隔成九個圓拱頂跨距組成，正中央拱頂則被四根細長圓柱支撐，唯有一樓正中央拱頂區則以空井貫穿方式連通。這種正方形輪廓平面內劃分為九個拱頂空間的樣式，實源自十一世紀萊茵河地區主教教堂中所附屬之雙層禮拜堂，諸如位於美茵茲主教堂北側的哥塔禮拜堂（Gotthardkapelle，6-77）等。另外，由於雙層禮拜堂多位於帝王專屬城堡中，故內部圓柱上通常雕滿各種不同古典柱頭花式或寓言神獸，藉此彰顯帝王建築的氣派。

除正方形和八邊形雙層禮拜堂外，另有部分城堡中的禮拜堂是以傳統長方形、單廊道或多廊道教堂形式而設計之雙層建築。這類雙層禮拜堂並非如中世紀早期，為區分出城堡統治者和其僕役間不同社會階級之專屬使用空間而出現；大致而言，則是基於穩固哥德式建築本身高聳、層級式結構設計所肇生。西元 1484 至 1503 年間，由馬格德堡大主教恩斯特二世（Erzbischof Ernst II von Sachsen, 1464-1513）於薩勒河畔哈勒（Halle an der Saale）的主教宮殿城堡莫瑞茲城堡（Moritzburg）中興建之瑪利亞・瑪格達蓮娜禮拜堂（Maria-Magdalenen-Kapelle），就是一座晚期哥德式單廊道禮拜堂（6-78、6-79）。禮拜堂中祭壇區及二樓左右側邊，均為狹窄的迴廊通道所包夾、環繞，這種設計除了增加室內使用空間外，更重要是藉由二樓的迴廊連接室內兩側圓柱及後方外牆，穩固室內約十五公尺高的禮拜堂主體重力，並加強兩側圓柱承載上方，哥德式晚期厚重「網狀石拱頂」的支撐力。

5. 城堡外禮拜堂

對領土範圍狹小或統領丘陵、山谷等地勢崎嶇、狹隘之處的地方性伯爵和騎士家族而言，由於城堡腹地有限，去除宮殿、城塔及其他重要經濟用途建築用地後，實在缺乏

6-78 莫瑞茲城堡中的瑪利亞‧瑪格達蓮娜禮拜堂之雙層結構設計及二樓迴廊。

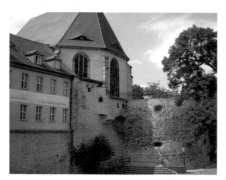

6-79 莫瑞茲城堡東側的瑪利亞‧瑪格達蓮娜禮拜堂（左）及其十六世紀新式前方圓形砲塔（右）。

6-81 位於伊達－歐柏斯坦之巖山教堂及其岩壁上方柏森斯坦城堡。

6-80 愛普斯坦城堡（左上）及其下方山谷教堂。

足夠空間在內部興建寬敞並能彰顯其財勢和統治權威之專屬禮拜堂。因此將禮拜堂設置在城堡外，或捐建成為統治所在地教區教堂的共用方式，就成為絕佳選擇。

西元十五世紀初，德國陶努斯山區的愛普斯坦伯爵家族（Herren von Eppstein），便在家族城堡下方山谷中設置一座晚期哥德式山谷教堂（Talkirche，6-80），教堂除了作為伯爵家族進行禮拜及過世後安葬家族中先人的陵寢教堂外，更成為城堡所在地愛普斯坦內市民平時行宗教禮拜儀式之聚會所。在類似統治者與百姓階層共用的教堂空間中，內部均設有不同出入口，以確保統治者隱私及人身安全，並展顯崇高、與眾不同之社會地位。

而德國西南部納爾河中游小鎮伊達－歐柏斯坦（Idar-Oberstein）的巖山教堂（Felsenkirche），亦屬設置於城堡外的宗教空間設計，該座教堂為西元 1482 至 1484 年間由治理當地的道恩－歐柏斯坦（Daun-Oberstein）騎士家族中的魏里希四世（Wyrich IV, c.1415-1501）緊依當地北側垂直峭壁下方出資捐建㉒，教堂內部空間不僅一半為利用天然

岩壁凹穴興建而成，南側壁體則以當時盛行之哥德式尖拱窗樣式設計。岩壁上方百餘公尺處則矗立著騎士家族於十二世紀末所興建的柏森斯坦城堡（Burg Bosselstein），形成當地特殊地標（6-81、6-82）。由於該座城堡屬狹長的山岬型城堡，除城堡宮殿及位處山岬頂端的防衛主塔外，實無多餘空間再設置禮拜堂，只能將具宗教功能的建築設置於核心城堡外，如此也可避免原本面積就已狹小的城堡因防禦功能較低的宗教性建築設置，弱化整體防衛能力。

6-82 巖山教堂內部緊靠天然崖壁設置之祭壇及上方管風琴。

第 七 章

城堡的建築元素：
主城堡之二
（城塔、其他生活空間）

聳立於城堡主體或城牆之上的城塔，向來
為中世紀城堡內最受矚目的建築單元。城
塔外觀雖各有不同，但依其外型及功能，
大體可分為四類：城堡主塔、塔樓、迴旋
樓梯塔，及大多與城牆防衛系統相結合的
角塔。

除各類軍事防衛、居住、宗教用途建築外，
主城堡內尚包含其他各種簡易、毫無裝飾
之經濟性建築物或設施，以維持城堡內日
常生活所需並增加生存便利性。

7-1 棕岩城堡內，由新防衛主塔（左）、角塔（中）及小型城牆砲塔（右）構成之城塔群組。

7-2 寧靜山城堡中，城牆上端防衛主塔入口及連通城牆走道間的木棧橋（復原）。

城塔

聳立於城堡主體或城牆之上的城塔，向來為中世紀城堡內最受矚目的建築單元。城塔外觀雖各有不同，但依其外型及功能，大體可分為四類：城堡主塔、塔樓、迴旋樓梯塔，及大多與城牆防衛系統相結合的角塔。由於城堡中通常包含數個城塔設置，藉由這些形狀與功能各異但又彼此結合一起的城塔建築群組，更使中世紀城堡給予後世浪漫、發人嚮往之印象（7-1）。

1. 城堡主塔（防衛主塔）

不論城堡規模大小及所在位置，高大、聳立的城堡主塔向來是探索城堡建築時映入眼簾的首要印象。城堡主塔是西元十一世紀後才逐漸

成為城堡中必要的建築元素，塔身不僅較城堡中所有建築體或其餘城塔更為高聳，多數並設置在最易遭受攻擊之側。其主要功能在於平時作為瞭望守衛、戰時防禦，甚至成為城堡被突破後，城堡主人最後避難之處。基於其防衛為首的功能，主塔入口泰半設置在一樓以上或城牆上防衛走道的高度，藉由可隨時破壞、丟棄之木梯、棧橋或繩索對外聯繫（7-2）。實際上，十一世紀前的城堡已具有類似功能之主塔，惟當時城塔主要以木材或土堆夯實興建而成，保存不易，故多數這時期的主塔現僅能從田野考古上發現的寬厚牆體地基證明其存在。

城堡主塔是一座高大、牆身深厚的建築，其平均高度在二十到三十

公尺之間，城塔直徑或寬度多為十公尺，牆身厚度則達二至三公尺。此外，為承受主塔基座上方厚重的牆身重量，故塔基寬度又約略大於主塔本身。在外觀上，城堡主塔頂端多為由城垛牆或突出之防衛走道形成的瞭望平台，及其他不同樣式的角樓所組成。至於內部多為三至五層樓高，由石造拱頂或木結構橫樑上下間隔而成狹小空間，靠著寬厚牆身中開鑿之窄小迴旋樓梯上下通連。防衛主塔並無居住功能，為因應輪流守衛人員之需，主塔上方樓層空間多會作為衛戍者暫時休息處間，內部並附有小型壁爐等設施。整座主塔除上端可利用空間外，其餘城塔中樓層幾乎毫無採光，而成為幽暗的空間。

除衛戍、儲藏甚至作為監獄等實際功能外，防衛主塔並具有展現城堡家族統治權威、政權正統性、合法性等的政治象徵功能。由於主塔外觀多為高大、厚重，並突出所有城堡及其所在聚落中所有建築體之上，故長久以來形塑出當地民眾對城堡貴族權位高上、牢不可破之印象，這也是為何在統治者的家族徽章、印信甚至流通貨幣上，時常可

以見到城堡主塔的圖案之因。而隨著軍事科技發展及城堡居住者對居住品質要求的提升，當諸多城堡中舊有防衛建築或宮殿不斷被拆除、重建或改建之刻，城堡主塔正因其具有政治象徵性功能，不僅未被拆除，反而不斷增高。例如溫普芬行宮東側防衛主塔——紅塔（Roter Turm），就在十四世紀先後兩次增建，並可由外牆上顯現三段不同建築石材及顏色證明（7-3）。

此外，許多中世紀城堡家族因無男性後代子嗣繼承而斷絕，但每當新的繼承者在取得過往家族城堡

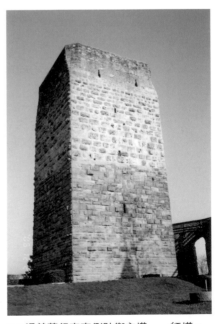

7-3 溫普芬行宮東側防衛主塔——紅塔。

城塔：迫害與酷刑的舞台

　　城塔因其堅固及密閉性的構造，在中世紀晚期逐漸喪失原有軍事防禦功能後，內部空間也因其嚴密特質，逐漸改為監獄或地牢使用，以囚禁罪犯、政敵或傳說中的女巫等。因此部分城塔亦逐漸擁有「巫婆塔」、「竊賊塔」、「飢餓塔」、「罪惡塔」或「監獄塔」等類似稱呼。諸如馬堡宮殿中的圓形砲塔或伊德斯坦城堡中的主塔，均冠有巫婆塔的別稱。而十四世紀中興建的米歇爾城城堡（Burg Michelstadt）旁亦緊鄰設置一座名為竊賊塔的防禦城塔（7-4）。不過在實際作為監獄使用功能上，將罪犯關入城堡城塔中，也等於將犯人置入與城堡貴族所處相同的生活空間，反而增加統治者生命安危。故實際上多數罪犯並非關在城堡的城塔中或建築的地下室內，而是禁錮於城堡外、中世紀城市城牆上的城塔空間中，例如梅明恩（Memmingen）、綠堡（Grünberg）等城牆上均有名為巫婆塔的設置（7-5、7-6）。而真正被直接囚禁於城堡城塔者，多數為具有重要身分之貴族或政敵，藉此作為政治談判籌碼或贖金取得來源。中世紀時期最知名案例即為英王獅心理查於 1193 年在第三次十字軍東征結束北返期間，為其政敵──神聖羅馬帝國皇帝海恩里希六世──俘虜囚禁於三巖帝王城堡中，一年後才因支付贖金獲釋。

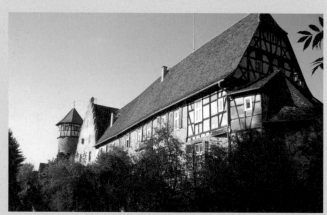

7-4 緊鄰米歇爾城城堡
興建之竊賊塔（左）。

　　雖然部分中世紀城塔曾作為監獄使用，甚至於西元十五世紀後成為歐洲獵巫時期囚禁女巫之處，但這些城塔內部的實際功能、設置樣貌為何，多半已無法考究，增添其神祕感。尤其位於主塔地面層下方、僅靠地下室拱頂上端圓孔對外聯繫的陰暗狹小空間，在過去一直被視為中世紀關藏人犯的地牢，甚至將連接上下的圓孔稱之為「驚恐洞」。這類空間在文獻中雖無法考證真實性，但自十九世紀隨著浪漫主義興起，對城塔這類城堡中神祕地點傳說、穿鑿附會想像興起，因此轉化為慘無人道、實施酷刑的迫害地點。而上述如巫婆塔、竊賊塔或飢餓塔等名稱，多半也是這時在後人的想像下添增，至於現今冠有巫婆塔稱呼的城塔是否實際曾作為監禁被懷疑為女巫的中世紀婦女之處，則尚需研究確認。

7-5 梅明恩中世紀城牆防衛系統中之巫婆塔。

7-6 綠堡中世紀城牆防衛系統中之巫婆塔。

後，往往會刻意將舊有城堡主塔完整保存並融入新的城堡建築中，其目的莫過於藉著保留原有城堡主塔，展現新任城堡家族在當地統治權一脈相承的正統性。十七世紀初，美茵茲主教下令重建阿夏芬堡宮殿時，即刻意保存當地原有中世紀城堡主塔，並融合於新式文藝復興宮殿建築中（7-7），其目的即在展現主教於當地長久統治之歷史正統性。因此，多數城堡主塔均成為現存遺留之中世紀城堡建築中，年代最為悠久的建築物——尤其主塔基座部分。

防衛主塔多數均設置在城堡中最易遭逢攻擊之側的城牆後方，而部分主塔則採取如城塔般和城牆或盾牆相連的方式興建。位於德國西林山區賽恩堡內的主塔不只和城牆融為一體，更以菱形設置方式將主塔一角突出於城牆外，以增加城牆防禦力，避免敵人對牆基進行破壞（7-8）。相對平地型和山頂型城堡而言，由於各邊遭受攻擊的危險程度相同，故主塔多設置於城堡中央。至於敏岑堡和溫普芬行宮則是在城堡內設立兩座主塔，用以分別捍衛城堡東西兩端。

大致而言，主塔外型多以方形或圓形為主，而其中西元十一、十二

7-7 融合於阿夏芬堡文藝復興式新宮殿城堡中的舊有中世紀城堡主塔。

7-8 賽恩堡城牆式城門及左側防衛主塔。

7-9 石山城堡的八邊形防衛主塔。

7-10 榮譽岩城堡東側盾牆及其兩側包夾式城塔。

世紀時期，主塔多以正方形為主；十三世紀後興建的主塔則偏好圓柱形，如此演變也反映當時城堡防衛觀念的改變，認為無死角的圓塔在防禦時較方塔更為卓越。除這兩種形狀外，更有例如位於萊茵河谷水面上，普法茲伯爵岩稅堡中的五邊形防衛主塔，或德國內卡河流域，石山城堡（Burg Steinsberg）內的正八邊形主塔（7-9）等少數幾何狀主塔外觀。而在所有主塔外型設計中最為特殊者，應屬連接盾牆或短高牆左右兩端的雙塔式主塔，矗立於萊茵河谷山坡上的榮譽岩城堡即為典型案例（7-10）。

造型變化多元的塔頂設計是城堡主塔中最受矚目之建築構成元素。除西元十四世紀前毫無裝飾或單純、無屋頂結構的露天塔頂平台

外，後來的主塔頂端幾乎均設計有「幾何狀」木結構屋頂。而這類屋頂樣式通常取決於主塔外形：圓形主塔多具有圓錐形或趨近圓形之正多邊形錐狀屋頂（7-11）；方形主塔則以搭配金字塔形、四邊坡形及

161

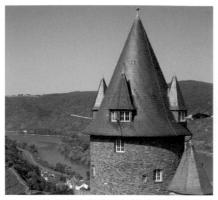

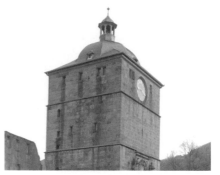

7-11 圓形主塔多具有圓錐形或趨近圓形之正多邊形錐狀屋頂。

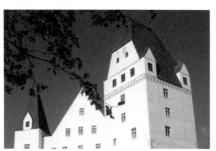

7-12 方形主塔以搭配金字塔形、四邊坡形及人字形屋頂為主要設計。

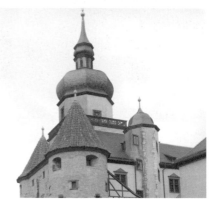

7-13、7-14 洋蔥狀或 S 形弧線狀屋頂，多屬十七世紀後重建之巴洛克式屋頂。

人字形屋頂為主要塔頂收尾設計方式（7-12）。另外，現今部分中世紀城塔上所見，由洋蔥狀或 S 形弧線狀屋頂及頂端圓柱形、透空狀採光塔（Laterne）所組成之屋頂類型，則多屬十七世紀後重建之巴洛克式屋頂（7-13、7-14）。不過除上述單純幾何式主塔屋頂設計外，主塔上端塔頂整體外型還可分為寬頂窄身式、角塔式、雙截桶頂式、石錐頂式等四種。

· 寬頂窄身式主塔

意指主塔細長塔身上端撐托著比塔座更為寬大、突出之塔頂建築，以賦予塔頂更為寬敞的空間供衛戍人員使用。這種頭重腳輕、違反建築力學的外貌也給予城堡崇高威嚴之感。以紐倫堡帝國城堡主塔為例，十六世紀後改建的辛威塔（Sinwellturm）塔頂即具有逐漸向外突出之頂座，承擔上方雙層瞭望台及防衛走道（7-15）。而美茵

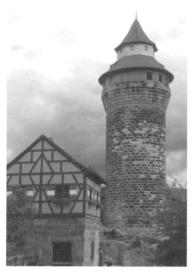

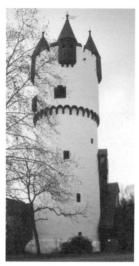

7-15 紐倫堡帝王城堡中防衛主塔——辛威塔。

7-16 史坦海姆城堡主塔及其四座突出之石造角塔。

7-17 迪茲宮殿城堡中的角塔式防衛主塔。

茲主教所屬之史坦海姆城堡（Burg Steinheim）主塔也有相似頭重腳輕之外觀設計（7-16）。塔頂不只被四個向外突出之角塔圍繞，並以完全石造圓錐頭為頂。上下兩層趨近一比一的樓層，更由環繞塔身的羅馬式連續圓拱形壁飾彼此區隔。

• 角塔式主塔

則是於塔頂四周設置向外突出、懸空之角塔，作為防禦及瞭望之用。這些盛行於十四世紀後，通常僅容一人藏身的角塔各自擁有尖錐形屋頂，和主塔本身高大屋頂搭配下，為中世紀城堡帶來壯麗的屋頂群組景觀及對城堡主人富裕奢華的想像。而角塔中的地板上，通常都會

預留防衛投擲孔，但實際上這些洞孔並無太多功效，只能藉此彰顯城堡安全性及牢不可破之印象。德國朗河中游的迪茲宮殿內即矗立一座屬於基本樣式之角塔式主塔，惟其四個六邊形角塔並未完全突出於牆外，而是座落於方形主塔四個塔角上，並與主塔塔頂鋪設相同的片岩鋪面（7-17）。而前述位於阿夏芬堡宮殿內的方形舊城堡主塔，在改

建為文藝復興樣式城塔之前，原有略微突出於主塔牆身四個角落的八邊形角塔，就各冠以八角錐形屋頂收尾，與高聳的四邊坡主屋頂形成多元設計外觀，而現有的角塔則為十九世紀後復原之樣式。除方形主塔外，角塔式主塔也出現在圓形主塔上，位於黑森邦北部新城中，棘山宮殿城堡的圓形容克－漢森主塔（Junker-Hansen-Turm）就有著四座圓形半木造角塔。這座主塔興建於西元1480年，基座為石塊，塔身以木結構卡榫而成，是中歐現存最古老之木結構城堡主塔（7-18）。而萊茵河畔史塔列克城堡中的圓形主塔則如同迪茲宮殿城堡中的方形主塔般，將四個角塔完全圍繞、設置在圓錐狀主塔屋頂四周，形成角塔和主塔屋頂共同架構在單一木結構屋頂上的樣式，兩者塔頂並同樣以當地盛產之深灰色片岩鋪面。

• 雙截桶頂式主塔

是西元十四世紀後盛行於萊茵河河谷、陶努斯山及黑森邦南部之區域性城堡主塔及城市防衛系統設計形式。主塔本身是由兩截不同直徑之圓柱形塔身，以下粗上窄方式相疊興建而成，位於陶努斯山區伊德斯坦城堡中的主塔

7-18 棘山宮殿城堡中木結構營造之角塔式防衛主塔。

7-19 伊德斯坦城堡中桶頂式防衛主塔──巫婆塔。

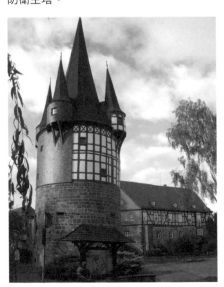

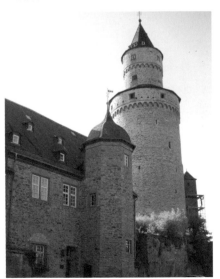

（巫婆塔），就是座基本樣式的桶頂式主塔（7-19）。至於寧靜山城堡中高達五十四公尺的亞道夫塔（Adolfsturm，7-20），應屬所有桶頂式主塔中最為壯麗的設計範例。西元 1347 年拿騷伯爵亞道夫（Graf Adolf von Nassau, 1307-70）在與其統治地相鄰之寧靜山城堡伯爵（Friedberger Burgmannen）間的領土爭奪中被擄，經償付大批贖金後才獲釋，而城堡伯爵利用這筆贖金所興建的亞道夫塔，除了擁有兩層圓柱造型外，塔身上更結合四個完全石造懸空的角塔，就連角塔和主塔上圓錐形屋頂也全由石塊堆砌

而成，而作為防衛平台使用的圓柱塔頂周遭更環繞著城垛及射擊孔。

除桶頂式主塔外，在同一區域亦存在少數由上下兩截不同矩形截面形成之雙截式主塔，惟其現存代表建築數量不多，僅能視為桶頂式主塔的子類型。同樣位於陶努斯山區皇冠堡（Burg Kronberg）中，西元 1500 年左右興建的防衛主塔就屬於這種形式（7-21）。另外，萊茵河左岸馬克斯堡的主塔更為現存中世紀桶頂式主塔中，唯一以方形塔身結合圓形塔頂的樣式（7-22），這種上圓下方的混合主塔外型，更啟發十九世紀新天鵝堡及近代迪士尼

7-20 寧靜山城堡中防衛主塔及塔上四面突出之角塔。

7-21 皇冠堡內部矩形截面之雙截式防衛主塔。

7-22 馬克斯堡的主塔以方形塔身結合圓形塔頂。

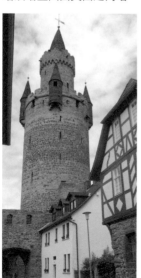

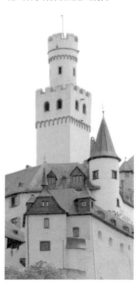

樂園城堡中主塔的設計。同時，這也顯現出該類雙截式主塔的外型多元，在中世紀時期的萊茵河河谷左岸及黑森地區，頗為盛行。

• 石錐頂式

　　和桶頂式主塔一樣都屬於區域性城堡主塔設計形式，而這種樣式主要分布於西元 1050 年後，現今德國東部薩勒河（Saale）和艾斯特河（Elster）流域間的中世紀城堡。惟其樣式和雙截桶頂式主塔相比顯得較為單一，只是在圓形或方形主塔塔頂上又設立一個

完全石砌而成的圓形或正多邊形尖錐塔頂。由麥森邊境伯爵家族（Markgrafen von Meissen）於十二世紀在薩勒河畔興建的薩雷克城堡（Burg Saaleck）和瑙姆堡主教（Bischof von Naumburg）緊鄰興建之魯德斯堡城堡（Burg Rudelsburg，7-23）中，就分別在其圓形和方形主塔上端砌著尖錐狀石造塔頂。石錐頂狀塔頂在城塔設計中雖不常見，其造型主要應源自中世紀盛期哥德式教堂中，完全石造之教堂尖塔外型。但這類看似厚重的石錐形塔頂，於十五世紀後期卻逐漸為中

7-23 魯德斯城堡內石錐頂式主塔。

7-24 黑森邦中部塞利恩城，現存中世紀城牆系統內的防衛城塔，及其上多邊形磚造角錐塔頂。

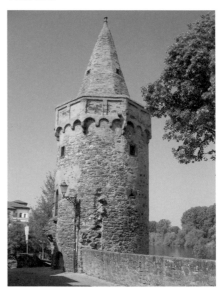

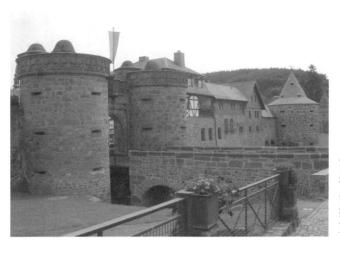

7-25 布丁根中世紀城牆防城塔上圓錐狀尖頂（右），及耶路撒冷城門雙塔上圓盾頂形錐塔（左）。

世紀末期新興城市防禦系統所採用（7-24）。其中尤以位於維特饒谷地東南側布丁根城牆防禦系統最為饒富特色。自十四世紀初，布丁根市鎮就成為伊森伯格伯爵家族統治地，1490 至 1503 年間，伯爵路德維希二世（Ludwig II von Ysenburg, 1461-1511）為重新規劃、掌控沿布丁根宮殿城堡西側逐漸發展出同名市鎮，遂興建幾近矩形平面之城牆防衛系統。整座由巨型紅色砂岩興建完工之城牆，包含十五座新式低矮圓形砲塔，以及一座雙塔式城門——耶路撒冷門；所有塔頂上均設置了厚重、高聳之圓錐狀塔頂，而城門雙塔塔頂上更設置了造型奇特、略微低矮之圓盾頂形錐塔面（7-25）。

2. 樓塔

樓塔係外觀形似城堡主塔，但卻結合主塔防禦功能及城堡宮殿居住功能於一身的建築單元，也是中世紀初期至西元十三世紀之前，城堡中居住及防禦功能建築物尚未分離設置之際，普遍盛行於歐洲城堡中的混合型功能建築。由於樓塔和城堡主塔一般多數具有三至五層樓高的圓柱或長方柱體外型，通常亦為城堡中最高之建築物，並肩負主塔防衛功能，因此外觀上很難與一般主塔明顯區別。惟兩者間的明顯差異在於：樓塔以居住功能為主，塔中每個樓層內都設有壁爐，使長年居住者有穩定取暖之源，而主塔只有在最頂端樓層內附有壁爐，供守衛人員使用。另外，為提升內部寬

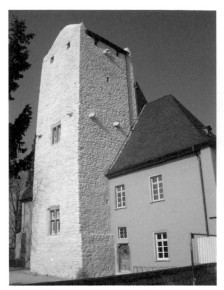

7-26 溫代克城堡內白色樓塔。

7-27 艾爾特維爾主教城堡中角塔式樓塔及下方城堡花園。

敞居住性，因此樓塔壁身多較主塔薄，樓層間均開有窗戶增加內部採光；反觀主塔外牆除入口外，幾乎沒有設置窗戶。至於塔樓內部空間使用、規劃和一般城堡宮殿類似，除配有大廳、臥室、禮拜堂，甚至廚房等空間，牆上亦佈滿各式裝飾壁畫。

樓塔屬於中世紀貴族最為原始的居住建築空間形式之一，雖然現存最早的城堡樓塔遺址只能追溯至十一世紀初，但諸多九至十二世紀間的城堡或貴族在城市中的住所都是以樓塔形式興建。對眾多低階層貴族而言，這時期的城堡多是一座由土牆或壕溝所包圍、建立在人造土丘上的樓塔所組成，所有不同使用功能的空間都聚集在這三至五層樓的建築中。萊茵河畔海德斯海姆（Heidesheim）小鎮內十二世紀興建的溫代克城堡（Burg Windeck），就完整保存了這種早期的樓塔形式（7-26）。而樓塔亦屬平地形城堡中常見的建築樣式，諸多十三世紀後在萊茵河畔興建的主教城堡都保存這種建築或相似的外觀設計。美茵茲主教所屬艾爾特維爾城堡中（7-27），四方形樓塔不僅有四個角塔懸空在高塔四端，整個頂層部分更藉由環繞樓塔四周的圓拱帶撐

7-28 波帕爾德主教城堡中角塔式樓塔。

7-29 法國吉梭城堡中厚重樓塔。

托，並略微突出塔身之外。類似樓塔結合角塔的形式也同樣出現在萊茵河畔安德納赫（Andernach）、波帕爾德（Boppard，7-28）主教城堡及馬克斯堡中。另外，在十六世紀城堡宮殿化過程中，許多於中世紀初期興建的城堡樓塔，基於其悠久歷史及政治上象徵之正統性意涵，而被刻意保留，融合到新建城堡中，成為文藝復興式城堡宮殿中的一部分。

城堡樓塔這種建築類型雖然遍及歐洲地區，但其外型、名稱卻因地而異，尤其十一至十二世紀出現於法國西北部及英格蘭地區的樓塔，在法國稱為 Donjon，英國則稱之 Keep，其所指均為中世紀初期人工土基座城堡上的居住空間。和中歐地區以正方形平面為主的樓塔相比，前述地區多半呈現長方形或多邊形樣式，內部空間不僅更為寬敞，壁身也更為厚重——因其多半位於當時英、法兩國長期爭奪的諾曼第、布列塔尼及英格蘭南部等地區。雖英、法兩國中世紀樓塔實際上也以居住功能為主，但樓塔四端多半又增建圓形或方形角塔，並藉由一道高聳石造城牆環繞，形塑出比中歐傳統窄身樓塔樣式更強調防禦機能的外觀，使其看似更像城堡主塔。諸如十一世紀末興建於諾曼第地區的吉梭堡（Château de Gisors，7-29）或同時期於倫敦塔中設置的白塔，均屬早期英、法兩地特有的樓塔式樣。

3. 迴旋樓梯塔

西元十四世紀之前，不論城塔或宮殿，其內部樓層的上下連通，主要都是藉由隱密在建築物中的四

7-32 布洛瓦宮殿中迴旋梯塔。

7-33 德國麥森亞伯列希特城堡中庭內的迴旋樓梯塔。

7-30 敏岑堡防衛主塔中復原之迴旋木梯。

7-31 莫瑞茲堡中迴旋樓梯塔（左）及外牆上北方文藝復興式扇形窗戶。

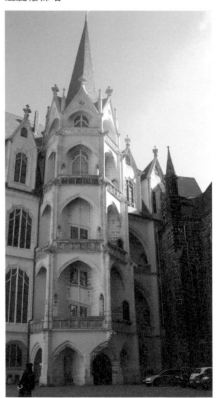

邊形迴轉式木梯（7-30），或在厚重牆壁中開鑿的螺旋式迴旋樓梯。當時雖有部分城堡開始於建築物側邊興建迴旋樓梯塔，但基於防衛安全，這些早期城堡的梯塔不僅並未特別突出於其他城堡建築之上，塔身設計亦從未考量開設較多窗戶使塔內獲得足夠採光。整個樓梯均包圍在牆身中，外觀上無法明顯察覺內部樓梯的存在。直到中世紀晚期，當樓梯不再有防禦上隱蔽需要後，許多城堡、宮殿中新設置的迴旋樓梯塔不僅比其所連通之宮殿建築還要高，塔身上更開設了足以引入大量採光，照亮整座樓梯塔內部的大型窗戶，如莫瑞茲主教城堡內部的東側樓梯塔（7-31）。

時至十六世紀初文藝復興之後，城堡貴族由連接寢室、起居間樓梯塔上方徐徐迴轉而下，接賓客或部屬的過程，更被視為權威者優雅展示其統治權威的象徵，因此多數帝王或公爵紛紛在宮殿中庭內側興建具文藝復興風格的高聳樓梯塔。正如法國國王法蘭西一世（François I, 1494-1547）於十六世紀初在羅亞爾河旁布洛瓦宮殿中興建的迴旋梯塔一般（7-32），迴旋樓梯不僅突

出於宮殿側面，整座具有文藝復興風格裝飾的石造欄杆更加美化梯塔外觀，並以類似涼廊通道般完全透空、毫無牆壁或開鑿裝飾性窗戶的設計方式，使觀者在塔外遠處就可看見君主威風凜凜的行進過程，將梯塔原本單純的實用性功能轉化為政治象徵性及裝飾性功能。而類似設計更於十六世紀上半葉由法國傳入當時神聖羅馬帝國境內，位於現麥森亞伯列希特堡中庭內的迴旋樓梯塔（1471-1524）即是這種新式建築象徵概念散布至帝國境內的早期例證（7-33）。

4. 城牆角塔

除上述各類型具特殊用途或象徵意義的城塔外，多數中世紀城堡都設置眾多興建於城牆或其他建築側邊，單純以防衛用途為主的城牆塔或角塔。比如位於黑森邦南部的畢肯巴赫城堡，或富爾斯特瑙宮殿城堡（7-34）中的城牆角塔，這些猶如人體關節般的城塔多數豎立在城牆轉折處或四邊形平地城堡中的四個端點，以連結塔身兩側的城牆或城堡建築。和城堡主塔相比，該類城塔不僅低矮、毫無裝飾，塔身通

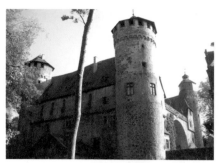

7-34 富爾斯特瑙宮殿城堡中的城牆角塔，猶如人體關節般豎立在城牆轉折處。

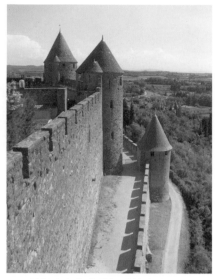

7-35 法國卡卡頌中世紀城鎮城牆防衛系統上之角塔群組。

常只略微高出比鄰相連的城牆或其他城堡中建築物。而這種角塔設計亦沿用在中世紀城鎮中的城牆防衛系統上（7-35）。

凸窗／角窗

　　凸窗基本上並非屬中世紀城堡中主要建築空間單元。其中譯名雖稱之為「窗」，但實際本意並非指牆面上的窗戶，而是建築外牆上向外懸空、凸出的附屬、額外空間量體。由於其外側通常以開孔窗戶為裝飾，多數案例中並形成城堡外牆上少數醒目之建築裝飾構造。

　　凸窗主要功能是作為其後方相連室內空間之附增單元，以擴展房間內可使用的樓層面積。雖然凸窗的設計及運用亦出現在中世紀晚期教堂、民宅和其他公共建築中，然而，

中世紀多數的城堡均屬狹小型態，內部可使用之空間有限，因此凸窗這種可擴增原有空間，延伸平面容積的特性對城堡建築就顯格外重要。其次，凸窗在城堡建築上——尤其在城堡宮殿或禮拜堂牆面——多以其造型多變的窗戶形式及窗框雕刻，創造出具裝飾牆面並達成建築立面結構化的美觀效果，在通常因防衛需求而毫無裝飾的灰泥牆面或石磚砌面上形成亮點，將原先以著重使用機能為主的城堡建築，轉化為能同時展現當時石匠巧思及藝術風格的裝飾性建築（7-36）。

　　凸窗所在的位置，亦可成為由建

7-36 布丁根城堡城門上之文藝復興式箱型凸窗。

築立面外觀分析城堡內部機能的指引工具。由於凸窗以其三面或多面凸出於建築牆面上的特性，通常能為內部空間帶來更多光源及陽光熱源，相較其他多半幽暗的城堡建築更能提升居住的生活便利性，因而凸窗多半位於城堡統治者書房、起居室，或以強調統治者權威、莊嚴性，用以集會或接見外賓使用的宮殿大廳建築。而一座城堡中通常也可具備數個以上的凸窗，散布在城堡各邊或特別集中在單一側面。由於這些凸窗可能在不同時期陸續興建，加上各時期裝飾風格不一，因此部分城堡同側的牆面，偶爾會出現外觀及風格不同的多種凸窗設計散布在各樓層間。如此看似雜亂、毫無一統性的集結方式，更為城堡帶來另一種多元、豐富的美感。這種多樣散布、自然而非人為刻意統一的設計，在十九世紀初浪漫主義思潮下，成為可比擬自然天成並廣受歡迎之城堡外觀樣式（7-37）。

7-37 萊茵河中游上朗石東側，朗內克城堡主城門及兩側不同凸窗設計。

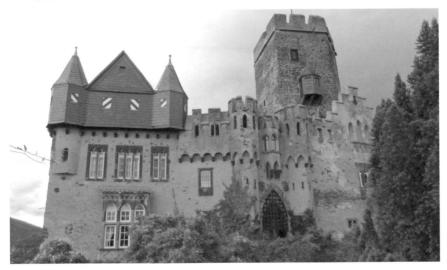

凸窗在城堡建築中的應用，最早可追溯至十三世紀。在當時城堡建築中，類似設計即廣泛運用，作為城堡禮拜堂中的祭壇區部分或突出於城門、城塔上方的防衛投擲口。中世紀晚期及十五世紀後，具文藝復興式裝飾風格的凸窗更大幅應用在城堡中的宮殿、接見大廳等其他以居住功能為主的建築上，並逐漸轉化為城堡及宮殿建築中最具裝飾風采的建築單元。同一時期，凸窗的設計也逐步由城堡建築廣泛拓展到小型或鄉間教堂、禮拜堂、半木造桁架屋，甚至一般民宅建築上。

凸窗外型甚為多元，由箱型、多邊體型到半圓體型皆有，其中尤以箱型設計之凸窗最為風行，多邊體或半圓體樣式則多數出現於禮拜堂中的祭壇區外牆上。而其突出於空中的壁體下端通常為數個「枕梁」所支撐或以逐漸向下收縮方式，依附在單一枕梁或形似柱頭側面之「挑檐部」上。這些枕梁前端或側邊通常多以人物花飾等圖像、S狀窩形飾或建築「楣梁線」、反反曲線腳為裝飾。以西元十五世紀重建，巴伐利亞公爵家族位於施瓦本地區（Schwaben）的寧靜山宮殿

（Schloss Friedberg，約1541-67）為例，其城堡中庭東側廂房牆面，即設有兩層樓高的德國文藝復興早期樣式凸窗，凸窗正面兩端均為凸壁柱包夾，柱上並飾有玫瑰及菱形等圖案，二樓凸窗下方女兒牆面更由簡化的連續圓拱壁柱浮雕所裝飾，凸窗下方並收座在由楣梁線及反反曲線腳組成的挑檐部上（7-38）。整座建築雖名之為宮殿，但整體設計及建築各部樣貌仍接近中世紀晚期城堡樣式及配置，為城堡建築過渡至宮殿建築期間，精美的凸窗設計案例。

在宮殿及接見大廳等以居住、生活機能為主的城堡建築體上，凸窗除了平行突出於建築外牆上，亦可斜向興建在建築牆角，以獲取最佳視野及室內光源。此種以多邊體或45度斜置於牆角之設計外觀，多半並構成城堡建築本體上引人矚目的建築單元，同時成為展現城堡主人華麗威嚴的地位象徵。在德國上巴伐利亞地區的威力巴茲城堡中，主城門入口右側仍保有一座十六世紀晚期興建，高達三層樓的八邊形體凸窗懸空於牆角（7-39）。由於整座城堡盤踞在橡木城西南側山頂

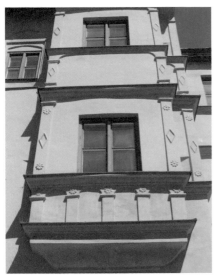

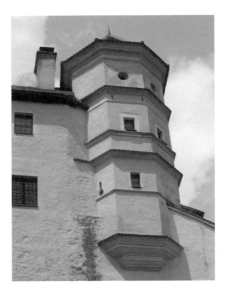

7-38 寧靜山宮殿城堡中庭東側翼廊牆面上的北方早期文藝復興式凸窗。

7-39 上巴伐利亞地區威力巴茲城堡主城門右側十六世紀晚期八邊形體凸窗。

上，其面向城內的牆角凸窗設計，讓由主教所統治的橡木城居民，從遠處就能向上仰望。凸窗主體矗立在建築挑簷部上，其下層具有鑰匙形的射擊孔，除了用以防衛城門入口外，更展現主教城堡牢不可破之印象。

　　凸窗形式主要可分為兩種，一種是高懸於建築主體牆面上，另一種是直立型凸窗。相較之下，主要差異在於落地、直立型凸窗從地面樓層起即突出於建築體外，並可達整座建築的高度。這類型凸窗在城堡建築發展過程中屬相當晚近才奠定的建築元素，主要出現於十六世

紀後，可視為中歐防禦型城堡過渡至宮殿型城堡時期之設計。盛行區域主要在中歐中北部的平地型城堡集中區內，約包括現今德國黑森邦、威悉河流域、萊茵河下游至丹麥、荷蘭等北海及波羅的海西岸等沿海低地區。位於黑森邦中部，西元 1525 至 1551 年間由當地哈瑙－敏岑堡侯爵家族（Grafschaft Hanau-Münzenberg）興建之近五邊形史坦瑙城堡（Steinau an der Straße）中，其北側宮殿外牆迄今仍保存一座三層樓高之直立型凸窗，凸窗內部空間緊連城堡西側宮殿大廳。而其三面凸出的牆面上，每側均飾有十五

7-40 德國史坦瑙城堡北側宮殿外側保存之
十六世紀初直立型凸窗。

世紀流行於德國薩克森、圖林根等
地新教統治地區常見之「扇形窗
戶」石框，其下方女兒牆牆面更飾
有晚期哥德式多葉形圖樣，為一混
合晚期哥德式及德國早期文藝復興
式風格裝飾之建築藝術品（7-40）。

主城堡內經濟用途房舍

　　除各類軍事防衛、居住、宗教
用途建築外，主城堡內尚包含其他
各種簡易、毫無裝飾之經濟性建築
物或設施，以維持城堡內日常生活
所需並增加生存便利性。不過這些
建築設施並非完全都興建在主城堡
內，部分城堡因面積狹小或地勢崎

嶇等因素，只能將其設置在主城堡
外的前置城堡中。

・馬房

　　對中世紀封建貴族而言，馬匹
是其重要交通工具及戰爭資源，
故於城堡內興建馬房照料飼養，
即成為城堡中不可或缺的建築單
元。一般而言，城堡馬房並無特別
建築形式，多數不過是與當時民宅
一般，僅以半木造桁架或石塊興建
的簡易長方形單層建築。直到十五
世紀後，部分馬房才以符合當時
建築風格的形式興建。德國上黑
森地區勞特巴赫宮殿城堡（Schloss
Lauterbach）中的石造馬房，就裝飾
著當時最流行之文藝復興式階梯狀
山牆及半圓形玫瑰石雕（7-41）。

7-41 勞特巴赫宮殿城堡內文藝復興式馬房
建築。

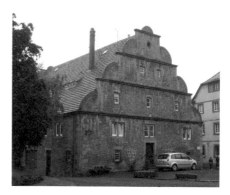

・廚房

作為烹飪備膳使用的廚房亦為城堡中必要的生活空間。就中世紀早期及中期的城堡而言，當時的廚房普遍設置在宮殿中可同時作為社交活動及食堂使用的宮殿大廳附近或其隔壁房間中。直到十五世紀後，基於防火安全，才有完全石造且獨立設置於城堡宮殿外的廚房出現。至於城堡廚房的內部構造甚為簡單，通常由一個類似壁爐排煙罩及與地面同高或只達腰際的爐台所組成。需烹飪的食物或需加溫的器皿則吊掛在橫貫於排煙罩進煙孔下方的鐵桿上，再由爐台上燒柴火予以加熱。另外，有些城堡中還擁有專門烘焙麵包的房間。

7-43 約克城堡中突出於牆面間之半圓形廁所角樓（中）。

・廁所

如同現代居家生活一般，提供居住者內急所需使用的廁所也是城堡中不可或缺的要素。基本上中世紀城堡中的廁所分為兩種，其一是於城堡中面向壕溝、河流或山谷的建築物外牆上，興建如城牆投擲角塔般突出牆面的「廁所角塔」。如廁之際，只要或蹲或坐在廁所角塔地板中圓孔上方，糞便等排泄物就會藉由貫穿角塔內外的透空圓孔，將穢物直接排入城堡下方溝壑或河水中（7-42）。類似廁所角塔除了出現在城堡宮殿外牆上，時而亦可於城塔或主塔外牆上看見其蹤影，惟其外型及使用方式和投擲角塔相似，故外觀上較難分辨出兩者之異同。位於英國約克，當地俗稱的克里福特塔城堡中，突出於北側左右兩端弧形牆面交會處突的半圓形廁所間角塔，即採如同城門或城牆上方懸

7-42 伊達－歐柏斯坦新宮殿城堡內懸空廁所中木製馬桶座板及圓形排泄孔。

城堡生活命脈：水資源的收集與使用

　　水資源向為中世紀城堡居住者最重要的生存元素，尤其當城堡被敵人圍困並切斷補給之際，唯有平時儲存足夠穩定之水源，或城堡內設有安全無破壞之虞的深井汲水系統才能度過難關。因此鑿井取水或集水儲存自然是城堡中重要的生存課題。對平地型城堡而言，築渠道疏引流經城堡旁的河水或在城堡中庭鑿地下水井是最普遍之汲水方式。但對山坡或頂峰型城堡而言，其高聳地勢離地下水位較遠，反而不利於鑿井取水。因此多數位於高處的城堡都採用在城堡中庭地勢較低處或廚房附近設置地下集水槽的方式，由地面溝渠或屋簷下集水凹槽收集雨水再導引至水槽中。儲水槽上下四周均會鋪上鵝卵石礫層以過濾水中雜質，如此過濾後之儲水即可供汲水設備使用。

　　而伴隨鑿井技術進步，眾多頂峰型城堡在中世紀末期也開始進行地下水井開鑿工程。以威力巴茲城堡為例，城堡內即設有一座深達 80 公尺以上、直徑約 3.5 公尺寬的深井，這座十五世紀末就開始陸續深鑿的露天汲水井，在十七世紀初，融入了當時城堡中新建之傑明恩宮殿（Gemmingenbau）南翼（7-44、7-45）。當時該城堡除擁有這口龐大深井外，更具抽水幫浦設備，將環繞城堡三側的舊穆爾河（Altmühl）河水輸送至高處主城堡內。由此顯示

7-44 上巴伐利亞地區威力巴茲城堡中逾八十公尺深之深井。

7-45 威力巴茲城堡中之深井及其上大型汲水器裝置。

汲水的便利性及多元性與否，實為城堡建築能否經得起長時間圍困的重要防禦因素之一。而為了確保水源之無虞，不論地下水井或集水槽等設備一般都設置在主城堡內，以鞏固其防禦及安全。不過也有少數頂峰型城堡因地勢所限，只能將水井設置城堡外。位於普法茲山區的三巖帝國城堡中，就有一座西元 1230 年左右興建的水井塔，這座八十公尺高、藉由高架通道和城堡相連的水塔也成為早期頂峰型城堡水井設施規劃之一。

空之投擲角塔設計，讓糞便直接排放至下方城堡基座坡面上。外觀上亦可由角塔下方石牆較其他牆面格外髒污、潮濕的樣貌，觀察出其作為廁所之可能用途（7-43）。

除廁所角塔外，另一種方式則是在城堡外部設置獨立但相連的廁所塔，使排泄物由塔頂沿著塔中糞井墜落至下端水肥槽中，隨即再引水經由渠道沖走。這類設計主要作為城堡內部眾多人員共同使用，不同於廁所角塔僅供少數城堡成員或統治者使用，並與其生活起居空間直接相連。類似設計中最為經典的建築範本，莫過位於現波蘭境內，西元 1232 年由德國騎士團在瑪莉安維爾德城堡（Burg Marienwerder）旁，

橫跨諾加特河（Nogat）渠道上興建之巨大廁所塔（7-46）。整座高約二十五公尺的塔身即藉由一條圓拱高架走道和城堡主體相連，糞便排泄後直接由河水沖走。歷經數百年河道變化，雖然現在的諾加特河已不再直接流經廁所塔下方，但現今高聳的塔身外觀，仍印證其高度機能性的設計。而這些設置於城堡外側河畔，名為 Dansker 的廁所塔不

7-46 瑪莉安維爾德城堡外聳立之廁所塔。

只構成十三、十四世紀德國騎士團城堡的建築特色，也是中世紀時期毫無先進設備下，清除排泄物最衛生、快速之方式。

城堡中庭

城堡中庭是指城堡圍牆內，由各類建築體環繞而成的區域（7-47），簡而言之，就是城堡中尚未興建建築或作為特定用途之空曠土地部分。而這些可作為連通城堡內不同建築的區域，甚至可充當花園、騎術競技場等空間使用。早期城堡中庭多僅由平坦土地或沙地所構成，直到十六世紀後才有部分城堡中庭

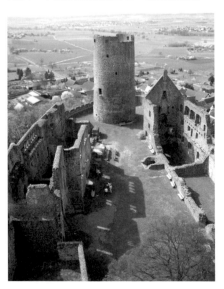

7-47 敏岑堡內城堡中庭，左側為宮殿及禮拜堂，中為西端防衛主塔，右側為馬房。

是以由石塊或不同顏色石頭組成的人造鋪面所構成。原則上一座城堡內只有一個中庭，但許多城堡因隨後擴建、發展所需，在城堡內不斷增設房舍下，城堡中庭的數量也因而增加。諸如位於上黑森地區十三邊形的布丁根宮殿城堡即以環繞一個近似圓形的內部中庭興建，但隨著時間發展及空間不足等需求，西元十四世紀中，遂於宮殿南側增建馬房、儲藏間等經濟用途為主之前置城堡，前置城堡中各類經濟用途房舍更以環繞方式構成另一橢圓形狀外部中庭，形成雙中庭之城堡外型設計。

就城堡中庭外型區分而言，除位於平原或水邊地帶的方形城堡，或文藝復興初期統一規劃興建的四方形或幾何多邊形宮殿城堡外，其餘多數位於山區之城堡中庭因所處地勢及可用空間限制等因素影響而呈不規則形，甚至高低起伏狀。在德國薩克森公爵所屬德勒斯登舊宮殿（Altes Schloss）中，就有一座由文藝復興式圓拱迴廊環繞而成的狹長方形中庭。這類由迴廊環繞的城堡中庭是當時最標準之宮殿中庭建構樣貌，而中庭內空間則被用來作

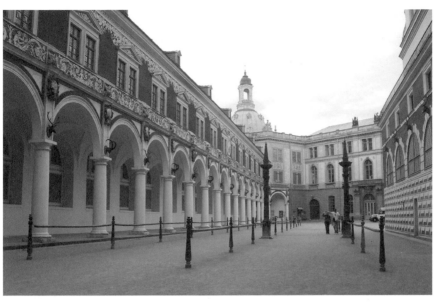

7-48 德勒斯登舊宮殿內中庭及馬術競技跑道。

為馬術競技賽道使用（7-48）。相對於德勒斯登舊宮殿中幾何形完整之中庭規劃形式，位於德國西南部哈特山區（Haardt）之哈登堡，就有著如梯田般高低起伏的中庭，這些高度不同的中庭區塊只能藉由樓梯或刻鑿在岩石上之石階貫通聯繫（7-49）。

城堡中庭原則上是一片被城堡建築所環繞的平面空間，多數並位處城堡中最為安全、難以接近之地帶。因此，中庭向來成為城堡內施作、開鑿地下水井絕佳之處，藉此以獲得安全而不受污染的水源使用。位於下巴伐利亞朗茲胡特市

7-49 哈登堡城堡中高低起伏之中庭。

（Landshut）的陶斯尼茲城堡（Burg Trausnitz, 1200-1575），內部中庭即有一座水井，而突出於水井上的三角形鐵鑄架汲水設備飾滿花朵及晚期哥德式葉形紋，反為空曠、樸素的中庭空間妝點出引人矚目的雕塑藝術景點（7-50）。

7-50 下巴伐利亞地區陶斯尼茲城堡中庭內水井設施及其鐵鑄汲水架裝飾設施。

花園

不論是實用的藥草花園或純粹用來裝飾美化生活環境的觀賞花園，中世紀城堡內的花園可以回溯至西元前之建築傳統。由現存九世紀聖加倫修道院平面圖中有關藥草花園的設置和規劃，即可反映出這類景觀設計甚早就成為人類建築整體設計中不可或缺之單元。由於花草植物本身並不能永恆存活，加上易受氣候變遷及部分城堡腹地有限等因素影響，既有城堡花園常因後世陸續擴建等需求而被撤除，使得

真正中世紀城堡中的花園原貌已無法探究。現今諸多遺留下之城堡花園，多半屬西元十六世紀後文藝復興、巴洛克時期所偏好的法式幾何形苗圃花園設計（7-51），或十八世紀末，在歐陸浪漫主義盛行下所改建，擁有不規則形狀的苗圃、蜿蜒路徑、池塘、景觀雕像設置，甚至仿冒中世紀城堡廢墟的英式花園（7-52）。

無論城堡花園設計及植栽形式為何，原則上大多都設置在由主城堡宮殿建築所環繞的中庭內。惟就先天腹地狹小的山坡型城堡而言，花園只能設置在諸如困牆區、壕溝或菱堡等稍微遠離主城堡的前置城堡區域內。以位於德國陶努斯山區中的愛普斯坦城堡（Burg Eppstein）為例，該城堡即屬狹小山坡型城堡，城堡家族只能簡單地將花園興建在主城堡建築下方困牆區中（7-53）；而在巴伐利亞橡木城內的威力巴茲城堡中，治理當地的城堡主教於十五世紀後半葉起，就同樣基於腹地不足等因素將花園設置在城堡東側現有菱堡設施上，成為主教和當地植物學家栽種植物、進行科學研究、觀察的中心（7-54）。

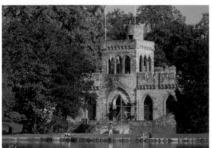

7-51 伊德斯坦城堡中幾何形花園苗圃。

7-52 十九世紀興建的仿中世紀城堡廢墟
——摩斯堡。

7-53 愛普斯坦城堡困牆區中的小型花園。

7-54 威力巴茲城堡東側菱堡內的花園。

第 八 章

城堡的建築元素：
前置城堡

前置城堡為環繞或附屬建築在主城堡側邊的建築群組，其興建歷史亦不如主城堡建築久遠，絕大多數建物均為原有主城堡空間已不敷使用下，故於現有城堡範圍外，再向周圍擴建的區域。和主城堡內建築相比，前置城堡建築物主要具備軍事及經濟機能，其重要性、藝術性雖不及主城堡，但卻提供並保障城堡居住者所需的生活資源及多一層防衛。

「前置城堡」為環繞或附屬建築在主城堡側邊的建築群組，其興建歷史亦不如主城堡建築久遠，絕大多數建物均為原有主城堡空間已不敷使用下，故於現有城堡範圍外，再向周圍擴建的區域。和主城堡內建築相比，前置城堡建築物主要具備軍事及經濟機能，其重要性、藝術性雖不及主城堡，但卻提供並保障城堡居住者所需的生活資源及多一層防衛。也因前置城堡和主城堡等兩大城堡建築元素的相互結合，才賦予後人對中世紀城堡建築整體變化多元的印象。

前置城堡及其所屬經濟用途房舍

前置城堡是增建於城堡外的附屬建築單元，目的是照料並供應主城堡居住者日常生活所需，以經濟功能為首。前置城堡的設計構成大致和主城堡相同，城堡內各類經濟用途的屋舍多以環繞前置城堡中庭，並沿前置城堡城牆內側設置。城堡外則為壕溝圍繞，並藉由前置城堡城門對外聯繫。另外，部分城堡中除主城堡外，在前置城堡內也會興建另一座高聳的防衛主塔，以加強整個城堡群的防禦力。就行進動線

規劃而言，最為單純、基礎的前置城堡及核心城堡建築空間配置，為人員進入主城堡時，需先行穿過前置城堡及其中庭，才能抵達主城堡城門。不過並非所有中世紀城堡都擁有前置城堡，有些主城堡因本身面積廣大，故可將前置城堡內所有經濟功能房舍完全納入主城堡範圍中。反之亦有部分已設有前置城堡的建築體，因其空間仍不敷使用之故，甚至需於前置城堡外或主城堡其他側邊再設置另一座前置城堡使用。位於巴伐利亞的布格豪森城堡，就先後在主城堡外延伸興建五座前置城堡，形成現存中世紀城堡中最為狹長延伸的斷續型城堡群組。

前置城堡設置的歷史通常較主城堡年輕，因此其平面、外型多受限於城堡內所剩可使用之土地面積而呈不規則形狀，這種特性尤其在山坡或頂峰型城堡中更為明顯。此外，因地勢關係，山區城堡所屬之前置城堡多以散布在主城堡下方的方式興建；平地型城堡中的前置城堡則因地處平緩，較能以規律性外型方式興建。

前置城堡中通常包含馬房、牲畜欄舍、糧倉、酒窖倉庫、軍火庫、

鐵鋪、廚房、守衛廳舍、水井、磨坊、洗衣間、僕役居住及辦公房舍等各式經濟用途建築。不過這些建築主要為城堡內僕役使用，因此建築外觀較為樸素，各式房舍通常是毫無細部裝飾的粗面石造或磚造建築，或是如中世紀民宅般以半木造桁架屋興建而成。位於下巴伐利亞地區陶斯尼茲城堡城門外就座落一座磚造兩層樓，而其木造屋頂高達三層樓的酒窖，其極簡、毫無裝飾或僅施以牆面泥灰的外觀設計，令人難以聯想該城堡係屬統治巴伐利亞地區的公爵家族所有（8-1）。

值得一提的是，某些具特殊功能之經濟型建築物必須和整座城堡分隔，獨自興建於城堡群外，諸如磨坊和洗衣間等設施，就必須直接興建於緊鄰水流之處。德國奧登華林區中的富爾斯特瑙城堡，就因其緊鄰的水壕溝之水量不足以推動磨坊，故後來取得這座城堡所有權的艾爾巴赫伯爵家族（Grafen von Erbach）便於西元 1590 年，在城堡外圍謬姆林溪（Mümling）旁興建一座具北方文藝復興風格式樣的磨坊（8-2）。這座兩層樓高之石造磨坊建築及其充滿當時北方建築特有捲曲、峭立的山牆裝飾，成為少數擁有華麗外貌之經濟性功能建築。

8-1 下巴伐利亞地區陶斯尼茲城堡中前置城堡內之酒窖建築。

8-2 位於富爾斯特瑙前置城堡外，具文藝復興式外牆裝飾之磨坊。

壕溝

壕溝係指位於城堡城牆外側，利用天然河道、水潭及湖泊做阻隔，或藉由人工挖鑿、後天形成之地面間狹長凹陷露天坑道，藉以阻擋敵人對城堡襲擊並增加攻擊阻礙的防衛建築設置。就其外觀而言，中世紀城堡壕溝大致可分為三種：溝中蓄滿水的「水壕溝」、無水的「乾壕溝」，及位在山坡上、下挖橫斷山岬臂或在山岬、山坡型城堡中出現的「乾頸溝」。不論其形式為何，這些壕溝都以環繞整個城堡或以數邊沿著城牆開鑿的方式規劃。壕溝不只可用於環繞主城堡，也可同時圍繞前置城堡及困城區，或在主城堡及前置城堡間再以一道壕溝切斷並互為隔絕，形成片斷型城堡。此外，壕溝亦可以層疊狀方式層層向外設置、挖掘，形成階梯狀之防禦系統。

不論主城堡或前置城堡，壕溝均為城牆外第一個可見之城堡建築元素，也是城堡系統中第一道以防禦為主要功能的建築設施。壕溝作為基本軍事防衛基礎的歷史由來已久，早在兩千年前古羅馬帝國時期，駐紮中歐各地的羅馬軍團就懂得於軍營四周挖掘壕溝，增加當時日耳曼蠻族襲擊之困難度。而西元二世紀興建，橫貫現今德國西北部萊茵河右岸、黑森邦林區、美茵河畔法蘭肯山區至多瑙河流域的上日爾曼－雷第亞羅馬邊境長城（Obergermanisch-Raetischer Limes），至今仍可在其夯土而成

的土牆外看見這種凹陷狀壕溝遺址（8-3）。這類藉由深掘壕溝所鏟出之泥土再堆積於壕溝旁、夯實而成的土堤不僅展現最基本壕溝土牆興建方式，加深敵人跨越城牆的難度，也構成最原始之土牆防衛系統。

乾壕溝和乾頸溝（8-4）在中世紀城堡中是最常出現的壕溝類型，其中在山岬或山坡型城堡中才出現的乾頸溝基本上是乾壕溝的變形。實際上，兩者間差異並不明顯，唯一區別在於乾壕溝幾乎環繞整座城堡外圍，而乾頸溝只出現於山區城堡中與山岬相連的單一或雙側邊。中世紀初期這種人造壕溝構成大致既深且窄；而中世紀晚期，為有效減少新式火砲武器的破壞性，乾壕溝設計逐漸變得愈漸寬廣、平緩。為提高敵人橫跨壕溝的難度，除增加城牆深入壕溝內基座的傾斜度、利用城牆外沼澤濕地作為天然壕溝外，部分壕溝中還額外加設木樁，或盡量保持壕溝中之泥濘和潮濕狀態。

水壕溝（8-5）是所有壕溝類型中最為理想的城堡防禦系統。它不僅增加敵人進攻城堡的難度，就近可得的水資源也可發揮飲用、洗滌之

8-3 德國薩爾堡附近上日爾曼—雷第亞羅馬邊境土牆及壕溝遺址。

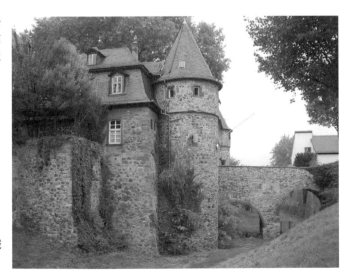

8-4 寧靜山帝王城堡前之乾壕溝。

8-5 水壕溝是所有壕溝類型中最為理想的城堡防禦系統。

效，而水中魚藻等生物也提供城堡居住者生活營養所需。不過水壕溝設置以具有溪流、湖泊等流動水源經過的渠道為佳，因為壕溝中若只是一灘無法流動的靜止水體，不只易滋生病媒、造成環境惡化及城堡居住者健康問題，甚至進而引發水位下陷，使水壕溝周邊土坡沼澤化、鬆動、軟化壕溝旁城牆地基，導致城牆塌陷。故許多中世紀水邊城堡在興建壕溝時，都盡可能再另行挖掘渠道，引入流動溪水，以維持壕溝內的蓄水品質。

不過時至十五、十六世紀，中世紀城堡逐漸喪失其功能後，許多與中世紀城市相連的平地型城堡壕溝不僅被疏通、和城市城牆壕溝系統連結一起，成為城市整體防衛系統外，許多水壕溝內的水更被疏導，導致壕溝乾涸。而十九世紀後半葉歐洲各國加速都市化後，許多遺留

下之壕溝甚至被填平作為公園或馬路使用，以增加城市擴張後可使用的土地面積。這些改變可由現今眾多歐洲大型中世紀老城中（如法蘭克福、萊比錫等），環繞市中心周圍所出現之狹長、彎曲綠帶或道路得到印證。

困牆區

困牆區是一種源自十二世紀後期，以近似迷宮迂迴方式，環繞主城堡及前置城堡四周設立的狹長帶狀防禦空間，也是介於主城堡或前置城堡城牆外和困牆等兩道城牆間，所包夾形成的封閉通道地帶。困牆區的出現及應用主要基於軍事防禦觀點，若敵人成功跨過城堡最外圍的壕溝，甚至外圍城牆，進攻到主城堡和前置城堡下方時，藉由困牆開端開放的設計，可誘引敵人向城堡中心前進，並由此缺口進入困牆區內，而遭到守軍在城堡城牆及困牆上，同時由左右兩邊向身陷困牆間的敵人進行夾擊。由於這兩道圍牆間的通道多屬狹窄，當敵人向前挺進至此，身陷露天窄道後，根本無處可遮蔽，只能再循原來通道退回，而遭到守軍夾殺，這種運

用方式亦如現代軍事術語中之「口袋戰術」。

困牆的外觀結構及建築方式基本上和圍繞在主城堡、前置城堡外，甚至一般中世紀城市的城牆並無明顯差異，困牆上除城塔、角塔或城垛外，也設有防衛走道、射擊孔甚至小門等設施。在火藥武器普遍使用後，許多城堡甚至還在困牆上增設低矮新式砲台，以提升防禦能力。而考量困牆失守、被敵人佔據，有可能成為敵人絕佳攻擊制高點，由此反向朝城堡內部射擊，因此困牆的高度原則上通常不超過主城堡或前置城堡城牆。此外，與主城堡內城塔一般，困牆上的城塔或城門也可採「殼架式城塔」設計。如此在敵人佔領該處前，守軍可先將困牆上城塔後方木結構部分在撤守前摧毀，使敵人無法盤據於此向城堡內射擊。至於困牆區的通道在平時除作為城堡外端連接至前置城堡的通道外，亦有部分城堡更利用這段區域作為馬術競技、畜欄，甚至前置城堡使用。

困牆係西元十二世紀後半葉十字軍東征時期，首次運用在當時歐洲各騎士團於現今以色列、黎巴嫩、敘利亞等地興建的騎士團城堡中。而這些新穎的城堡防禦方式也讓行經此地的十字軍騎士成員留下深刻印象，並將這些設計概念帶回英、法、義大利諸公國及神聖羅馬帝國等地。十三世紀初，設立困牆區的概念更普遍傳入歐洲，黑森邦中部的敏岑堡就成為此時具有早期困牆防衛設施的歐洲城堡代表（8-6）。不過現今多數歐洲城堡中的困牆或困牆區，都是十四或十五世紀後才出現的。位於巴伐利亞的陶斯尼茲城堡迄今仍保留甚為完整、綿延的困牆區及困牆，牆上並保存著防衛走道、投擲孔及射擊孔等設施

8-6 敏岑堡西側困牆及相連之圓形砲台。

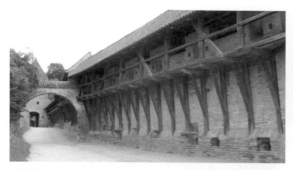

8-7 陶斯尼茲城堡南側困牆上之投擲孔設施。

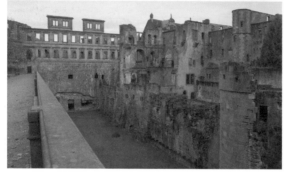

8-8 陶斯尼茲城堡南側綿延之困牆及牆上完整之防衛走道、射擊孔等設施。

8-9 海德堡城堡宮殿中，由城堡花園（左）、英國宮（左後）與侍女寢宮（右）包夾下方乾壕溝形成之困牆區。

（8-7、8-8）。而在海德堡宮殿城堡中，其東側的乾壕溝甚至延伸進入核心城堡內側中宮殿及城堡花園間，形成三面為高聳建築物包夾的特有狀態，將原有環繞城堡外圍的壕溝設施轉化為如困牆區尾端的封閉通道以便利防守（8-9）。

圓形砲塔

圓形砲塔是一種外觀為圓形、半圓形，甚至四分之三圓形，用以設置火砲並突出於困牆或主城堡城牆上的城塔。這種出現於十五世紀後期的城堡防禦建築，是為因應火砲等新式軍事武器廣泛運用於戰場而構思之城堡防護設施。砲塔牆身通常厚達三至五公尺，內部並設有二至三層樓平面空間，以架設火炮、彈藥及砲兵駐守之用，砲塔內並設有旋轉樓梯連接上下。前述敏岑堡在十三世紀初困牆興建之際，就於城堡西側困牆上增建一座早期低矮圓形砲塔。而十五世紀初於海德堡宮殿城堡東南端興建、高四十二公尺的巨型「火藥塔」雖於1693年間在普法茲爵位繼承戰中被法軍炸毀，但其裸露的內部多樓層空間、厚重寬牆及石拱頂，皆顯示出類似

功能建築的抗摧毀設計（8-10）。

　　由於圓形砲塔係應付新式攻擊方式，才於城堡原有重要或待強化區域牆面間陸續增建而成，故這類砲塔依其外觀及功能多數被冠以火藥塔、胖塔、彈藥塔等特殊暱稱，與十六世紀後出現的新式要塞城堡及具整體規劃的菱形砲台相比，顯得零散分布於城堡四周。西元 1500 年左右，統治哈特山區的萊寧恩伯爵家族（Grafen von Leinigen）便於所屬哈登城堡四周分散增建六座圓形砲塔，以加強防衛功能。其中「圓塔」更孤立興建於城堡西側城門及乾頸溝外，並僅能藉由一座如天橋般橫跨乾頸溝的通道和城堡相連（8-11）。這種設置於壕溝外側並藉由通道和城堡相連的圓形砲台，

也出現在寧靜山城堡內。1493 年，城堡伯爵在重建城堡南側城門時，於西南角壕溝外增建一座兩層樓高的圓形砲塔——胖塔（8-12）。胖塔內樓層不僅由設置於寬厚塔壁內的旋轉石梯上下相連，下層砲塔則更藉由橫貫壕溝下方之通道和城堡相連。

　　圓形砲塔在當時雖屬最為先進之城堡防衛設施，但其突出城堡建築體外的設計在防護上仍有死角，加上圓塔數公尺厚的塔壁，迫使塔內可用空間變小，無法同時容納太多門火砲，難以強化城堡全方位防衛。由於射擊後煙硝味在塔內難以揮散等種種因素，使得圓形砲塔在十六世紀後逐漸被更為新穎的菱形砲台所取代。

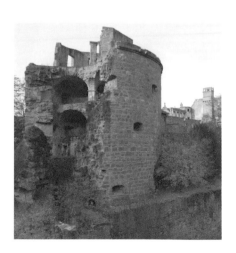

8-10 海德堡宮殿城堡中十七世紀末摧毀之火藥塔及其內部厚重結構。

8-11 哈登堡城堡內，圓形砲塔（右）及左側相連的城堡主體。

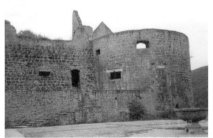

8-12 寧靜山城堡外之圓形砲台——胖塔。

外部防衛系統

外部防衛系統是指於整體城堡設施外圍城牆外（尤指困牆或前置城堡城牆），所興建一系列由土牆、木樁牆、壕溝或掩體所組成的防衛性障礙物。這些大部分由泥土、樹幹等容易取得、施工之材料興建的防衛設施，首要功能並非為城堡增加更堅固持久的防備，而是盡可能防止十二世紀末所發明的石塊投擲機的迅速攻擊，避免這些當時堪稱新科技的攻城武器，在毫無阻礙下輕易接近城堡，對城牆進行破壞。另外，這些防禦工事可使城堡主體遠離新式武器有效射程內。整體而言，外部防禦系統主要出現在長期

為戰亂所困、容易遭受攻擊的地勢平緩區域內。十字軍東征時期，由基督教軍隊於西亞地中海沿岸所興建或位於法國西北部諾曼第地區的城堡，多有這類設施。

在羅馬帝國及中世紀初期，石材尚未普及運用於城堡建築之際，外部防衛系統即為當時最為普遍施作的基本防衛元素。由於類似結構泰半係由簡易建材興建，隨著材質腐損、城堡防衛觀念改變及配合城堡更新發展等因素，致使這些早期外部防衛設施多已移除。隨著十六世紀火砲攻城科技進步、要塞建築設計書籍的普及和倡導，純粹以軍事防衛用途為目的的碉堡建築興起，於是逐漸出現新式高聳巨大的防禦建築——以厚重石材興建，呈三角形或鏃頭狀，環繞在五角星狀或菱形堡壘砲台外。而這種新式外部防衛系統除可增加交互支援射擊角度、抵禦新式砲火攻擊等功能外，更富有象徵意涵。其厚重、高聳的外觀充分展現城堡統治者堅不可破的嚇阻印象，甚至進而顯現城堡主人追求科技新知的開明進步形象。以威力巴茲城堡為例，這座位於山岬上、三面由舊穆爾河環繞的主教

8-13 威力巴茲城堡西端岬角雙層菱堡及突出菱堡外三角形防衛角壘。

城堡，向來為當地天主教教區主教治理政教事務所在。十七世紀前半葉，時任主教的約翰‧克里斯多福（Johann Christoph von Westerstetten, 1612–1636）即下令將城堡西側岬角尖端改建為由兩層菱堡向外層層堆疊、外加突出菱堡外之三角形防衛角壘所形成的新式防衛系統（8-13）。藉由逐層疊起之外部防衛系統設計，加上西側矗立山岬尖端的兩座主塔，給以整體建築更為宏偉、堅韌不摧之感。雖然城堡東側才是僅有連外出口，也是敵人意圖進犯時的唯一途徑，西側因其地勢陡峭實際上並不會成為敵人入侵的選擇，但歷任主教不時強化城堡西側防衛設施，即在彰顯城堡及主教統治權無可侵犯之意涵。

自中世紀城堡世紀結束後，多數

十六世紀設置之新式外部防衛系統並未遭受立即拆除之命運，而是持續運用至十九世紀前半葉，甚至轉化為整體城市及城牆防衛系統。西元 1828 年，巴伐利亞國王路德維希一世（Ludwig I von Bayern, 1786-1868）於多瑙河畔茵葛爾城新宮殿南側設置的提律將軍掩體（Reduit Tilly，8-14），即屬新式防衛建築興起後，常見之十九世紀堡壘要塞外部防衛系統。其內部上下兩層掩體建築空間可供軍隊屯駐並向外防衛射擊使用。另外，這類建築不僅和茵葛爾城全城防衛系統相連，同時也成為戍守新宮殿的第一道防衛線。不過這些新式掩體建築外觀、功能早已超越中世紀城堡時期最為基本的外部防衛系統建築構造，而是接踵來臨之宮殿建築世代的設計產物。

8-14 茵葛爾城內提律將軍掩體。

第九章 **結論**

　　有關中世紀城堡建築的本質意義，德國建築史學家畢勒（Thomas Biller）曾對此給了一個最具代表性的定義，認為城堡是種「貴族階級具防衛性質的居住處所」，它不只滿足封建貴族展現莊嚴威望的期望，也同時滿足防衛需求。由此顯示城堡乃為兼具居住、防衛及象徵性彰顯統治者權威的多功能建築。不過由建築藝術史發展的洪流而言，歐洲城堡建築的萌芽、興起，甚至衰落在所有建築類型中係屬最受人為政治社會制度、科技進展等環境條件影響而決定其發展的形式，並有著強烈歷史時空及地理環境限制之因素。

　　雖然早在西元前古羅馬帝國時期或六世紀之前，生活在中歐及北歐各地的原始維京人、諾曼人、日耳曼人及斯拉夫人等各部族中就已開始營建、設置軍營城堡或人造土丘樓塔等早期類似中世紀城堡外觀及功能的建築形式，但中世紀城堡真正興起及城堡建築基本元素的確立仍肇因於十世紀左右，隨著遷徙式君主政體及封邑制度的奠定與興盛、歐陸封建統治領主間頻繁紛爭及宗教衝突等因素，產生加強統治者所屬居住、財產防衛管理性建築的防禦功能需求有關。而中世紀城堡的沒落及消逝，在政治上也是基於中世紀晚期層級式行政官僚制度逐漸興起，統治者可節省更多巡視時間，專精在政治、外交及財政等方面統御規劃上。而領土、財富及天然資源的取得更在於領導者外交及財政經營能力，使政治架構由封建制度轉向強調開明專制統治的政治思維有關。這項轉變也與當時文藝復興時期強調人文、理性思維的統治觀念密不可分。至於在科技方面，則與新式火砲、

槍藥等的攻城武器由西亞伊斯蘭地區引入、迅速流傳及發展有關，使城堡攻奪由原先圍城被動方式改為主動破壞，加速城堡建築邁向發展的終點，並使原先兼顧居住品質及防衛安全等多元功能的城堡建築，勢必朝向強調居住功能的宮殿建築或防禦功能的軍事堡壘等兩種建築類型分開發展之趨勢。這些均為中世紀城堡建築無法持續發展至今的決定性主因。

　城堡建築這種易受外在人為政治社會環境因素影響，進而產生設計、營建方式改變的特色，尤其在城牆防禦設計上更為明顯。在西元十世紀之前的中世紀早期城堡建築中，當時為數眾多的樓塔式城堡幾乎僅興建於人造土丘之上，四周並無明顯高聳城牆設置，僅以簡易木樁環繞。直到十世紀後隨著封邑制度興起及封建領主間領土資源爭奪頻繁下，多數中世紀城堡才開始以石材建構二十至三十公尺高的高聳垂直城牆，以密閉環繞城堡主體四周；甚至於西元十三世紀後，開始設置射擊隙縫、城牆投擲孔及困牆等十字軍東征時期，歐洲騎士團接觸、觀察當時伊斯蘭城堡防禦設計後，所帶回的新式城牆防護設施於城堡設計上。使當時高聳垂直的城牆，足以抵擋以箭弩、長矛或投石器為主的近距離式拋射武器。而隨著十四世紀中葉後，火藥開始應用於歐洲城堡掠奪戰事中及槍砲等熱能性軍事武器快速發展，中世紀晚期的城堡城牆才逐漸改造，以水平式厚重圓形砲塔、菱形堡壘等低矮、寬廣的城牆防衛系統取代原先聳立突出、單薄的垂直型城牆防衛系統。如此政治社會制度轉變及科技發展等因素，也肇使中世紀盛期城牆高聳外觀逐漸轉化為水平、綿延的印象。

　　時至十六世紀後半葉，中世紀城堡建築釀生的政治社會環境徹底轉變，
並逐漸由文藝復興式或早期巴洛克式宮殿建築及要塞城堡取代，城堡作為
印證人類建築藝術文明成就之類型實已邁向終點。雖然十八世紀後半葉及
十九世紀中，城堡建築在荒廢、沉寂達兩世紀後又歷經重生、復興的風潮。
但其原因已非基於政治、社會發展等因素，而是源自歐洲文化及藝術思維
發展的關點。除西元 1750 年後浪漫主義興起，歐陸在懷舊、重視民族自
我歷史發展思潮影響下，引發對中世紀建築、文化資產的喜愛及研究、探
索興趣外，同時期逐漸興起對歷史古蹟、文化資產的保存、維護，甚至復
原等觀念更成為中世紀城堡重新備受重視的主要推手。在英法德義等歐陸
主要各國歷史學者、建築師及統治君主重視下，諸多中世紀城堡廢墟得以
保存，甚至復原、重建中世紀建築原有樣貌。雖然在這些整修後的城堡建
築中，部分是由復原者未經現址實地科學性挖掘、測量，輔以歷史文獻考
證下，單憑熱情及對中世紀建築應有外觀想像設計而成，並非依據原有建
築實際歷史面貌重新呈現，不過這種將中世紀城堡建築視為人類文化資產
予以永恆保存維護，作為印證歐陸中世紀政治、社會及歷史文化發展過程
的觀念卻是全新進展。這種中世紀城堡再現的過程，除單純外觀形式的模
仿、復原，乃至展現當時建築美學思維外，更重要是基於文化遺產保存、
民族歷史認同教育的動機，讓中世紀城堡獲得重生的立論、思想基礎。如
此也是巴伐利亞國王路德維希二世於十九世紀中所下令興建，純粹憑夢幻

想像設置的新天鵝堡，至今在城堡建築史中仍佔有重要篇章之因。

　　隨著二十世紀後建築資產保存概念的轉變，強調以原址保存方式，維護現存中世紀城堡建築遺蹟，以取代大規模重建、復原原有壯麗、歷史外觀後，城堡在人類建築發展史中才真正邁入最後終點。雖然時至二十世紀後半葉，在滿足人類娛樂等現代社會需求下，具歐洲中世紀城堡樣貌的建築在各地主題遊樂園中興起，但這些徒具外觀，而完全缺乏在地歷史、社會連結性的城堡建築多是種以營利為出發點而大肆複製、模仿的通俗藝術（Kitsch），缺乏中世紀時期建築師及工匠設計、營建城堡建築時的深層構思及對自我才能的全然信心。但某種程度，這些通俗建築卻又以最為簡化、便利的「懶人包」方式，將歐洲中世紀城堡建築近六百年演進過程中，逐漸發展出的各類建築樣式、裝飾元素，壓縮、集合呈現在這些單獨、虛構的建築上，先入為主地成為教育、形塑現代人對中世紀城堡建築認知的第一堂課。這或許是第一座中世紀城堡興建時，城堡主人、建築師及工匠所無法預知的後續發展，但某種程度，它也十足反映出中世紀城堡建築及城堡生活至今對現代人的魔幻吸引。

第 十 章

三十座重點城堡
參訪推薦

平地型城堡

布丁根宮殿城堡　Schloss Büdingen			
歷史重要性　★★★★ 類型代表性　★★★★ 交通接近性　★★★		類型	平地型、伯爵城堡
位置	德國黑森邦（Hessen） Schloßplatz 1, 63654 Büdingen, Germany		
保存狀態 現存用途	完整保存／私人所有、半開放參觀 宮殿博物館、宮殿旅舍（Schlosshotel Büdingen）		
參觀資訊	http://www.schloss-buedingen.de/index.php?q=schlossmuseum.html		

伯爵岩城堡　Gravensteen			
歷史重要性　★★★★ 類型代表性　★★★★ 交通接近性　★★★★★		類型	平地水邊型、伯爵城堡
位置	比利時東法蘭德斯省亨特（Provincie Oost-Vlaanderen） Historische Huizen Gent, Sint-Pietersplein 9, 9000 Gent, Belgium		
保存狀態 現存用途	完整保存／市政府所有、公共開放收費參觀 亨特歷史博物館（Historische Huizen Gent）		
參觀資訊	http://gravensteen.stad.gent/en/content/opening-hours-admission-prices		

幸運堡　Burg Glücksburg			
歷史重要性　★★★ 類型代表性　★★★★★ 交通接近性　★★★		類型	平地水邊型、公爵宮殿城堡
位置	德國史雷維希―赫斯坦邦（Schleweig-Holstein） Schloss, 24960 Glücksburg, Germany		
保存狀態 現存用途	完整保存／公共法人所有、公共開放收費參觀 幸運堡宮殿博物館（Schloss Glücksburg）		
參觀資訊	http://www.schloss-gluecksburg.de/en/guided-tours/		

阿亨行宮禮拜堂　Pfalzkapelle Aachen			
歷史重要性 ★★★★★ 類型代表性 ★★★★★ 交通接近性 ★★★★		類型	平地型、帝王行宮
位置	德國北萊茵—西發里亞邦（Nordrhein-Westfalen） Aachener Dom, Domhof, 52062 Aachen, Germany		
保存狀態 現存用途	全部保存／天主教阿亨教區所有、公眾開放參觀 天主教阿亨教區主座教堂（Aachener Dom）		
參觀資訊	http://www.unesco.de/en/kultur/welterbe/welterbe-deutschland/aachen-cathedral.html		

根豪森行宮遺跡　Pfalz Gelnhausen			
歷史重要性 ★★★★★ 類型代表性 ★★★★★ 交通接近性 ★★★★		類型	平地水邊型、帝王行宮
位置	德國黑森邦（Hessen） Burgstraße 14, 63571 Gelnhausen, Germany		
保存狀態 現存用途	部分保存／邦政府所有、公眾開放 帝王行宮露天展示館		
參觀資訊	http://schloesser-hessen.de/54.html		

薩爾堡　Kastell Saalburg			
歷史重要性 ★★★★ 類型代表性 ★★★★★ 交通接近性 ★★		類型	平地型、正方形、羅馬軍營城堡
位置	德國黑森邦（Hessen） Römerkastell Saalburg, Archäologischer Park, Am Römerkastell 1, 61350 Bad Homburg, Germany		
保存狀態 現存用途	全部保存、城堡十九世紀末復原／邦政府所有、公眾收費開放 羅馬軍營薩爾堡博物館（Saalburgmuseum）暨考古發掘展示公園		
參觀資訊	http://www.saalburgmuseum.de/english/info_en.html		

三橡丘城堡遺跡　Burg Dreieichenhayn			
歷史重要性 類型代表性 交通接近性	★★★★★ ★★★★★ ★★	類型	平地型、正方形、帝王財產防護城堡、土丘樓塔型
位置	德國黑森邦（Hessen） Dreieich-Museum, Fahrgasse 52, 63303 Dreieich, Germany		
保存狀態 現存用途	部分保存／邦政府所有、公眾開放參觀（樓塔及城堡遺跡） 城堡遺蹟公園及三橡市博物館（Dreieich-Museum）		
參觀資訊	http://dreieich-museum.de/de/museum/kontakt		

瑪莉亞宮殿城堡　Schloss Marienburg			
歷史重要性 類型代表性 交通接近性	★★★★★ ★★★★★ ★★★	類型	平地水邊型、長方形、騎士團城堡
位置	波蘭卡圖茲郡（Gmina Kartuzy） Muzeum Zamkowe w Malborku, Staro ci ska 1, 82-200 Malbork, Poland		
保存狀態 現存用途	全部保存／市政府所有、公眾開放收費參觀 瑪利亞宮殿城堡博物館（Muzeum Zamkowe w Malborku）		
參觀資訊	http://www.zamek.malbork.pl/index.php?p=informacje		

普法茲伯爵岩城堡　Burg Pfalzgrafenstein			
歷史重要性 類型代表性 交通接近性	★★★★ ★★★★★ ★★	類型	水邊型、幾何六邊形、關稅城堡
位置	德國萊茵─普法茲邦（Rheinland-Pfalz） Burg Pfalzgrafenstein, 56349 Kaub, Germany		
保存狀態 現存用途	全部保存／邦政府所有、公眾收費開放參觀 普法茲伯爵岩城堡稅堡展示館		
參觀資訊	http://www.loreley-info.com/eng/rhein-rhine/castles/pfalzgrafenstein.php		

新宮殿城堡　Neues Schloss			
歷史重要性　★★★★ 類型代表性　★★★★ 交通接近性　★★★★	類型	平地型、城市型、 公爵宮殿城堡	
位置	德德國巴伐利亞邦（Bayern） Neues Schloss, Paradeplatz 4, 85049 Ingolstadt, Germany		
保存狀態 現存用途	全部保存／Ingolstadt 市政府所有、公共開放參觀（博物館內部收費） 巴伐利亞軍事博物館（Bayerisches Armeemuseum）		
參觀資訊	https://www.armeemuseum.de/en/information-for-visitors/opening-hours.html		

富爾斯特瑙宮殿城堡　Schloss Fürstenau			
歷史重要性　★★★ 類型代表性　★★★★ 交通接近性　★★★	類型	平地型、正方形、 主教所屬城堡、財 產防護型城堡	
位置	德國黑森邦（Hessen） Schloss Fürstenau, Schlossplatz, 64720 Michelstadt, Germany		
保存狀態 現存用途	部分保存／私人所有、不開放參觀（僅外部觀賞） 私人家族住所		
參觀資訊	https://de.wikipedia.org/wiki/Schloss_F%C3%BCrstenau_（Michelstadt）		

山坡型城堡

榮譽岩城堡遺跡　Burg Ehrenfels			
歷史重要性　★★★ 類型代表性　★★★★ 交通接近性　★★★★	類型	山坡型、關稅設備 防護城堡	
位置	德國黑森邦（Hessen） Burg Ehrenfels, Niederwald bei Rüdesheim am Rhein, 65385 Rüdesheim am Rhein, Germany		
保存狀態 現存用途	部分保存／邦政府所有、封閉式參觀（遺址內參觀須預約） 遺蹟露天保存		
參觀資訊	http://schloesser-hessen.de/71.html		

新卡岑嫩伯根城堡	Burg Neukatzenelnbogen			
歷史重要性 類型代表性 交通接近性	★★★ ★★★ ★★★★	類型	山坡型、對峙防衛、 伯爵城堡	
位置	德國萊茵─普法茲邦（Rheinland-Pfalz） Burg Neukatzenelnbogen, 56346 Sankt Goarshausen, Germany			
保存狀態 現存用途	全部保存／私人所有、不開放參觀（僅外部觀賞） 私人所有			
參觀資訊	https://en.wikipedia.org/wiki/Katz_Castle			

富石城堡	Burg Reichenstein			
歷史重要性 類型代表性 交通接近性	★★★ ★★★★★ ★★★★	類型	山坡型、關稅、強 盜騎士城堡	
位置	德國萊茵─普法茲邦（Rheinland-Pfalz） Burg Reichenstein, Burgweg 24, 55413 Trechtingshausen, Germany			
保存狀態 現存用途	全部保存／私人所有、公眾開放收費參觀 富石堡城堡博物館（Museum Reichenstein）、富石堡城堡飯店（Burghotel Reichenstein）、餐廳			
參觀資訊	http://www.burg-reichenstein.com/wp-content/uploads/2015/05/Information-splakat.pdf			

頂峰型城堡

三巖帝國城堡	Burg Trifels			
歷史重要性 類型代表性 交通接近性	★★★★★ ★★★★ ★★	類型	頂峰型、帝王城堡	
位置	德國萊茵─普法茲邦（Rheinland-Pfalz） Burg Trifels, 76855 Annweiler, Germany			
保存狀態 現存用途	全部保存／邦政府所有、公眾開放收費參觀 帝王城堡展示館			
參觀資訊	http://www.burgen-rlp.de/index.php?id=reichsburgtrifels			

溫普芬行宮遺蹟　**Pfalz Wimpfen**			
歷史重要性　★★★★★ 類型代表性　★★★★★ 交通接近性　★★★		類型	頂峰型、帝王行宮
位置	德國巴登─符騰堡邦（Baden-Württemberg） Burgviertel, 74206 Bad Wimpfen, Germany		
保存狀態 現存用途	部分保存／邦政府所有、公眾開放參觀（城塔及城堡禮拜堂收費參觀） 城堡遺蹟、市區街廓及行宮教禮拜堂博物館（Kirchenhistorisches Museum）		
參觀資訊	http://www.burgenstrasse.de/showpage.php?SiteID=20&lang=2&sel=o&sid=6		

馬克斯堡　**Marksburg**			
歷史重要性　★★★ 類型代表性　★★★★★ 交通接近性　★★★★		類型	頂峰型、伯爵城堡
位置	德國萊茵─普法茲邦（Rheinland-Pfalz） Marksburg, 56338 Braubach, Germany		
保存狀態 現存用途	全部保存／民間法人協會所有、公眾開放收費參觀 德國城堡古蹟保存協會（Deutsche Burgenvereinigung/ DBV）會址、馬克斯堡城堡展示館、餐廳		
參觀資訊	http://www.marksburg.de/english/frame.htm		

陶斯尼茲城堡　**Burg Trausnitz**			
歷史重要性　★★★★ 類型代表性　★★★★ 交通接近性　★★★★		類型	頂峰型、宮殿型、 公爵城堡
位置	德國巴伐利亞邦（Bayern） Burgverwaltung Landshut, Burg Trausnitz 168, 84036 Landshut, Germany		
保存狀態 現存用途	全部保存／邦政府所有、公眾收費開放參觀 陶斯尼茲城堡展示館		
參觀資訊	http://www.schloesser.bayern.de/englisch/palace/objects/la_traus.htm		

海德堡宮殿城堡　Schloss Heidelberg			
歷史重要性　★★★★★ 類型代表性　★★★★ 交通接近性　★★★★★	類型	頂峰型、宮殿型、 公爵城堡	
位置	德國巴登－符騰堡邦（Bden-Württemberg） Schloss Heidelberg, Schlosshof 1, 69117 Heidelberg, Germany		
保存狀態 現存用途	部分保存／邦政府所有、公眾收費開放參觀 海德堡宮殿歷史博物館		
參觀資訊	http://www.schloss-heidelberg.de/en/visitor-information/		

聖米歇爾山修道院城堡　Cloister Mont Saint-Michel			
歷史重要性　★★★ 類型代表性　★★★★ 交通接近性　★★	類型	頂峰型、修道院城 堡	
位置	法國芒什省（Département Manche） 50170 Mont Saint-Michel, France		
保存狀態 現存用途	全部保存／邦政府所有、公眾收費開放參觀 現為耶路撒冷兄弟會（Fraternités monastiques de Jérusalem）修道院、本篤 派修道院歷史博物館（Musée historique）、海洋及生態博物館（Musée de la mer et de l'écologie）		
參觀資訊	http://www.ot-montsaintmichel.com/en/visite-mont-saint-michel.htm		

敏岑堡遺蹟　Burg Münzenberg			
歷史重要性　★★★★ 類型代表性　★★★★★ 交通接近性　★★	類型	頂峰型、近橢圓形、 朝臣城堡	
位置	德國黑森邦（Hessen） Burgruine Münzenberg, 35516 Münzenberg, Germany		
保存狀態 現存用途	部分保存／邦政府所有、公眾開放收費參觀 遺蹟露天保存		
參觀資訊	http://schloesser-hessen.de/66.html		

艾爾茲城堡　Burg Eltz		
歷史重要性　★★★★ 類型代表性　★★★★★ 交通接近性　★★	類型	頂峰型、分割型、伯爵城堡
位置	德國萊茵─普法茲邦（Rheinland-Pfalz） Kastellanei Burg Eltz, 56294 Wierschem, Germany	
保存狀態 現存用途	全部保存／私人所有、公眾開放收費參觀 地區伯爵城堡展示館	
參觀資訊	http://www.burg-eltz.de/en/planning-your-trip-to-eltz-castle/opening-hours-fees	

亞伯列希特堡　　Albrechtsburg		
歷史重要性　★★★★★ 類型代表性　★★★★★ 交通接近性　★★★★	類型	頂峰型、分割型、主教（公爵）城堡
位置	德國薩克森邦（Sachsen） Albrechtsburg Meissen, Domplatz 1, 01662 Meißen, Germany	
保存狀態 現存用途	全部保存／邦政府所有、宮殿部分：公眾收費開放參觀；教堂部分：免費參觀 宮殿展示館、新教路得派教區教堂	
參觀資訊	http://www.albrechtsburg-meissen.de/en/fees_opening_hours/	

要塞型城堡

紐倫堡帝王城堡　Kaiserburg Nürnberg		
歷史重要性　★★★★★ 類型代表性　★★★★★ 交通接近性　★★★★★	類型	頂峰型、要塞型、帝王城堡
位置	德國巴伐利亞邦（Bayern） Burgverwaltung Nürnberg, Auf der Burg 13, 90403 Nürnberg, Germany	
保存狀態 現存用途	全部保存／邦政府所有、公眾收費開放參觀 紐倫堡帝王城堡展示館	
參觀資訊	http://www.kaiserburg-nuernberg.de/englisch/tourist/admiss.htm	

瑪莉安城堡要塞　Festung Marienberg			
歷史重要性　★★★★★ 類型代表性　★★★★★ 交通接近性　★★★★	類型	頂峰型、要塞型、 主教城堡	
位置	德國巴伐利亞邦（Bayern） Festung Marienberg, Nr. 240, 97082 Würzburg, Germany		
保存狀態 現存用途	全部保存／邦政府所有、公眾收費開放參觀 公爵主教宮殿博物館（Fürstenbaumuseum）		
參觀資訊	http://www.wuerzburg.de/en/visitors/must-sees/22689.Festung_Marienberg_ Fortress_Marienberg.html		

慕諾特堡壘　Munot			
歷史重要性　★★★★ 類型代表性　★★★★ 交通接近性　★★★★	類型	頂峰型、圓形、要 塞城堡	
位置	瑞士夏夫豪森省（Kanton Schaffhausen） Munot, Munotstieg 17, 8200 Schaffhausen, Switzerland		
保存狀態 現存用途	全部保存／市政府所有、公眾收費開放參觀 慕諾特協會（Munotverein）會址暨文化場所		
參觀資訊	http://www.munot.ch/index.dna?rubrik=5&lang=1		

山岬型城堡

旬恩堡　Schönburg			
歷史重要性　★★★ 類型代表性　★★★★ 交通接近性　★★★★	類型	山岬型、騎士城堡	
位置	德國萊茵—普法茲邦（Rheinland-Pfalz） Schönburg, 55430 Oberwesel, Germany		
保存狀態 現存用途	全部保存／歐伯維瑟市政府所有、部分開放參觀 旬恩堡城塔博物館（Turmmuseum auf Schönburg）、城堡飯店		
參觀資訊	http://www.kolpinghaus-auf-schoenburg.de/index.php?menuid=78		

布格豪森城堡	**Burg zu Burghausen**		
歷史重要性 類型代表性 交通接近性	★★★★ ★★★★★ ★★★	類型	山岬型、片斷型、 公爵城堡
位置	德國巴伐利亞邦（Bayern） Burg Burghausen, Burg 48, 84489 Burghausen, Germany		
保存狀態 現存用途	全部保存／邦政府所有、公眾收費開放參觀 布格豪森城堡展示館		
參觀資訊	http://www.burg-burghausen.de/englisch/tourist/admiss.htm		

寧靜山城堡	**Burg Friedberg**		
歷史重要性 類型代表性 交通接近性	★★★★ ★★★★★ ★★★★	類型	山岬型、城市型、 朝臣伯爵城堡
位置	德國黑森邦（Hessen） Burg Friedberg, Mainzer-Tor-Anlage 6, 61169 Friedberg, Germany		
保存狀態 現存用途	全部保存／寧靜山市政府所有、公共開放參觀（除主塔需收費） 市政府財務局、學校機構、住宅、亞道夫塔（Adolfsturm）展示館		
參觀資訊	http://www.friedberg-hessen.de/smap---2640--normal-.html		

威利巴茲城堡	**Willibaldsburg**		
歷史重要性 類型代表性 交通接近性	★★★★ ★★★★ ★★★	類型	山岬型、主教城堡
位置	德國巴伐利亞邦（Bayern） Burgstraße 19, 85072 Eichstätt, Germany		
保存狀態 現存用途	完整保存／邦政府所有、公眾收費開放參觀 侏羅紀生物博物館（Jura-Museum Eichstätt）、史前暨早期史博物館 （Museum für Ur- und Frügeschichte Museum）		
參觀資訊	http://www.eichstaett.de/poi/willibaldsburg-1761/		

全書注釋

P29

① 自羅馬人於西元三世紀初期逐漸撤出所佔領之日耳曼地區土地後，如科隆、特里爾、美茵茲等多數羅馬帝國時期所設置之軍營城堡又接續為當時日耳曼民族使用，並逐漸奠定爾後中世紀初期歐陸城市發展基礎。

P37

② 直到西元 1806 年神聖羅馬帝國被拿破崙（Napoleon Bonaparte, 1769-1821）解散為止，帝國國王一直是由這群少數宗教及世俗封建領袖組成的選舉團推選出。其中又以美茵茲主教地位最為崇高，並兼任帝國首席內閣大臣（Erzkanzler）一職；當選舉時發生票數相當情形，美茵茲主教的意向則決定誰能出任為新的帝國國王。一直到十七世紀為止，選帝侯的人數一直維持中世紀的傳統，隨後因部分地區封建領主、公爵勢力崛起及舊有政治勢力的滅絕而逐漸增加到十一位宗教或封建統治領導人上。例如西元 1623 年，巴伐利亞公爵即取得選帝侯資格並於 1777 年逐漸取代原有普法茲伯爵地位。

P38

③ 尤其十二世紀中葉（1180 年左右），整個法國西半部由諾曼第（Normandie）、不列塔尼（Bretagne）、中部安茹（Anjou）地區及南部波爾多（Bordeaux）至庇里牛斯山北麓的領土更完全臣服在英國金雀花王朝（Haus Platagenet）下，法王直接統治勢力範圍幾乎僅侷限在巴黎附近的法蘭西島（Ile de France）等區域內。

P43

④ 其中尤以義大利烏比諾（Urbino）公爵斐德里哥 · 達 · 蒙特菲特羅（Federigo da Montefeltro, 1422-82）於 1463 至 1472 年間委託建築師勞拉納（Luciano Laurana, c.1420-79）改建的公爵宮殿（Palazzo Ducale），堪稱當時居住型宮殿及系統性、單元性規劃內部空間之典範及開端。其中尤以在公爵寢室空間內設置書房（studiolo）更彰顯統治者好學、富人文思想的特質，成為十五、十六世紀後，歐洲各地君王、主教宮殿城堡或新式宮殿建築競相效尤之對象。

P59

⑤ 伯爵岩城堡為九世紀初統治法蘭德斯（Vlaanderen）地區的伯爵巴度茵一世（Balduin I, 837-879）所設置。原始建築全為木造，而現有近似環狀的多邊形石造城牆及宮殿為西元十一世紀初之後逐漸改建的樣貌。

P61

⑥ 例如萊茵河中游河谷兩側即矗立了八座山坡型城堡，為中歐地區該類型城堡密集區之一。

P66

⑦ 佛瑞德里希一世亦稱巴巴羅莎（Barbarossa），意即義大利文中紅鬍子之意。相傳佛瑞德里希一世因鬍鬚顏色偏紅，又因其任內積極開拓義大利南部領土，故而在當地獲得該暱稱。

P73

⑧ 德國畫家杜勒（Albrecht Dürer）在西元 1527 年於紐倫堡（Nürnberg）出版的建築理論書籍《城市、宮殿及領土防衛設計要覽》（*Etliche vnderricht, zu befestigung der Stett, Schloß vnd Flecken*）中即闡述圓形防衛城堡、要塞系統之設計及平面圖樣式，其中第 46 頁即顯示一座設置在城市中的圓形防衛建築平面圖。

P78

⑨ 惟馬尼亞切城堡內部原本規劃之二十四個拱距空間，因 1704 年城堡中火藥庫爆炸，致使其中至少五拱距空間崩塌、摧毀。

⑩ 舉凡議事廳、集中式食堂和通鋪寢室等設計，皆為中世紀修道院建築不可或缺之內部空間元素，此亦彰顯騎士團城堡建築設計上濃厚宗教性。而正方形之城堡平面設計某種程度上亦受到中世紀修道院中正方形十字迴廊及其翼廊空間作為食堂或寢室用途之影響。

P85

⑪ 行宮或宮殿一詞在實際區分上並不明顯，兩者同時具有彼此模糊、重疊之概念。惟在中世紀初期遷徙式君主政體盛行下，帝王居住、停留某特定地點的時間性較短，故通常多以「行宮」稱呼；而自中世紀晚期統治者居住於固定一地概念盛行後，則多半使用「宮殿」一字描述。從建築功能來分析，兩者間實際並無太大差異。

P87

⑫ 自西元 936 年奧圖一世（Otto I, 912-973）繼位起至 1531 年間，阿亨一直為神聖羅馬帝國國王於法蘭克福選出後，順著萊茵河沿岸北上，移駕至該地進行加冕大禮之地點。這段期間總計有三十一位歷任帝國皇帝在該處加冕。直到 1562 年後，阿亨作為帝國國王加冕處之地位才被法蘭克福取代。

P93

⑬ 兩座十三世紀初，由位於阿亨附近康奈利敏斯特帝國修道院（Kornelimünster Reichsabtei）設置之城堡，原為防衛該修道院所屬、位於兩城堡間所包夾的萊茵河谷畔南北走向狹小領地。由於領地距修道院東南方約一百三十公里遠，修道院遂先後委託當地波朗登（Bolanden）及賀恩菲爾斯伯爵家族代為管理，並對行經該地商旅徵收通行稅。惟覬覦豐厚稅收，前述兩個代管家族遂漸拒將收入繳回至修道院，甚至進而騷擾鄰近民眾及旅人。自西元十三世紀末遭摧毀後，十四世紀中葉，城堡才由皇帝卡爾四世（Karl IV, 1316-78）下令改隸屬美茵茲主教區並陸續重新整建。

P97

⑭ 此即歐洲基督教發展史上所謂「亞維儂教廷」或「亞維儂之囚」時期，直到教宗額我略十一世（Gregor XI，1336-78）選出並於 1377 年重新將教廷遷回羅馬後才結束。惟 1378 年老教宗去世、繼任烏爾班六世（Urban VI, 1318-89）選出後，法國樞機主教團不符選舉結果，再度於亞維儂另立克勉七世（Clemens VII, 1342-94）後，又形成近四十年歐洲天主教會大分裂時期（Western Schism, 1378-1417）。

P104

⑮ 三巖帝王城堡係西元十一世紀末由掌管當地之雷吉波登（Reginbodenen）伯爵家族興建，十二世紀初因繼承轉讓之故，移轉至薩里爾家族。英王理查獅子拘留約一年後才以支付贖金方式釋放返回；除英王外，十三世紀初科隆大主教布魯諾（Bruno von Sayn, c.1168-1208）及帝國國王施瓦本的菲利普（König Philipp von Schwaben, 1177-1208）亦曾因當時帝國王位爭奪問題而被關入城堡中。

P106

⑯ 貓堡和鼠堡係十八世紀中葉於當地民眾口中開始逐漸流傳之暱稱。起因為卡岑嫩伯根伯爵家族名稱拼音—Katzenelnbogen—中，Katze 一字係德文「貓」的意思。由於兩座城堡相鄰甚近、因政治對立而興建、盤踞，猶如貓與老鼠般為生存而對峙，故逐漸形成這類民間俗稱。

P122

⑰ 過去研究文獻中，投擲角樓下端開孔經常被誤認用以向湧入城門之敵人潑灑熱水或瀝青等黏著液體使用。基於城門上方角樓空間多為狹小且不易擺設液體等加熱設備等因素，這項看法在近年研究中多半認為是十九世紀浪漫主義思維盛行下對城堡防衛的憑空想像。

P132

⑱ 這種於宮殿城堡臥室中附設書房的設置，及作為珍品收藏空間之功能，亦為西元十六世紀後，歐陸各文藝復興式宮殿建築中所規劃之「珍奇室」（Wunderkammer）的空間雛形。

P135

⑲ 鑑於根豪森行宮宮殿和敏岑堡宮殿地理位置上之鄰近性——兩者均位於黑森邦維特饒地區——及建築上變體石柱、植物化柱頭外觀及編織繩結狀、鋸齒狀壁飾之相似性，至今多數建築史學者均認同兩者裝飾石雕樣式係源自同一工坊，在進行完帝王行宮石雕工作後，再移往敏岑堡及前述鄰近之伊爾本城修道院（Kloster Ilbenstadt）進行該處建築石雕柱飾及壁飾等工作。

P145

⑳ 有關城門禮拜堂設置的真實意涵，在中世紀城堡建築研究中向有爭議，惟近年建築史學家，諸如德國學者 Grebe 及 Großmann 等人逐漸傾向認為，在城門上設置禮拜堂主要出發點仍以便利性及實用機能為考量。藉由禮拜堂象徵性神祇力量強化城門防衛雖符合當時中世紀宗教投射觀點，但恐仍屬十九世紀後對中世紀城堡的浪漫想像。

P149

㉑ 公爵宮殿長寬僅 42 x 15 公尺，而緊鄰之聖布拉希烏斯教堂長寬則達 70 x 25 公尺，其中教堂西側立面雙塔更高達 40 公尺以上。相較之下，使僅具人字形屋頂之公爵行宮顯得格外矮小。

P153

㉒ 歐柏斯坦騎士家族歷史可追溯至西元 1075 年，當時家族即居住在現址巖山教堂前身之岩穴型城堡中，直到十二世紀末位於岩壁上方的柏森斯坦家族城堡興建完工後才搬離現址。而現存之巖山教堂亦於十五世紀末利用原有岩穴城堡地基興建完成。

附錄一：城堡建築詞彙中德英三語對照表

德文 Deutsch	英文 English	中文 Chinese
中世紀制度及階級		
Reisekönigtum		遷徙式君主政體
Lehenswesen	feudal system	采邑制度
Kurfürst	prince-elector	選帝侯
Burggraf		城堡伯爵
Fürstbischof	prince-bishop	公爵主教、采邑主教
Vasall	vassal	城堡管理僕役
Burgmann	castellan	城堡財產管理者
Dienstmann		僕役
Söldner	mercenary	傭傭兵（制度）
Ritter	knight	騎士
Ritterorden	chivalric order	騎士團
Ritterlichkeit	chivalry	騎士精神
Minnesang		宮廷抒情詩歌
中世紀城堡建築類型		
Burg	castle	城堡
Schloss	castle	宮殿建築、宮殿城堡
Fliehburg/ Fluchtburg	refuge castle	避難城堡
Motte	motte	土基座城堡
Flachlandburg	lowland castle	平地型城堡
Hangburg	hillside castle	山坡型城堡
Gipfelburg	hilltop castle	頂峰型城堡
Wasserburg	moated castle	水邊型城堡
Stadtburg		城市型城堡
Felsenburg	rock castle	崖壁型城堡
Höhlenburg	cave castle	岩洞型城堡
Spornburg	spur castle	山岬型城堡
Abschnittsburg		片斷型城堡
Ganerbenburg	coparcenary castle	分割型城堡
Ministrialenburg		朝臣城堡
Pfalz	palace	行宮
Winterpfalz	winter palace	冬季行宮

德文 Deutsch	英文 English	中文 Chinese
中世紀城堡建築類型		
Jagdschloss	hunting castle	獵宮
Witwenschloss		寡婦宮殿
Winterresidenz		冬宮
Bischofsburg		主教城堡
Klosterburg		修道院城堡
Kirchburg		教堂城堡
Zollburg	toll castle	關稅城堡
Reichsburg	imperial castle	帝王城堡
Raubritterburg		強盜騎士城堡
Trutzburg		圍城型城堡
Festung	fortress	要塞型城堡
城堡建築元素		
Kernburg	inner bailey	核心城堡／主城堡
Vorburg	outer bailey	前置城堡
Tor	gate	城門
Torturm	gate tower	城塔式城門
Torhaus	gatehouse	城樓式城門
Schalenturm	half tower	殼架式城塔
Fallgitter	portcullis	垂降柵欄
Zugbrück	drawbridge	懸臂吊橋
Wurferker	bretèche	投擲角樓
Limes	limes	羅馬帝國邊境城牆
Mauering	ring wall	城牆
Schildmauer	curtain wall	盾牆
Füllungsmauer		填夾牆
Bollwerk		木樁牆
Fischgrätmauerwerk	opus spicatum	魚刺狀堆砌牆面工法
Kragstein	corbel	托拱石
Wehrgang	wall walk/ alure	防衛走道
Zinnenmauer	battlement	城垛城牆
Schwalbenschwanzzinnen		燕尾形城垛

德文 Deutsch	英文 English	中文 Chinese
城堡建築元素		
Barbekane	barbacan	甕城
Maschikuli	machicolation	城牆投擲孔
Schießscharte	embrasure/ loophole	射擊縫隙
Palast	palace	宮殿
Saalbau	hall	宮殿大廳
Aula Regia	aula regia	接見大廳
Appartement	appartement	空間單位系統
Kammer	chamber	房間（臥房）
Stube	room	房間（書房、工作間）
Studiolo	studio	書房
Gabel	gable	山牆
Staffelgiebel/ Treppengiebel	stepped gable	階梯狀山牆
Würfelkapitell	cushion capital	塊狀柱頭
Holztäfelung	panelling	木壁板
Laubengang	arcade/ portico	迴廊通道
Buckelquader	rusticated ashlar	粗面巨石塊
Tonnengewölbe	barrel vault	筒狀拱頂
Kreuzrippengewölbe	rib vault	十字肋拱頂
Kreuzstockfenster		十字形窗戶
Rundbogenfries	round arch frieze	連續圓拱壁飾
Kleeblattbogen	trefoil arch	三葉幸運草式圓拱
Burgkapelle	castle chapel	城堡禮拜堂
Doppelkapelle	double chapel	雙層禮拜堂
Bergfried		防衛主塔
Walmdach	hip roof	四邊坡屋頂
Pyramidendach	pyramid roof	金字塔形屋頂
Treppenturm	staircase tower	迴旋樓梯塔
Treppenturm/ Treppenhaus	staircase	迴旋樓梯塔
Erker	bay window	凸窗／角窗
Standerker/ Auslucht		直立型凸窗
Eckturm	corner tower	城牆角塔

德文 Deutsch	英文 English	中文 Chinese
城堡建築元素		
Wohnturm	tower house	樓塔
Keep	keep	樓塔（英國）
Donjon	donjon	樓塔（法國）
Konsole	corbel	枕梁
Gesims	cornice	挑檐部
Volute	volute	S 狀窩形飾
Architrav	architrave	建築楣梁線
Kyma	cyma	反曲腳線
Vorhangbogen	inflected arch	扇形窗戶
Marstall	stable	馬房
Küchenbau	kitchen building	廚房
Aborterker/ Abtritt	latrine	廁所角塔
Dansker		廁所塔
Zisterne	cistern	集水槽
Tiefer Brunnen	well	深井
Hof	court	中庭
Garten	garden	花園
Graben	moat	壕溝
Wassergraben	ditch/ moat	水壕溝
Halsgraben	moat	乾頸溝
Trockgraben		乾壕溝
Böschung	escarp	斜基座
Wall	rampart	土牆
Wallanlage		土牆防衛系統
Bastion	bastion	菱堡
Zwinger	outer courtyard/ enclosure	困牆區
Rondelle	round tower/ roundel	圓形砲塔
Vorwerk/ Außenwerk	outwork	前置防禦建築
Ravelin	ravelin	三角形防衛角壘

附錄二：延伸閱讀

一、總論

- Ulrich ALBRECHT, Der Adelssitz im Mittelalter, München and Berlin 1995
- Wolfgang BÖHME, Busso VON DER DOLLEN and Dieter KERBER（eds）, Burgen in Mitteleuropa. Ein Handbuch. Theiss, Stuttgart 1999
- Wolfgang BÖHME, Reinahrd FRIEDRICH and Barbara SCHOCK-WERNER（eds）, Wörter-buch der Burgen, Schlösser und Festungen, Stuttgart 2004
- Bodo EBHARDT, Der Wehrbau Europas im Mittelalters, Berlin und Oldenburg 1939 und 1958（ND. Würzburg 1998）
- Christopher GRAVETT, Medieval Siege Warfare, Oxford 1990
- Hermann HINZ, Motte und Donjon, Köln 1981
- Matthew JOHNSON, Behind the Castle Gate: From Medieval to Renaissance, London 2002
- Hans KOEPF and Günther BINDING, Bildwörterbuch der Architektur, Stuttgart 42005
- , Wolfgang SCHEURL, Medieval Castels and Cities, London 1978
- Ulrich STEVENS, Burgkapellen, Darmstadt 2003
- Joachim ZEUNE, Burgen. Symbole der Macht, Regensburg 1996

二、區域性城堡建築

中世紀德語系地區（德國、奧地利、瑞士、北義大利）

- Thomas BILLER, Die Adelsburg in Deutschland. Entstehung － Gestalt － Bedeutung, München 1993
- Thomas BILLER, "Die Entwicklung regelmässiger Burgformen in der Spätromanik und die Burg Kaub（Gutenfels）," in: Burgenbau im 13. Jahrhundert, Berlin 2002, pp. 23-43
- Thomas BILLER and G.. Ulrich GROßMANN, Burgen und Schloss. Der Adelssitz im deutschsprachigen Raum, Regensburg 2002
- Günther BINDING, Deutsche Königspfalzen, Darmstadt 1996
- Sabine GLASER, Die Willibaldsburg in Eichstätt, München 2000
- Anja GREBE and G.. Ulrich GROßMANN, Burgen in Deutschland, Österreich und der Schweiz, Petersberg 2007
- G. Ulrich GROßMANN, Renaissanceschlösser in Hessen. Architektur zwischen Reformation und Dreißigjährigem Krieg, Regensburg 2010
- Walter HOTZ, Pfalzen und Burgen der Stauferzeit, Darmstadt 1981
- Walter HOTZ, Kleine Kunstgeschichte der deutschen Burg, Frechen 51991
- Walter HOTZ, Kleine Kunstgeschichte der deutschen Schlösser, Darmstadt 32011
- Gabriele M. KNOLL, Burgen und Schlösser in Deutschland. Geschichte erleben, München 2007
- Friedrich-Wilhelm KRAHE, Burgen der deutschen Mittelalters. Grundriss-Lexikon, Frankfurt am Main 2000

- Cord MECKSEPER, "Spätmittelalterliche Burgen und Residenzen im Reichsgebiet," in: Kunsthistorische Arbeitsblätter, 6 （2003）, pp.1-8
- Cord MECKSEPER, Kleine Kunstgeschichte der deutschen Stadt im Mittelalter, Darmstadt 1982
- Uwe A. OSTER, Burgen in Deutschland, Darmstadt 2006
- Otto PIPER, Burgenkunde. Forschungen über gesamtes Bauwesen und Geschichte der Burg innerhalb des deutschen Sprachgebietes, München 1895
- Rainer ZUCH, Pfalzen deutscher Kaiser von Aachen bis Zürich, Petersberg 2007

英國
- R. Allen BROWN, English Mediaeval Castles, London 1954
- Anthony EMERY, Greater Medieval Houses of England and Wales, 1300-1500: Volume 1, Northern England, Cambridge 1996
- Sidney TOY, The Castles of Great Britain, London 31963

法國
- Thomas BILLER und Bernhard METZ, Die Burgen des Elsass, Berlin 2007
- Pierre ROCOLLE, 2000 ans de fortification française, 2 vols., Limgos and Paris 1973

義大利
- Walter HOTZ, Pfalzen und Burgen der Stauferzeit, Darmstadt 1981
- Clemente MANENTI, Castles in Italy: the Medieval Life of Noble Families, Köln 2001

東歐巴爾幹地區
- Hermann and Alida FABINI, Kirchenburgen in Siebenbürgen, Leipzig 1985

東歐波羅的海地區
- Jerzy FRYCZ, "Der Burgenbau des Ritterordens in Preußen," in: Wissenschaftliche Zeitschrift der Universität Greifswald, 29 （1980）, pp. 45-56

附錄三：圖片來源

Roy Gerstner、林倩如攝
圖 1-3、2-7、3-10、4-18、5-21、6-2、6-56

廖勻楓、林易典攝
圖 2-14、2-21、2-23、3-8、4-3、4-7、4-15、5-12、5-15、5-16、5-17、5-25、5-27、
6-22、6-24、6-43、6-44、6-58、7-1、7-21、7-25、7-32、7-35、7-36、7-42

賴雯瑄、賴錦慧攝
圖 1-5、2-3、2-22、3-1、3-12、4-4、6-1、6-5、6-16、6-45、6-46、6-53、6-67、6-68、
7-43、8-5、8-9、8-10

Library of Congress
圖 1-1

Universitätsbibliothek Heidelberg
圖 1-6 (CC-BY-SA 3.0)

餘圖像為筆者攝影、素描繪製
章名頁水彩圖：Kevin

圖解
古堡的祕密：歐洲中世紀城堡建築巡禮

2016年10月初版　　　　　　　　　　　　　　　　　定價：新臺幣390元
有著作權・翻印必究
Printed in Taiwan.

著　　　者	盧	履	彥
總　編　輯	胡	金	倫
總　經　理	羅	國	俊
發　行　人	林	載	爵

出　版　者	聯經出版事業股份有限公司	叢書主編	李	佳　姗
地　　　址	台北市基隆路一段180號4樓	校　　對	陳	佩　伶
編輯部地址	台北市基隆路一段180號4樓	封面設計	賴	維　明
叢書主編電話	(02)87876242轉229			
台北聯經書房	台北市新生南路三段94號			
電　　　話	(02)23620308			
台中分公司	台中市北區崇德路一段198號			
暨門市電話	(04)22312023			
台中電子信箱	e-mail：linking2@ms42.hinet.net			
郵政劃撥帳戶第0100559-3號				
郵撥電話	(02)23620308			
印　刷　者	文聯彩色製版印刷有限公司			
總　經　銷	聯合發行股份有限公司			
發　行　所	新北市新店區寶橋路235巷6弄6號2樓			
電　　　話	(02)29178022			

行政院新聞局出版事業登記證局版臺業字第0130號

國家圖書館出版品預行編目資料

古堡的祕密：歐洲中世紀城堡建築巡禮/
盧履彥著．初版．臺北市．聯經．2016年10月（民
105年）．224面．17×23公分（圖解）
ISBN　978-957-08-4795-6（平裝）

1.城堡　2.建築藝術　3.歐洲

924.4　　　　　　　　　　　　　　　105015395